THE FUNDAMENTALS
OF INTERIOR DESIGN
SECOND EDITION

# 室內設計基礎學

從提案、設計到實作，
入行必修的 8 堂核心課

作者
**Simon Dodsworth**　**Stephen Anderson**
賽門‧達茲沃斯　　　史提芬‧安德森

國家圖書館出版品預行編目資料

室內設計基礎學：從提案、設計到實作，入行
必修的 8 堂核心課
/ SIMON DODSWORTH、STEPHEN ANDERSON
著；黃慶輝、林宓翻譯 . -- 初版 . -- 臺北市：麥
浩斯出版：家庭傳媒城邦分公司發, 2019.02
　　面；　　公分 . -- (Designer class)
譯自：The Fundamentals of Interior Design,
Second Edition
ISBN 978-986-408-468-5( 平裝 )
1. 室內設計 2. 空間設計
967　　　　　　　　　　　　108000287

## 室內設計基礎學
從提案、設計到實作，入行必修的8堂核心課
### The Fundamentals of Interior Design Second Edition

| | |
|---|---|
| 作者 | SIMON DODSWORTH 賽門‧達茲沃斯、STEPHEN ANDERSON 史提芬‧安德森 |
| 翻譯 / 審訂 | 黃慶輝、林宓 |
| 責任編輯 | 施文珍 |
| 美術設計 | 鄭若誼、王彥蘋、楊雅屏 |
| 行銷企畫 | 廖鳳鈴、陳冠瑜 |
| 版權專員 | 吳怡萱 |

| | |
|---|---|
| 發行人 | 何飛鵬 |
| 總經理 | 李淑霞 |
| 社長 | 林孟葦 |
| 總編輯 | 張麗寶 |
| 副總編輯 | 楊宜倩 |
| 叢書主編 | 許嘉芬 |

**出版**　城邦文化事業股份有限公司 麥浩斯出版
地址：104 台北市中山區民生東路二段 141 號 8 樓
電話：02-2500-7578
傳真：02-2500-1916
E-mail：cs@myhomelife.com.tw

**發行**　英屬蓋曼群島商家庭傳媒股份有限公司城邦分公司
地址：104 台北市中山區民生東路二段 141 號 2 樓
讀者服務專線：02-2500-7397；0800-033-866
讀者服務傳真：02-2578-9337
訂購專線：0800-020-299（週一至週五上午 09:30 ～ 12:00；下午 13:30 ～ 17:00）
劃撥帳號：1983-3516　戶名：英屬蓋曼群島商家庭傳媒股份有限公司城邦分公司

**香港發行**　城邦（香港）出版集團有限公司
地址：香港灣仔駱克道 193 號東超商業中心 1 樓
電話：852-2508-6231
傳真：852-2578-9337
電子信箱　hkcite@biznetvigator.com

**馬新發行**　城邦（馬新）出版集團
地址：Cite（M）Sdn.Bhd.（458372U）
11,Jalan 30D ／ 146, Desa Tasik, Sungai Besi,
57000 Kuala Lumpur, Malaysia.

電話：（603）9056-2266
傳真：（603）9056-8822

**製版印刷**　凱林彩印股份有限公司
2019 年 2 月初版一刷

定價：新台幣 599 元
Printed in Taiwan
著作權所有‧翻印必究
ISBN 978-986-408-468-5

THE FUNDAMENTALS
OF INTERIOR DESIGN
SECOND EDITION

# 室內設計基礎學

從提案、設計到實作，
入行必修的8堂核心課

作者

**Simon Dodsworth**　**Stephen Anderson**
賽門‧達茲沃斯　史提芬‧安德森

譯者 & 全書審訂

黃慶輝、林宓

# CONTENTS

## 導論

———

創造力是人類心靈的一部份，也是我們與其它動物物種相異的眾多特質之一，我們已經實踐創造力超過千年了。甚至在我們的主要需求還處於尋找食物與庇護所的時候，我們的心中仍然燃起那種在生活環境中留下記號的慾望。不論這個心態是滿足一些深層心靈上的召喚，或是一種傳達重要知識給人類群體的方法，或者只是滿足個人想要給後代子孫留下象徵的一種方法，這個問題的答案是無限多的。長久以來，人類將許多好奇的思維轉變成為解決問題的眾多方法，並且使用這些方法來應付生活中所面臨的許多難題，例如，如何更有效率的工作、如何讓生活更加舒適以及如何避免危險等。

今天這些原始的與基本的人類本能指標，能夠以更加成熟的以及動態的方式加以呈現。然而，其他的事物先不提，透過我們如何組構居住的空間，以及我們如何賦予這些空間的美感，就足以證明人類想要為自己創造「更好的」和更加舒適生活環境的原始本能需求。

當我們的生活更加富裕與幸福而擁有更多閒暇時間的時候，風格對我們就更加重要了，這是我們想要帶入居家空間的東西。但是，「風格」是相當個人化的概念，為什麼有人要雇用別人，例如室內設計師，告訴他們什麼是對的？為什麼，作為一個設計師，你應該假設將你的想法強加給一個不屬於你自己的空間？答案如下：室內設計絕對不只是「看起來是對的」而已。室內設計是關於，個人使用與享受他們居住空間方式的一個整體觀點。室內設計是關於尋找與創造一個凝聚的答案，回應一系列的設計問題，並且執行解決方案，因此整合與強化了我們的空間體驗。許多人理解這個原理，他們也知道自己不具備相關的洞察力、技巧或知識，不能足以處理室內設計工作本身的諸多問題。所以就產生了專業室內設計師的需求。

# 什麼是室內設計？

——

良好的室內設計為空間添加了一個新的維度，也可以提升我們在日常生活中到處走動的效率，並且增加環境的深度、理解以及意義。周詳且工藝精湛的設計使得空間易於被人們理解，人們體驗這樣的空間時也提升了內在心靈。因此，室內設計不僅只有美感的需求，還包括了實用性與基本原理的層面。美好的空間表現了對於現有空間在邏輯上與理性上的質疑，並且能夠以一種可信的嘗試，去發現新的與令人興奮的方式來引導我們的生活。在某些設計領域之中，例如餐旅設計（酒吧、餐廳與旅館等室內設計），在為業主創造出成功的企業形象上，設計師的工作扮演了重要的角色。

「建築師」（architect）、「室內建築師」（interior architect）、「室內設計師」（interior designer）以及「室內裝飾師」（interior decorator）的專業名稱通常會讓人們感到混淆。事實上，這些專業之間的區別不是絕對的，工作內容很多是重疊在一起的。專業的界線取決於一些因素。以專業的意義而言，比較簡單的方式是看設計師在哪一個國家執業（或許更正確的說法是，設計師在哪一種管理的系統之下工作）。雖然不是決定性的，以下的詮釋指出了不同設計專業者，在參與居住空間設計時所扮演的角色，以及必須承擔的責任。（**譯註：目前台灣僅有勞動部勞動力發展署技能檢定中心舉辦的「建築物室內設計乙級技術士」證照考試，位階低於由考試院舉辦的專門職業及技術人員高等考試建築師考試。**）

建築師透過對於平面（牆面、地板、天花板）的細心整合，來限定組構建築物的量體（空間）。雖然他/她們也許會參與現有建築物的整修工程，建築師的專業訓練從一開始就是設計新的建築物。

他/她們會將創意以及實際因素一併考量，建築物的設計也會受到基地所在位置的影響。某些建築師會限制自己投入的程度，然而其他建築師，除了材料與表面質感之外，在進行設計時也會一併考慮家具以及一些陳設配件。

室內建築師通常將專業技能關注在現有建築物，以及重新規畫這些空間以符合新的機能需求。所以，他/她們總是將自己的工作視為以永續的方式來面對生活環境的設計議題。室內建築師相當注重建築物先前的功能，並且將這方面的理解與他/她們新設計的室內空間加以連結。

通常與室內裝飾師一起工作的業主是想要改善室內空間的樣式與感覺，而不會變動或涉及建築物的主要結構。室內裝飾師透過使用色彩、光線和表面材料，轉變原本的設計功能，形成不同的空間氛圍。他/她們的工作比較少提及建築物從前的歷史，或者是建築基地的位置。

室內設計跨越室內建築以及室內裝飾兩個專業領域。室內設計師從事的專案範圍可以是單純的裝飾案，到對於大量空間改造的設計需求。不論工作的範圍是大或小，室內設計師在執行專案時，會想要對工作中的意義加以詮釋，這是他/她們與室內裝飾師的區別所在。當在考量主要結構的變動時，室內設計師同時稱職地處理空間規畫以及產出裝飾計畫。無論如何，在結構只有基本知識的訓練之下，設計師知道，尋求其他專業人士的協助（例如結構技師），可以確保他/她們的設計提案是合法的與安全的。事實上，建築師、室內建築師、室內設計師以及室內裝飾師在某些情況下會徵求彼此的專業意見，充分地理解他/她們各自的設計想法。

## 為什麼要成為室內設計師？

———

成為室內設計師會將你置身於一個有特權的位置。你是被業主信任的，特別是在接受私人業主的委託時，你擁有私密的途徑進入他/她們的住家和生活方式。你被賦予創造業主日常生活空間的自由。你可以提出顛覆成見的特殊規畫解決方案。依照預算，你能夠取得並策劃所有組成室內空間的元素。你可以選擇精美的家具、有趣的與少見的表面材質以及能夠一起創造戲劇效果、寧靜或其它業主想要擁有他/她們生活空間中任何氛圍的色彩計畫。

具有創造性的個人可以滿意前述的設計內容。但是全球化的社會將會面臨的問題是，未來幾十年會提供相當多深入擴展創意的機會。氣候變遷、人口成長以及非永續的消費形成了必須加以處理的問題，並且解決方案幾乎都和我們的生活方式息息相關。現在的工作與生活方式都會改變，不論這些改變是出乎意料的結果，或是緩慢不易察覺的。生活方式的改變意味著設計師需要將業主引領到新的方向，並且提出替代的方法，使得設計師符合成為一個新的全球與負責社會一份子的承諾，同時仍然維持周遭環境的幸福感。

與那些改變一起，有一個被大家公認的狀況，現在的公共空間與私密空間的狀態並沒有促進所有社會成員的公平使用。「包容性設計」（inclusive design）透過在設計過程當中考量所有使用者的空間需求嘗試回答這個問題，那就是為可能會使用空間的任何人以及所有人而設計，包括小孩、老人、攜帶重物的人或動作遲緩的人等等。

**0.1**

室內設計案需要許多不同的技能，從設計團隊到施工，空間得以實際地與美學地呈現。由Conran & Partners設計，位於英國倫敦的Kuryakin Meeting Room in the South Place Hotel。設計的視覺焦點是一張被紅色皮革椅子圍繞，塗上鮮紅色亮漆的桌子，其上方懸掛著對應桌子形狀的圓形吊燈。這個案例中關於空間規劃、家具配置、材料、色彩以及照明的所有想法結合成為一個連貫的以及令人感到興趣的整體。

## 這本書的目的是什麼？

———

這本書嘗試做到以下兩件事情。首先，本書將傳授讀者在探究和邁向室內設計的過程中，有助益的專業知識。其次，本書想要分享一些令人驚喜的情感和感覺，創造環境與實現空間的興奮和樂趣，這是室內設計與使用者連結在一起的核心所在，使用者的生活會更好以及更加滿足。經由檢視設計過程，本書以嚴謹且明確的方式詮釋重要概念，從初次與業主接觸，到定案設計的簡報，及相關的內容。本書概述了每一個面向，並且作為更深入和進階研究的基礎。

設計的情感與創造的特質吸引人們投入這個令人興奮的專業，本書中文字搭配圖像企圖激勵以及詮釋。觀看著名設計師的設計是一個很好的學習方式，新進設計師能夠在其從事專業的各種可能性中打開眼界。

對於創造的啟發與熱情是設計師的個性中最重要的特質。設計通常被界定為解決問題的訓練，然而設計不是只有如此而已。讓事物變得更優質、更令人興奮及更美好的熱情，也是室內設計的重要本質。

在這本第二版的書中，我們在前七章的最後小節都增加了案例解析以及訪談。我們也為學生設計了思考題目，這些練習將會協助學生加強對於室內設計的理解以及促進學習。

0.1

# 設計過程

「設計過程」（design process）這個術語涵蓋了由設計師認真地進行的一系列工作，形成了一個仔細考量、施作良好且符合業主需求的設計解決方案。

設計通常可以被視為一個線性的活動，有一個起點（業主首次接觸設計師之時），以及結案時的一個終點。然而，實際情況是，在設計過程當中許多個別的工作是交織在一起的，因此要更動設計方案中的任何一個工作項目，就需要重新考慮與修改過程的前面部分。在這樣的狀況之下，過程是一個達到目標的手段，不是一個必須嚴格遵守的教條體系。過程提供了一個結構，一個得以遵循的架構，但是必須保持足夠的彈性，使得深刻見解、研究以及發展都可以發揮最大的功效，進而將設計想法提升到一個全新的以及更好的境界。

你必須試著將設計過程視為具有可塑性的特色，不同的任務能夠適應每一個設計案的獨特性質。設計過程不是所有設計案的標準解答，你需要擴展自己的見解。所以你可以看到設計過程如何被使用，來達到你在進行個別設計案時的需求。

在設計過程的每一個階段都應該解決的問題是永續性。永續性已經成為最重要的考慮因素，第七章將會討論永續性的細節。

遵循結構化的設計流程以及仔細地考量業主的需求，Project Orange設計公司為座落於英國Suffolk的住宅創造了寧靜且令人沉思的室內設計。

## 設計過程的運作

——

　　以下對於設計過程主要部分的敘述，先前提到的彈性架構必須謹記在心。這裡描述的任何行動或所有的行動都適合套用於個別的設計案。在設計案中顯而易見的事實是，除了設計室內空間之外，設計師的工作還包括了許多一般的行政工作。當設計師在大型公司工作時，由於工作的分工較細，接觸行政工作的機會不多。然而，在小型設計公司工作時，設計師會發現自己深陷於設計過程的所有面向之中。

## 分析

——

　　分析對於兩個相關但又有明顯區別的設計階段是有幫助的。在最初始的階段，深入的設計工作啟動之前，設計師需要評估設計案的規模以及複雜性。設計師可以初步估計完成設計案所需的時間以及資源，進而作為設計師概估設計案預算的基礎。在這個階段的部份工作包含決定設計案的範圍，以及簡報（或初期的概要設計）的大致格式與內容。在某種程度上，這樣會控制要準備的設計圖與圖像的數量。這些圖面所花費的時間必須跟業主計價。

　　按照這個過程發展下去，並且當業主同意將要執行的設計工作進行第一次簡報，設計師可以從業主那裡獲得比較清楚地設計需求。對於設計案的設計需求進行初步調查以及大致的理解，為設計師的後續研究提供了一個起始點。所有這些工作會引導至分析的第二個階段，設計師的目標是編輯、濃縮以及最終理解所有匯集在一起的資訊。某些資訊

會與設計需求的實務層面相關，有一些是關於美學的，某些資訊在本質上甚至是相互矛盾的。經過一段時間之後，設計師會熟悉設定優先順序，以及對於衝突的資訊達到合適的妥協。不需要妥協一些元素而成功的設計案比較少見，但是不是只有一個方法處理那些元素。每一個設計案都必須看看其自身的優點，以及必須達成體現設計案獨特性的決定。

　　設計分析一旦完成，關於設計案風格與內容的結論能夠透過一個概念而加以貫穿。概念將會被使用於產生想法以及驅動設計案上。下一個章節會詳述設計分析以及概念型式的不同方法，但是不論採用何種方法，概念是設計案成功的關鍵。

**1.2**

這個圖形呈現了設計過程的各個階段，雖然每一個元素會依據設計案的需求而更換或改編，圖形上沒有顯示每一個任務所需的相對工作量，這會因為設計案的不同而變化。

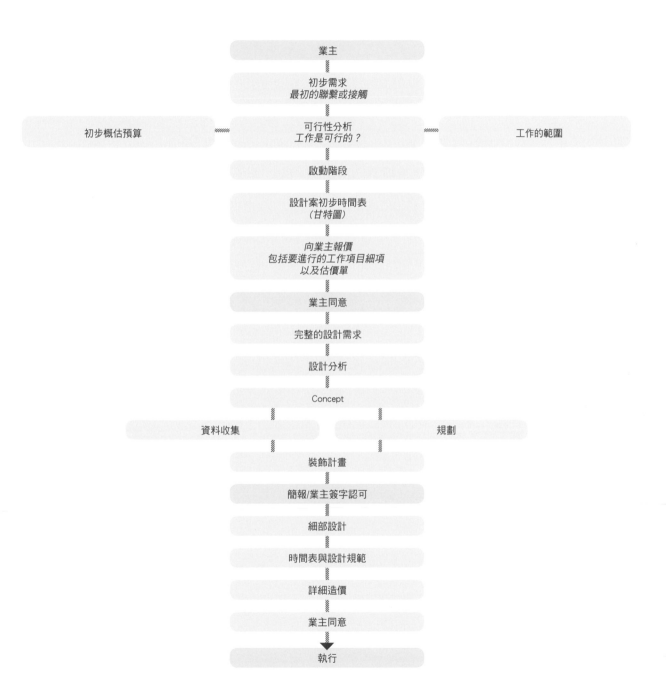

業主

初步需求
最初的聯繫或接觸

初步概估預算 ～～～ 可行性分析
工作是可行的？ ～～～ 工作的範圍

啟動階段

設計案初步時間表
（甘特圖）

向業主報價
包括要進行的工作項目細項
以及估價單

業主同意

完整的設計需求

設計分析

Concept

資料收集 規劃

裝飾計畫

簡報/業主簽字認可

細部設計

時間表與設計規範

詳細造價

業主同意

執行

## 發展

——

對於設計師而言，設計案的發展（development）階段（有時候也被稱為設計發展階段）是最有趣的。那是許多設計師的天賦尋求表現的出口，也是設計師個人在設計案中能夠確實地留下標誌之處。這個階段拿到業主的需求，並且將之轉變為一個可以實際操且優美的設計答案。設計想法因此生成，並且賦予生命，「想像的翅膀」變成迷人而可行的現實。一個設計想法的發現以及實現，並且製作成特別的東西是令人興奮的。設計師是為這樣的經驗而存在的。這樣的經驗也激勵設計師更加積極地發現設計案中的更多可能。室內設計是在一個大規模的與複雜的尺度之下解決問題。但是，我們也增添了在情感層面上，使得室內空間具有吸引力與實用的美的觸覺，以及人性化的元素。

發展的工作有時候會是困難的，需要許多的思考以及不斷的修改，直到設計結果盡可能的完美。然而，設計師在設計順利進行時體驗到的樂趣和自豪感是值得的。

需要作多少發展工作完全取決於業主對於設計師的要求。如果業主希望看到設計案的「概念草圖」（concept sketch），那麼只需要作很少的發展工作。例如，基本的空間規劃，以及一些裝飾的想法或樣式，足以讓設計師製作設計提案的視覺效果草圖。然而，如果業主想要看到完整的設計方案，那麼設計師就有很多的發展工作要進行了。空間的規劃、裝飾的細部以及訂製的物品等，都需要有所進展。這樣的需求將會產生大量的圖面以及相關的工作。

在這個階段期間許多不同的設計項目將會聚集在一起。空間規劃是重點。考量人因工程學的需求時，設計師必須尋求創造出一個符合使用者機能需求，以及有效的家具配置。設計師要收集那些將會採用的家具、材質以及織品等資料，在美學上與實際上都適合設計概念。空間規劃上的限制也會影響家具的選擇。當裝飾計畫開始成型時，表面材料的收集將會修正而更加完善。

設計可能是非常流暢、充滿變化和進化的，同時邁向了圓滿的結局。對改變保持開放的態度是設計師擁有的最佳品質之一。發展過程中的開放思維和觀察入微，設計的獨特創意才能夠得以實現。

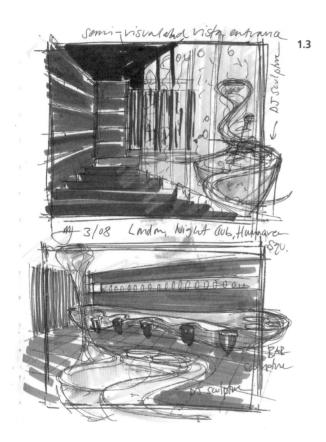

**1.3**

**1.3**

為了表現一個室內空間的不同特質，Mark Humphrey 在設計發展過程中快速地繪製了兩張透視草圖。

**1.4**

這是另一張由Mark Humphrey為倫敦一間俱樂部的音樂播放台繪製的草圖，其目的是具象表現他的設計想法。這張簡單的草圖呈現了概念的重要性，這個設計想法會透過更多的草圖，以及提供組構準確相關訊息的施工圖，最終使得想法成真。

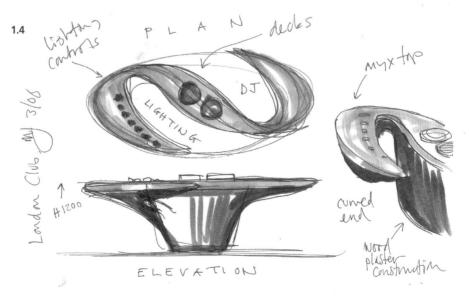

**1.4**

## 紙上思考

——

　　無論採取何種形式的設計想法，能將那些想法從你的腦中轉移到紙上，對於能夠清楚地看到設計問題是非常重要的。嘗試「釐清事情」然後畫一張圖記錄一個完成的設計想法是很困難的。因為幾乎沒有人可以聰明到能夠預見一個完全解決的與清楚表達的設計結果。透過繪圖的行為，才能夠辨識與解決設計的諸多問題。這是新手設計師必須要加以掌握的重點。繪圖不只是用來記錄設計師大腦中那些已經想好的設計構想或細部設計，動手畫圖是在「紙上思考」（thinking on paper）的過程。繪圖對於設計的發展是非常重要的，這是設計師可以使用的最強大的設計工具。草圖以及手繪圖在所有設計師的生活中發揮重要的作用，即使設計師每天都是使用電腦，將腦中的設計想法轉變成能夠使用於施工的相關圖面。

　　快速繪製的草圖以及正式的設計圖面一起用來構思新的設計想法，並且檢視這些想法對於規劃的影響。設計圖面中最早繪製的圖面通常是平面圖。當第一個規劃選項開始發展時，設計師必須以三度空間思考設計。所以各種類型的草圖、立面圖、剖面圖或透視圖會接著呈現出空間中的其它樣貌。繪圖是比較備選方案，對照不同選項的絕佳方式。

　　在向業主作完簡報，並且業主認可當前的工作進度之後，設計師就必須繪製更多的設計圖面讓設計案向前推進。這些比使用於簡報時更加精緻的圖面將發送給想要承攬工程的團隊，以便提供準確的施工報價。

　　承攬工程的團隊將會說明設計案必須完成的施工項目。如果有需要的話，承攬團隊會提出工程所需的詳細施工圖面，從而確保設計師對於設計案的願景能夠由承包商按照施工期程加以實現。

　　應該說，雖然設計師的目標是一直致力於提供最佳的解決方案，但是解決方案幾乎都會包括一些妥協的動作。至少，即使不是相互衝突，幾乎每一個設計案的設計需求當中都會有必要的與想要的項目彼此競爭。設計師的工作是作出判斷，並且確定優先順序。在某些情況下，最合適的是實用的解決方案。在其它的情境中，美學會是首要的考量。你可以參考你的設計分析和設計概念做出這些判斷。

## 執行

——

　　在所有的設計工作都得到業主的同意與核可之後，執行（implementation）階段（或稱為施工管理階段）就可以啟動了。一旦施工團隊開始接手執行的工作之後，設計師的參與程度就會大為降低，主要是到現場勘查，確認設計是否按照預期的想法施作完成。另一方面，設計師可以做的事情是轉換成為一個事必躬親的監督角色。

　　在一些國家中，根據設計師所進行的培訓與考試制度，法令可能會限制他/她們參與施工的過程。「專案管理」（project management）一詞有時候僅限於那些在該專業上接受過培訓，或通過考試的特定人員。所以，設計師會發現法令限制了他/她在過程中能夠作出的貢獻。

　　即便是這樣的情況，執行過程還是需要設計師的參與，來解決隨著施工進度而必然會產生的眾多問題。與施工團隊和參與設計案的所有成員建立良

好的關係，對於這個階段將會有很大的助益。建立
這種關係的關鍵在於：設計師對於執行階段的理解
可能會出現的一些分歧。對於建築施工、材料與其
侷限性以及當地建築法令的理解，都是設計師對於
室內設計相關行業建立起信譽的重要因素。設計師
與施工團隊溝通時，整齊、清晰以及完整的設計圖
面是相當重要的。

作為開發階段的一部分，你必須預測會參與
設計案的各種行業，並且準備相關的設計圖面，以
準確地解釋你的指示。這些設計圖面可能比你和業
主溝通設計提案時所使用的數量要多得多。即使是
在施工的階段，設計師也可能需要繪製新的設計圖
面，處理一些意外出現和不可預見的情況。

透過多次邀請同一承包商承攬設計案，設計
師與施工相關的團隊能建立長期的合作關係。以這
種方式建構的信任感對於設計案能夠順利進行是非
常有幫助的，因為熟悉設計師的工作方式，現場的
工作流程會更有效率。優秀的工作者會信任並且尊
重設計師的判斷，即使這意味著那些判斷是超出他
們經驗之外的工作，但是這種信任需要時間累積才
能更加穩固。如果設計師不了解承包商，那麼設計
師始終保持專業的態度就更加重要了。所有的設計
圖面必須是仔細而完整的。因為分歧的代價是昂貴
的，並且會導致參與各方之間的不快，共同的決定
和變更需要完整的建檔和記錄。

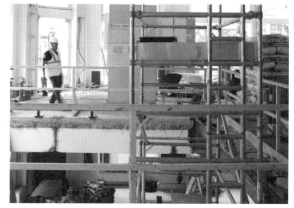

1.5

1.5

隨著現場施工的進展，設計決策的影響開始成形。連
接兩個樓層的新樓梯所需之結構工程，在建築物現有
的樓板上施作比較容易。這個案例已經為樓梯在樓板
上留設了開口，正在等待新的鋼骨結構來支撐樓梯。
樓梯的鷹架工程臨時設施，確實符合健康和安全法令
的相關規定。

## 評估

——

　　對於設計師而言，不斷對已經採用的設計決策提出質疑，並且在設計案的整個生命週期中保持對所有事物的自我批判態度是合理的。在進入執行階段之前，修改已經完成的工作會是一種良好的運作方式。

　　從業主的角度來看，設計過程的結束通常被認為是在施工階段之後，但是設計師也應該對設計進行評估（evaluation），認真的從中學習。在設計施工完成後，反思時間將立即變得有價值，因為在此過程中學到的經驗還是記憶猶新的。在適當的時間過後（例如六個月或更長時間），重新審視設計案是一種很好的做法。只有在空間被使用過後，以及其功能運作了一段時間之後，能夠學習到的經驗才會變得深刻。雖然在此階段可能會或可能無法糾正在設計案中發現的任何缺陷，得到的寶貴經驗可以運用到後續的設計案。

　　在設計發展過程中，如何努力嘗試將設計案視覺化，某些情況下你只能在施工過程中正確地判斷美學決策。雖然在評估階段可能會進行修改，但這樣可能會增加成本。從每次的經驗中修正，並作為下次設計時的考量，可能更加適當。

1.6

1.7

## 思考點：繪圖的重要性

——

　　繪圖（drawing）是一項你在接受設計訓練之前可能沒有參與過的活動。因此，繪圖可能令人感到害怕，但是你必須知道，為了成為一名優秀的設計師，你不必是一位有才華的藝術家。你需要的是願意把想法記錄在紙上，以及不要害怕別人對你的繪畫能力的看法。經驗豐富的設計師不會判斷草圖的品質，而是會評估草圖表達出來的想法。正式的與準確的設計圖面（例如，平面圖、立面圖和剖面圖）可以在繪圖板或電腦上加以繪製，並且大多數人可以學習那些繪製的技術。另一方面，草圖可以是概略的、直接的、富有表現力的，或是更謹慎的徒手畫圖面。然而，畫草圖目的是要快速地捕捉和交流設計的想法，草圖不一定是精美的表現圖。

**1.6**

這本速寫本顯示了快速繪製下的概略想法。那個本子已經被當作筆記本，裡面的想法將在接下來的階段中的被思考和發展。大多數設計師幾乎總是隨身攜帶至少一本速寫本，這樣就可以輕鬆地記錄突然湧現的設計想法。

**1.7**

這種在業主面前快速畫出來的手繪透視圖，可以擴展正式簡報圖面中的想法。這些草圖對於回答業主在簡報時提出的問題是相當有幫助的。

**1.8**

這張有上色的平面圖呈現了俄羅斯聖彼得堡一家酒店的臥室和浴室配置。諸如此類的圖面將有助於設計師把設計概念發展成為可行的設計解決方案，並且作為向業主簡報的基本圖面。但是實踐設計必須繪製更多的圖面。

**1.8**

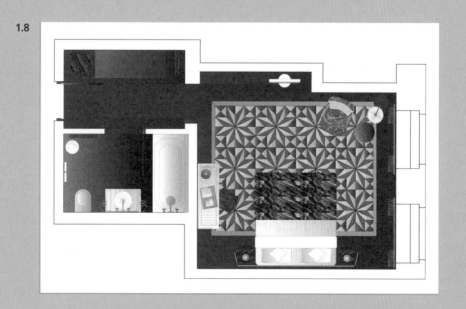

## 專業實務

——

「專業實踐」（professional practice）這個術語涵蓋了設計師的個人素質和業務流程，以及設計師在工作時面臨的法令體系。法令層面超出了本書的範圍，因為管理設計工作的法令因國家而異，並且經常會發生變化。但是，一些基本的和通用的商業實務是值得關注的。

## 成為好設計師的要件為何？

——

設計師是富有創造力的人。有組織能力的人並不總是天生具有創造的個性。然而，所有設計師都應該培養個人的能力，因為不是只有設計而已，還有很多設計業務要處理。組織能力可能是專業態度最重要的面向。對於那些每天都要參與所有設計業務的人來說，他們可能花費不超過百分之二十的時間積極地進行設計的發展。另外百分之八十的時間都要投入經營企業的各種事務：管理、歸檔、電子郵件、旅行等等。

與良好的組織技能一樣重要的是良好的時間管理能力。室內設計是一個經常廢寢忘食的行業，這表示設計師很容易在設計工作上花費不成比例的時間。如果要成功的完成設計案，其它的經營事務也要相互配合。為了解決這個問題，設計師接案之後要做的第一件事就是，製作一個能夠呈現成功完成設計案所有事務的完整計劃。將設計案計劃視覺化最有用方式可能是甘特圖（Gantt chart），用於說明設計案進度的水平條形圖。嚴格來說，真正的甘特圖顯示了設計案的結果，而不是為實現這些結果

而採取的行動。但是對於大多數設計師來說，這樣的區別是學術性的，可以忽略。軟體，包括免費下載使用的程式，可以用來製作設計案進度表。

注重細節是設計師典型的特徵。這可以通過設計開發階段得到證明，但是在設計案的最後階段，工地的微小缺陷和錯誤需要由施工團隊確認和修正時，注重細節也是很重要的。這個過程是設計師確保設計案得到滿意解決的最後機會。

## 你要報價多少錢？

——

設計師應如何為他們的服務收費通常是新設計師擔心的眾多問題之一。 隨著時間而改變，出現了三種主要的收費模式（會有很多的變化），可以歸納如下：
→ 收取整個設計案費用的一定百分比。
→ 收取設計師提供的物品（如家具）的費用，包含加成費用。
→ 根據對設計案工作時數的評估或預測收取設計費。

最合適的收費方式大概是設計費（design fee）。這就是說業主可以直接看到支付的費用，而不會在其它收費中「隱藏」費用，就像在提供物品時收取加成費用的情況一樣。這也代表著在工作完成的合理時間內付款，業主的財務壓力因此降低，因為設計案每一個階段的收費在工作開始之前會達成協議。無論如何，設計師以開放的和透明的系統決定收費，將有利於所有參與設計案的人。

雖然設計師和業主之間的關係是友好的，但有必要在雙方之間簽訂書面合約或正式協議，雙方的權益都可以獲得法律的保障。雙方的協議將定義所提供服務的類型及其範圍、費用結構、爭議解決方式、版權問題以及設計師和業主各自的期望。許多國家的商業同業工會都會有標準的文件可以使用於這些案件。即使沒有標準文件，合約也可以在法律專業人員的協助下制定，保護兩方的權益。

設計師應該意識到他們在進行設計案時並不孤單。可以根據需要引入其他專業人員，以便將他們的專業知識應用到設計案之中。例如，結構工程師、測量員、數量計算師和專案經理都是例子，他們都在執行設計案的過程中各司其職發揮作用，盡可能按照既定時程以及預算交付給業主。

**1.9**

以甘特圖的形式呈現設計案的時程，並且顯示了該案的關鍵階段。這些圖表是顯示設計案中涉及的工作或階段非常有用的方法。

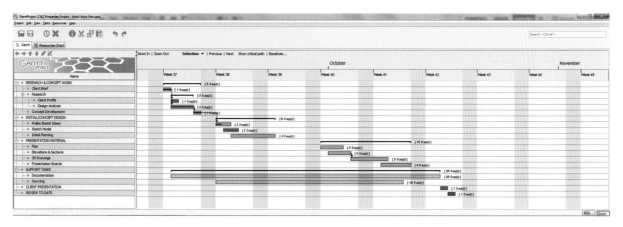

1.9

## 案例解析：
## 英國Small Batch咖啡公司

Small Batch咖啡公司成立於2007年，位於英國南部海岸的國際大都市布萊頓，擁有很好的創意和媒體部門。該公司希望以一種地方感創造出真正的咖啡體驗，這種經營方式與星巴克和Costa Coffee等大型跨國品牌不同。

Chalk Architecture是負責Small Batch專賣店室內設計的公司。他們不僅設計了新的營業場所，而且還參與了Small Batch品牌標識的開發。標識是由在設計過程中發展的標誌組成，並且融入到各種咖啡店的室內設計之中。這些商標包含了主題，例如「圓頂」，能夠與室內設計合為一體，並且可以使用於各種情況和不同的組合。

Small Batch希望他們的品牌標識能夠充滿樂趣，並且契合其廣泛客戶的需求，同時也要具有彈性以便能夠適應不同營業據點的需求。例如，在市中心的店面中，標誌被剝離並出現在諸如凳子底部的不尋常位置。在咖啡店外面牆上，標誌是鏤空圖案。通過這種方式，標識能夠以各種微妙的手法存在於室內空間中，從而創造出更具個性和特定地點的特色。如此活潑的室內設計方法與許多更大的、更全球化品牌的一致設計截然不同。

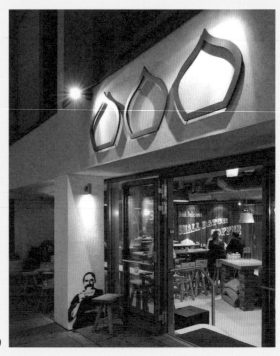

**1.10**

這間Small Batch分店位於英國布萊頓一條繁忙的街道上。建築的正面有金色圓頂商標和俏皮的圖案。

1.10

開分店的速度能夠創造各種不同的反應。在城市的情況下，店面必須引起外面大量快速移動購物人潮的注意力，並且吸引人們進入店內。桌子和椅子的設計成為高腳椅和高桌面，將消費者的視線升高，與街道行人的視線相同。升高的座位規劃也使得空間感覺更加熱鬧，因為顧客肩並肩坐在一起打發時間，這樣的設計可以讓他們舒適地看著外面的街景。這些靈活的設計反應了與在地相關的設計解決方案，而不是市場上那些大型國際品牌更為統一的通用設計方法。

Chalk Architecture的設計師為這個設計過程帶來了一個有趣的面向，他們將某一個分店的廢料在另一個案子中再利用。他們可能會從一個基地，例如一棟老房子裡拆除一些東西，然後在另一個設計案中使用。在整個工作過程當中物盡其用，不浪費任何可用的資源。

**1.11**

靈活的商標有時候會出現在意想不到的地方，
例如把圓頂標誌烙印到椅子的構件之上。

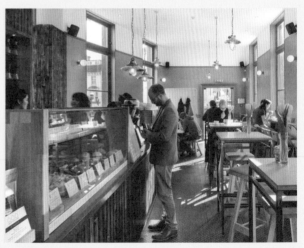

**1.12**

對基地的回應是非常重要的，這裡的高腳椅可以
提高顧客的視線，並且創造了突出的圖形線條。

## 訪談：
## Chalk Architecture

Paul Nicholson是位於英國布萊頓的Chalk Architecture的總監和創始人。 他與Small Batch咖啡公司密切合作，設計這個公司的品牌標識。

**你從一開始就開發了Small Batch標識。基於什麼靈感？業主對於設計是否有明確的想法？他是否參與了設計過程？**

一切都跟咖啡有關，無論是採購、交易、運輸、烘焙、供應、混合、過濾、銷售、購買還是享受。Small Batch的經驗以各種方式觸及了前述的每一項活動，完全取決於你參訪的基地。我們從一開始就很清楚品牌和室內空間的設計，需要喚起人們對於咖啡故事的感覺。對細節的關注程度形成了Small Batch概念的基礎，受到商業道德的驅使，並且反映在他們的環境和服務的所有面向。

**在當地和國際上有許多咖啡店品牌。你是如何確定市場中可以增長的缺口？**

我們可以確定的事情之一是，布萊頓這個城市是由可識別的小區域所組成。在開發品牌時，我們意識到每一個基地都需要對其區域作出獨特的回應，這樣的特色都反映在每一間分店的設計之中。

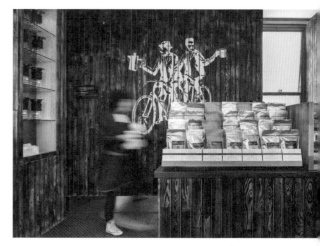

1.13

**你是如何發展設計和概念的？ 你使用了哪些方法來開發概念，並且將想法傳達給業主？**

我們仍然以傳統方式呈現彩色平面圖、立面圖以及手繪效果圖。材料是關鍵，逐步建構細部模型與所需的必要配備，承包商扮演了重要的角色。

**你已經制定了為每一間Small Batch咖啡店創造獨特氛圍的策略。你如何發展這些個別的特色？**

我們一直在尋找回收材料的來源，這些關係需要時間來發展。每一間新店的標誌，部分取決於我們當時可以使用的材料。

**1.13**

在可能的情況下，採購回收材料是重
點，這個動作符合品牌的價值觀，也有
助於降低成本。

## 行動建議

**01. 思考設計師可能與其他相關專業人員之間的
互動。**

- 哪些專業人員可能是參與設計過程的一部分？
- 哪些專業人員可能是監督程序的一部分？
- 在設計過程的哪一個階段，適合或有利於室內
設計師聘用其所確認的專業人員？

**02. 為了創造出一個成功的設計解決方案，當設
計師在設計過程的不同階段工作時，必須使得許
多相互衝突的需求達到平衡。**

- 其中大部分是實用與美學的比較。這並不是説
實際的室內空間不能好看（反之亦然），但是這
兩種需求之間往往存在明顯的緊張關係。
- 選擇五個知名的室內空間。理想情況下，有些
地方應該是您可以參訪的。如果沒有，請選擇您
可以透過多個圖像和書面描述來體驗的空間，並
且確定在這些空間中實用和美學之間的平衡。
- 有明顯的鴻溝嗎？
- 你相信設計師的選擇是否成功？
- 詮釋你的答案。

# 理解設計專案

設計專案的第一階段是決定整個設計過程成功或失敗的基礎。如果設計專案要有很好的成功機會，在這個階段投入足夠的時間是相當關鍵的。花時間確認設計案要作的每一個面向，能夠讓你對接下來的工作有更加深入的理解，並且隨著設計的發展開闢了新的探索途徑。

從設計需求中釐清訊息可能是一個漫長與艱辛的過程，但是這段期間可以讓你研究和建構設計概念。紮實的設計概念（關鍵想法）是所有成功設計專案的核心。

有幾個步驟能夠達到理解設計專案的目標，從與業主開會和獲得他們的設計需求，到發展設計概念。本章將詳細詮釋每一個步驟。

2.1

BDP為Fritz Hansen設計零售店。樓梯是設計的焦點，室內空間呈現出簡潔的線條以及平和的色調。

## 業主

———

**業主（client）可以是從任何地方來的任何人。業主可能只是一間公司、機構或是個人。然而，作為業主，他們都對室內設計師的服務有共同的需求，雖然他們對於這些需求的理解程度可能會有很大的差異。**

對於某些人而言，會在仔細地評估了自己的情況之後，再決定聘請專業的設計師。對於其他人來說，會有一個模糊的想法，好像會有某個人（設計師）能夠提出比他們的答案更好的方法來解決問題。在接觸設計師之前，一些業主可能認為美學是主要問題，他們對於設計需求的實用層面可能還沒有那麼重視。對於其他人而言，實用性可能是首要的考量因素，對於裝飾性的關心程度則是次要的。

基於這些原因，以及許多其它的原因，設計師必須能夠在許多層面上與許多不同人格類型的業主進行互動。從直率到膽怯，業主需要被理解、尊重對待，設計師也必須要知道他們是設計過程當中的關鍵人物。

因為設計師經常會在情感層面上嘗試與業主取得共鳴，建立良好的關係是必要的。事實上，有時候建立良好的業主/設計師關係，比提供豐富的履歷更加重要。

## 業主簡介

———

建立業主簡介（client profile）是為了能夠更加了解業主是誰，以及他們的生活或工作方式。那是一個概要的文件，內容可能與業主提供的設計需求沒有直接的關係，但是會提供有助於你發展設計時的見解。

在住宅設計案之中，業主簡介文件可以幫助你理解業主每天如何使用空間，從早上的第一件事到晚上的最後一件事，並且還可以提供關於業主對樣式偏好的一些線索。對於日常生活的理解，會是創造適合業主的設計最重要的部分之一。

對於商業空間設計案而言，理解商業組織中最終會使用到的空間，其工作型態是相當重要的。這是另一個能密切關注現狀，並且確定現有的工作模式是否能夠充分使用空間的機會。你可能會發現他們的工作狀況，或者你可以挑戰現狀，進而提出新的以及更好的工作方式。商業空間業主經常僱用設計師的目的在於，不僅希望創造舒適的工作環境，還想要成為「變革的推動者」，讓他們知道新的方向會使他們的組織受益。

## 案例解析：
## 業主的設計需求

Finn Erikson在英格蘭南部海岸的布萊頓經營一家名為Finn Design的產品設計諮詢公司。這家公司位於開設許多創意公司的波西米亞地區。

Finn Design的客戶包括無印良品和蘋果公司，以及經常訪問的Bang＆Olufsen。他僱用了8到12名員工。大多數工作人員都有自己的辦公桌，但也有些人在共享區域工作。

這個空間必須反映他的理念：「我們關心我們的設計和設計師」。這些價值觀受到他的客戶歡迎，因為公司創造出色的設計，客戶們很高興他關心自己的員工。

Finn要搬到一棟有寬敞倉庫感覺的三層樓建築。這個空間應該發展他的身份，並且為他的員工和他的客戶提供更大面積的設施。

Finn正在尋找能滿足以下功能的設計方案：
- 清楚地傳達他的理念；
- 富有創意的以及新穎的使用那些將會反映並增加業務的空間；
- 空間和表面材質的整合，維持既有倉庫空間的感覺；
- 經過深思熟慮選配既令人振奮又實用的材料和色調。

需要提供設計方案的區域如下：

**迎賓區：**這是客戶獲得公司第一印象的地方，因此提供正確的氛圍，以及讓客人覺得受到隆重的迎接是非常重要的。

**工作室：**這裡需要至少八名設計師的固定工作空間。每一個單元都有一部電腦和儲存空間，以及一個小工作區和貼圖的牆面空間。設計師需要在工作室環境中以分組的方式安排工作空間，每一個單元必須具有創意的感覺，並且設置維持私密性的屏風。所有工作空間必須符合與人體工學相關的法令與規範。

**會議室：**這個區域是可以容納最多12人的簡報室，需要一些隔音設施和控制照明的裝置。除此之外，應該至少有兩個其它會議空間供小型團體臨時的使用。

**Finn的工作區域：**他喜歡「事必躬親」，而且經常與他的團隊一起參與發展會議。他還需要自己的安靜空間，以便進行思考，以及與客戶和供應商聯絡。

**展示和資源區：**這個空間是工作室的核心。空間需要具有互動性，並且有一個供應商區域，以及材料、產品資訊和產品原型的儲存空間。

**社交空間和飲料區：**工作人員可以在這裡放鬆身心、舉行非正式會議以及享用飲品。

**洗手間：**應該是寬敞且私密的空間，有基本的設施、淋浴間和儲物櫃，並且有反映公司設計的高水準品質。

## 設計需求

———

　　來自業主的設計需求（brief）讓設計師第一次真正有機會了解設計案。某些業主將其設計需求作為精心建構的文件，充分傳達了設計案的範圍和細節。其它設計需求就像是在喝咖啡時隨意聊天的內容。

　　雖然書面設計需求可能包含了大量可用的訊息，數量本身並不一定代表有品質。1657年，法國數學家、物理學家、哲學家布萊斯帕斯卡寫道：「我把這封信寫得比平時更長，只是因為我沒有時間把它縮短」。簡明扼要與正確的資訊是成功的設計需求文件必備要素。事實上，簡潔往往是一件好事。如果設計需求是明確的和清晰的，設計師將更容易做出精闢的決策，並且創造出有效的設計解決方案。

## 理解設計需求

———

　　在初次與設計師接觸之後，以及在簡報會議之前，要求業主提供書面設計需求是非常合理的。這是一個很好的策略，因為書面設計需求會使得業主仔細地考慮他們的要求，同時也會確保業主認真的面對想要僱用設計師的想法。在討論書面設計需求之時，雙方可以釐清由此產生的任何問題或不確定的因素。雙方應該充分利用這個機會達成協議。花在討論設計需求上的時間愈長，愈能使得雙方了解彼此的立場，並且只會對業務關係產生積極影響。

　　設計需求越完整，你的工作就越容易。但是，你必須記住，你可能正在處理關於設計案最終需求的無定形的感受和想法，而不是確定的需求列表。設計需求很有可能是由業主所說的話構成的：「我只是想在辛苦工作一天之後回到這個好地方」。

　　一些業主會將實際上需要解決的問題納入設計需求之中。其他業主可能會以抽象的話語，大致說出他們希望自己的空間所觸發的情感反應。

**有任何限制嗎？**

　　就算設計需求是含糊不清的，你可以建立一些限制因素：時間、預算、風格等。「限制」（constraint）這個詞聽起來很消極，但是你應該積極地試圖尋找設計需求中的約束。限制實際上是好的，你應該將之視為設計分析中的一個積極的力量，協助你定義設計案的範圍。當設計需求看似複雜或很困難時，既有的限制條件反而是幫助你了解設計案狀況的第一個元素。

　　許多設計案，無論是住宅還是商業空間，不會只有一位業主。你必須試著確保，無論是誰寫的設計需求，或無論是誰在會議中與你討論，最終版本的設計需求一定要得到設計案所有利害關係人的同意。你還需要利用面對面會議的機會確認你和業主是明確地相互理解的。當業主說「當代」時，業主會怎麼想？ 他們對這個詞的理解與你的相同嗎？現在是找出答案的時候。

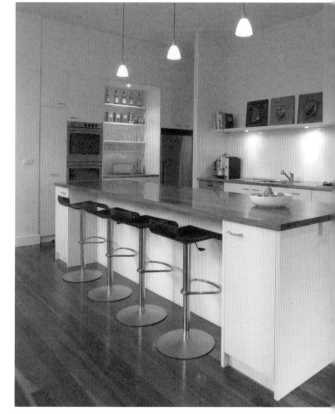

2.2

2.2

這個現代化廚房的中島設計與廚房的其它區域融為一體，並且提供了許多有效的功能。檯面與地板相匹配。中島兩端的櫥櫃設置了額外的廚房儲物空間，中島也成為家人休息和用餐空間。

## 設計分析

———

與業主見面並且拿到設計需求後，就可以開始詳細的分析。你需要確實理解業主需求的所有內容。有時候你會接收到明確的指示，某些時候你只能推敲你手邊所擁有的資訊。

你需要對原始訊息進行仔細的平衡分析。你的判斷對於業主是否真正理解他們的需求是相當重要的。請記住，業主已經聘請你，因為他們認為他們需要專業人士。這意味著他們不是專家，因此他們所做的一些假設可能不是正確的，做出正確的決定是你的責任。

2.3

## 新想法，新解決方案

———

　　如果你要創造一個完整的設計解決方案，你必須「滿足所有的要求」，業主應該會滿意你所提供的解決方案。但是「滿意」並不是你要達成的目標。　當你的解決方案超越業主的期待時，就有機會能夠實現特別的、甚至是革命性的設計。當獨到的見解導致設計想法翻轉，或者做出與業主期望相反的設計，或者使用前所未有的方法作設計，特殊的設計就會出現。也就是說設計師以更好的、更有效率的或更美好的方式來回答設計需求中的諸多問題。在設計過程開發階段的後期，設計師需要對獨特的想法進行徹底的測試和解決，以確保那些想法能夠真正地執行。這些大膽創新的構想會產生一位愉悅的業主，而不只是一位滿意的業主而已。

**2.3**

這張合成的圖像是在研究基地時製作的，由幾張大致拼貼在一起的圖片組成。作為獨特的視覺參考圖像，它提供了對設計案基地產生聯想的感覺。雖然從科技的觀點來看這種「手工製作」的視覺研究方法已經過時了，值得注意的是，使用這種基於工藝的技術來記錄的模式提供了一個非常有助益的思考機會。

## 思考點：質疑設計需求

———

　　這大概是世界上最知名的建築之一，其形式和成功歸功於一位毫不猶豫地質疑設計需求的建築師。這棟建築物是法蘭克・洛伊德・萊特（Frank Lloyd Wright）設計的落水山莊（Fallingwater），基地位於美國賓夕法尼亞州的Mill Run。

　　業主埃德加・考夫曼（Edgar J. Kaufmann）帶著萊特去Bear Run的基地，他打算在那裡建造一棟避暑別墅。基地周遭都是闊葉樹和杜鵑花灌木叢，位於基地上瀑布支流的地點可以俯瞰河流。考夫曼同時提供給萊特一個他先前委託別人所作的基地調查報告。基地調查的圖面顯示了那條河流向了基地的北方、瀑布以及瀑布南邊的山坡。從基地配置圖可以清楚地看到，考夫曼預計在河的南邊山坡上建造他的房屋。從這種情況來看，他在建築物中可以看到北面瀑布的景觀。

　　但是，萊特並不滿意對於景觀的這種詮釋。相反的，在沒有諮詢業主和使用鋼筋混凝土新技術的情況下，他提出了一個設計解決方案，透過使用懸臂結構使得建築物完全融入到基地，將房屋從北面的山坡往河流的方向延伸，並且就在瀑布的上方。萊特跟考夫曼說：「我希望你和瀑布一起生活，不只是看著它，而是讓它成為你生活中不可或缺的一部分」。這樣做的時候，萊特就創造了他最有名的建築，他提供他的業主一個遠遠超出最初預期的基地體驗以及生活的方式。

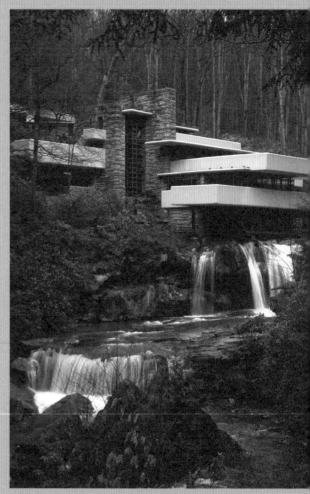

2.4

2.4

對於他最具標誌性的建築之一，美國賓夕法尼亞州的落水山莊，萊特提出了一個大膽質疑業主設計需求的建築設計。他決定將房屋完全融入基地，而不是遠離基地中最有特色的瀑布。

## 分析資訊

———

你可以想像「分析」的意義是從設計需求之中，對資料進行智力的和學術的剖析。這是大多數分析的一個因素，但它既可以是視覺練習，也可以是文學練習。除了實用性之外，你還能夠研究設計需求中的美學面向。你可以使用視覺媒材進行分析，例如拼貼、素描和攝影等。這將有助於你以免費且完全不受限制的方式，形成鏈結與發展美學的想法。這種作法對於從創造性思維延續設計需求中浮現的新想法，以及與將在稍後思考的建築和基地研究很好地連接，是一種快速有效的方式。最終，如果你要進行有效的分析，你必須以你認為適合的任何方法或媒材進行工作。這是一項需要練習的技能，但也可以從中得到良好的設計成果。

兩種公認的技巧可以幫助分析和評估過程，腦力激盪(brainstorming)和心智地圖(mindmapping)。腦力激盪是一種以產生大量想法為目標的活動，通常是以分組活動進行，但是也可以將其原則應用於個人的狀況。腦力激盪的四個基本規則如下：

- 想法的數量很重要，更多想法等於有更大的機會找到有效的解決方案。
- 想法不會受到批評，至少不是在練習的早期階段，批評可以在所有想法產生之後出現。有缺點的想法還是可以成立，以便產生更有效的想法。
- 鼓勵不常見的與另類的想法。這些創意可能會提出解決問題的新方法。
- 結合一些想法以便產生更好的解決方案。

心智圖是用於想在視覺上呈現中心思想或問題聯想的圖形。不會有制式的方法來組織地圖。地圖反而會是有機地增長，並且允許設計師以任何感覺到正確的方式安排和連結資訊，儘管不同的點會自然地形成群組或區域。圖片、塗鴉、顏色和文字都是心智地圖的組成元素。圖像有助於強化想法，創建的視覺形式比簡單的列表更容易讓大腦處理和思考，在稍後的某個時刻也會促進潛意識處理訊息。

一旦你對從設計需求中提取了盡可能多的訊息感到滿意時，你將擁有建立設計案研究的穩固基礎，這將在以下各節中詳細說明。

**2.5**

這張心智圖是為整修設計案而創建的。作為
一種組織思想和訊息的方法，視覺和非線性格
式有助於產生新的想法，並且更容易看到連接。

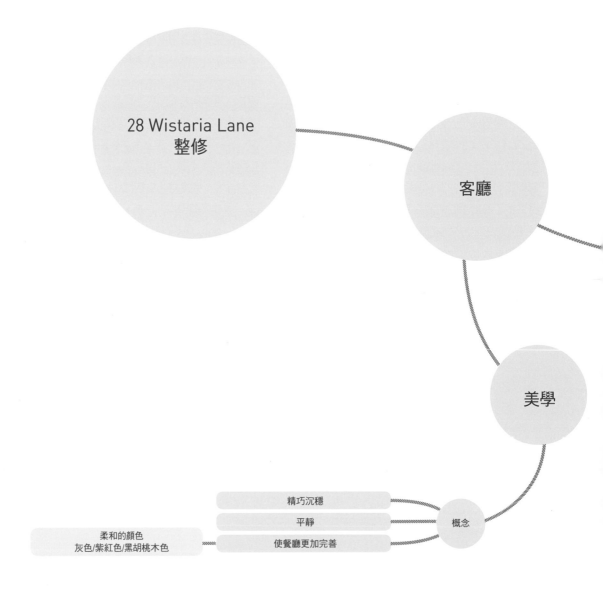

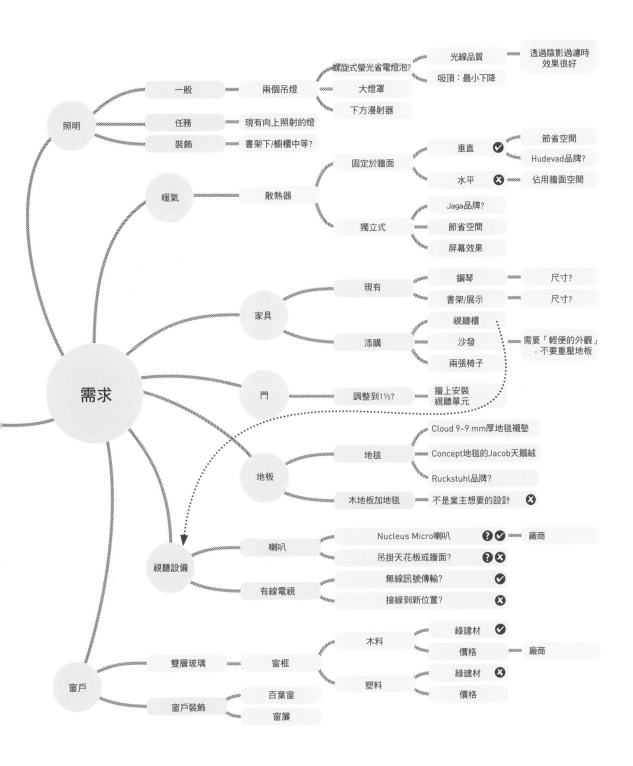

照明
　一般 → 兩個吊燈
　　螺旋式螢光省電燈泡?
　　大燈罩 → 光線品質 → 透過陰影過濾時效果很好
　　下方漫射器 → 吸頂：最小下降
　任務 → 現有向上照射的燈
　裝飾 → 書架下/櫥櫃中等?

暖氣
　散熱器
　　固定於牆面
　　　垂直 ✔ → 節省空間 / Hudevad品牌?
　　　水平 ✘ → 佔用牆面空間
　　獨立式
　　　Jaga品牌?
　　　節省空間
　　　屏幕效果

需求

家具
　現有
　　鋼琴 → 尺寸?
　　書架/展示 → 尺寸?
　添購
　　視聽櫃
　　沙發 → 需要「輕便的外觀」- 不要重壓地板
　　兩張椅子

門 → 調整到1½? → 牆上安裝視聽單元

地板
　地毯
　　Cloud 9–9 mm厚地毯襯墊
　　Concept地毯的Jacob天鵝絨
　　Ruckstuhl品牌?
　木地板加地毯 → 不是業主想要的設計 ✘

視聽設備
　喇叭
　　Nucleus Micro喇叭 ?✔ → 廠商
　　吊掛天花板或牆面? ?✘
　有線電視
　　無線訊號傳輸? ✔
　　接線到新位置? ✘

窗戶
　雙層玻璃 → 窗框
　　木料
　　　綠建材 ✔
　　　價格 → 廠商
　　塑料
　　　綠建材 ✘
　　　價格
　窗戶裝飾
　　百葉窗
　　窗簾

## 設計研究

——

**室內設計不可以忽略形塑了空間的現有建築物。如果空間要容納將在那裡發生的一些功能，那麼理解存在的事物對於決定要做什麼設計是非常重要的。**

廣義而言，設計研究（design research）有兩種主要的形式：「軟性」或「硬性」。硬性研究涉及事實和數字、數量、可分類和可測量的建築細節（例如，現場丈量）。軟性研究是關於感受、推論和直覺，也就是我們對於空間的情感反應。雖然可能以非常不同的方式記錄現有建築，這兩種研究都是在嘗試理解空間時可以使用的有效方法。

當你在新建的建築中設計室內空間時，你會有很多的機會來定義室內空間的風貌與感覺。然而，室內空間是建構於現有建築物之中，設計師必須了解建築物先前的歷程如何賦予空間特色。這種性格或歷史的感覺，一個地方的精神（它的場所精神），透過現有建築元素的量體比例和位置而加強，例如窗戶和門口。所有這些元素都會在空間中產生一定的秩序。這些特質可以作為新設計的參考資訊，並且反映在新的設計之中。對建築歷史的理解可以超出基地的範圍，包括當地區域、街道、村莊和所在的城市。

這些研究並不是說你的設計最終會是模仿建築物現有樣式脈絡的結果。最好的設計是尊重現有的建築，並且在做設計時以某種方式加以參照，例如材料、建築方法、工藝、圖案、形式等，但是可能與已經存在的風格完全不同。

所有的設計研究都應該讓你理解，那些因素對設計產生影響的重點：

－ 哪部分是既存的結構？它的材料是什麼？它是如何定位的？

－ 將發生哪些機能和活動？如何實際地處理這些問題？例如，需要什麼樣的家具？

－ 空間有什麼可能性（同樣重要的是，哪些是不可能的，由於時間，技術或預算限制）？

－ 空間如何運作？與周遭的空間如何互動？

－ 業主希望空間對使用者產生什麼樣的情緒反應？需要什麼樣的美學樣式？

這是必要的，但是為了使設計讓人感覺到是經過深思熟慮且完整的，而不是隨機拼湊各種元素，那麼設計師就必須提出一個統一的想法，將設計中的不同部分結合在一起。這個單一的想法將會定設計的風格氛圍。這個想法就是所謂的設計概念。

## 案例解析
## 研究現有基地

　　Brinkworth，是一家總部位於倫敦的設計機構，接受了藝術家Dinos Chapman的委託，將倫敦一棟普通的喬治亞風格透天房屋改造成為一棟開放的與流暢的住宅。透過對於基地和建築結構的調查，Brinkworth才能夠經由拆除內牆而突破原內部格局的限制。設計師還將空間擴展到花園之中，在房屋與周遭環境之間創造了更加有趣的空間關係。

**2.6**

**2.8**

**2.6**

重新設計的廚房和樓梯使得這部分的空間能夠以全新的方式與基地的其它空間互動。

**2.7**

更有效地利用可用的基地範圍，設計師能夠在房子的後面創造一間花園房間。

**2.8**

平面圖和剖面圖顯示了房屋如何被重新配置和擴展，以增加對基地範圍的使用。

**2.7**

## 研究概念

———

　　呈現概念的形式相當多。可能是視覺的或文學的，發現來的或創造的。一個概念可以體現在故事中、從報紙上撕下的照片、圖像的拼貼、一首詩、使用過的包裝紙上的圖案、剪貼簿中的頁面或者任何能夠掌握想像力並且加以呈現的東西。這是一個説出了對設計案所需一切的強烈的，以及很有説服力的想法：故事觸發的經驗讓人想像設計看起來是什麼樣子、感覺如何。

　　無論如何的加以表現，最強大的概念通常很少直接參考設計案的組成部分。更確切地説，概念是對於業主在設計需求中表達的形式、質感、顏色、風格和情緒的抽象呈現。

　　概念的作用是為設計師提供參考點。在設計發展過程中做出的界定空間的外觀或感覺的所有決定，都可以依據概念來進行檢驗。你正在考慮使用正式的、網格式的家具配置與概念契合嗎？哪種家具品質強化了業主想要的精緻的和優雅的理念？檢查概念，你會得到答案的。

## 傳達概念

———

　　一些設計師喜歡在設計案的起始階段以非常抽象的方式工作，使得許多想法可以合併成為一個中心概念。設計師的概念工作能夠以「氛圍板」(mood boards)（或「概念板」，concept boards）的形式產生。其他設計師從一開始就會有強烈的想法，在還沒有進入詳細規畫之前，他們會很自信地創造出尚待確認的「概念草圖」(concept sketches)，用來説明他們對於空間如何運作的初步想法。

　　業主可能希望看到最初的工作概念，以便他們確信設計將朝著他們覺得正確的方向邁進。然而，氛圍板和草圖都是非常簡略、感性和成熟。以這種方式呈現的概念對設計師而言是令人興奮的和自由自在的，但是可能會讓業主感到困惑不解。你需要判斷業主的個性，如果有需要的話，在跟業主簡報之前適度修改設計概念的內容。對於設計師而言，如果要將暫時的和未完成的空間，以仔細繪製的線條圖組織成為可以理解的空間表現圖面時，或許使用顏色來界定空間形式會是一個容易令人產生聯想、且最具有説服力的工具。概念工作不是完美的，那是關於捕捉和傳達空間的感覺和特色。

2.9

2.9

剪貼簿是一種非常有用的整理研究材料的方
法，特別是當其本質上是以視覺為導向時。像
這樣的概略工作激發了自由思考，並且有助於
在設計案的後期階段產生一些設計想法。

## 概念發展

——

Project Orange的設計案在短時間內回應了「介入城市」展覽（倫敦建築雙年展的一部分）的設計需求，以了解建築如何重塑和改善城市結構。當地的一些建築師事務所接受邀請提送了設計作品，那些作品然後被佈置成為「道路標誌和街道家具的集合」。在一個廢棄的二十世紀50年代的建築裡進行展覽，為了從街道引導遊客進入展場，空間被漆成了黃色，這個想法是作品創造了自己的展覽「路線圖」。

2.10

**2.10**

該計劃的黃色與場地外的道路標記中使用的黃色相同，展覽的圖形也反映了道路標誌上的圖形，延續了連接的關係。

**2.11**

「條碼」地板圖案的構想是來自於雙年展的條碼。因為條碼從街道引導遊客進入展場（在平面圖的左側和右側），雙年展和展覽之間形成了視覺上的鏈結。

2.11

## 思考點：視覺概念

———

　　經由過程而不是靈感來創造視覺概念（visual concept）是有可能做到的。當你處於最後期限的壓力時，這樣的聚焦方式是有幫助的。這個技術是從設計需求當中利用兩個或三個形容詞，總結業主想要的空間體驗。這可能比你想像的還要容易。業主在談及他們想要你的最終設計會產生的感受時，通常會使用諸如「庇護所」、「溫暖」、「城市」、「自然的」等相關詞語，特別是在處理住宅設計案的時候。你可以搜尋強烈暗示這些形容詞的圖像，並且創造一個統一的拼貼圖畫。一般而言，你會收集許多圖像，以及將其編輯成為最能說明你所選擇的關鍵形容詞的圖像（使用的最佳圖像將是抽象的而不是文字的，因為抽象的圖像會創造出強大且可以變動的視覺概念。文字圖像會使得想像力中斷，可能會產生較弱的概念）。

　　最後，這些少量圖像將被進一步地編輯，拼貼而成一張圖像。其中每一個圖像講述自己的故事，並且與其它的圖像融合在一起，創造出單一的組合，因而反映出業主希望空間講述的故事。

　　創造了概念之後，那些圖像可以用來引導裝飾方案的構成。來自於設計概念的紋理、顏色、形式和風格都可以在你選擇的材料中得到回應，使得完整的方案與設計概念具有相同的感官體驗。

2.12

2.12

這個概念拼貼正在探索材料之間的相互作用，被用來檢驗可能用於一間智慧化和精緻的精品旅館的質感和顏色。 請參閱第44頁的案例研究，了解如何進一步的發展這些想法。

## 案例解析：
## 表現設計想法

Hanna Paterson，她在英國朴茨茅斯大學攻讀文學（優等）學士學位時，畢業設計的作品是倫敦市中心區的一家精品旅館。她的主要設計概念聚焦於國際商務旅行者，在長途旅行後能夠在旅館中感到放鬆和精神煥發。

標題為「靜態房屋」的概念描述如下：「靜態房屋是一家概念旅館，其目的是幫助全球通勤者將他們的睡眠時間表與所需的時區同步，並且減少時差的副作用。這家旅館會在客人入住期間引入一個轉變的歷程，同時考慮其他因素，例如溫度、聲音和光線，以加強過渡。設計的概念受到睡眠層級和現實與夢境之間的門檻的影響，目的是讓客人的旅程更加完善，讓他們體驗到從壓力中釋放出來的感覺。 旅館空間被劃分成一系列的舞台，以便讓客人為睡眠做好準備」。

這個概念是透過對於旅程、控制、觀察、風景、空間和天文學的想法進行調查。最初的想法呈現在一張由一系列的照片圖像組合而成的概念意象圖上。這些圖像企圖以行星一樣呈現各種空間之間的關係。這張帶有行星意象的圖形被用來發展和傳達Hanna的一些概念，以及目的地、路線、旅程和時間之間的關係。

Hanna對於將概念視覺化有著非常強烈的想法。這些想法是在一系列模型中發展出來的，那些模型進一步探索了她原始概念意象圖中的想法。概念開始提供了一些關於如何使用設計來落實旅館功能的見解，以及如何將其組合與形成秩序，為她的計劃創造故事。這些初步研究也開始顯示她的想法能夠如何以三維的方式加以連接和表達。

在進一步實驗和研究睡眠、旅行和夢想的主題之後，Hanna定義了如下所述的一系列的關鍵元素：

→ 路線：執行指導。

→ 層級：定義舞台。

→ 視覺：逃避現實並且鼓勵好奇心。

→ 景觀：在現實的景觀中運用不尋常的曲折創造出夢境。

→ 感官：光線、聲音和觸覺。

以圖形製作的簡單而有趣的插圖與模型，在視覺上加強協助詮釋，結合了夢境視覺化、實體空間以及路線的概念。這些媒介進而為該計劃提供了有關材料和空間的概念。特別是這些圖面探討了運動和旅程的想法如何發展關鍵主題，以及這些想法如何融入現有建築之中。

**2.13**

**2.14**

**2.13**

這張意象圖使用了攝影和工藝元素來形成Hanna主要想法的概念圖。

**2.14**

Hanna用簡單的模型來說明她的想法，以及景觀、空間、時間和旅程之間可能發展的關係。

**2.15**

這張抽象的圖面是用於發展Hanna的設計理念的眾多圖面之一，並且以清晰的和吸引人的方式傳達設計想法。

**2.15**

2.16

**2.16**

這張圖探討了現有空間中旅程和尺度的概念。

**2.17**

使用模型可以協助你向設計團隊和業主清楚地
表達你的想法。模型還可以幫助你測試設計，
以確保設計能夠正常運作，並且滿足設計需
求。

2.17

**發展設計想法**

整棟建築物的材料採用了黑白色調，作為空白的畫布，讓客人創造自己的色彩體驗以及光線強度。這樣的設計不僅使體驗更具有個性化和適應性，而且客人也可以改變空間中的時間，進而強化了將他們的生理時鐘同步到適合的時區的目的。

染成黑色的木地板作為整棟建築物中引導客人的元素，磚和灰色粉刷牆面的原始外露狀態，在乾淨抽象線條的裝置和堅固的黑色地板之間創造了未完成的外觀，巧妙地反映了過渡的想法。夢境是無縫的、未完成的和持續的。

在建立並測試了她的概念之後，透過在現有建築物之中發展設計，這些想法得到了更加真實的應用。這裡使用了各種方法，包括流量、尺度和旅程的想法，以測試和確定Hanna在空間架構內的有效程度。

最後階段以更加嚴謹的方式使用設計圖面來測試設計。透過使用在平面圖和剖面圖中有比例的圖面來確定設計空間之間的尺寸、規模和關係。這些圖面有助於設計師創造和測試空間，就像是這些空間將來有人會在裡面居住一樣，並且對於設計的清楚表達是非常重要的，因為空間將會被潛在的使用者感知。

這個過程說明了如何使用簡單的技術來表達一系列的複雜想法，這些技術有助於實現該方案，並且作為一種有用的設計工具。不是繪製逼真的圖面才能成為設計師。但是，繪圖是一種強大的工具，設計師能夠透過各種繪圖方式來傳達和表現想法。如同前一個案例解析所示，設計是一種發展和互動的活動，需要智力的參與以及藝術和視覺訓練。

## 案例解析：
## 英國Republic of Fritz Hansen

斯堪地納維亞家具零售商Fritz Hansen委託歐洲最大的設計機構BDP來設計他們的新的展示廳。這個基地是一座現有建築，包括600平方公尺（6,458平方英尺）兩層樓的辦公空間，是倫敦西區Fitzrovia一座宏偉的裝飾派藝術風格建築的一部分。基地的選擇在能見度和人流量方面非常重要，但是也與業主、建築和設計團體的鄰接性相關。這個基地已經被媒體製作公司使用，那是一個疲憊的空間，也已經被細分為許多比較小的空間。

展示廳的陳列室呈現了Fritz Hansen的家具，一系列美麗的斯堪地納維亞設計，創造了完美的配件、家具和產品組合，將零售、陳列室和工作空間結合在一起。

業主的設計需求是創造一個畫廊美學，以在適當的環境中增強和充分展示他們的產品，並且包括以下的空間：

→ 零售和陳列室區域

→ 銷售區域

→ 員工的工作區

→ 開放式廚房

→ 員工洗手間和淋浴間

→ 儲存空間

其中一個早期的設計決定是結合兩個分開的樓層，樓梯和開口可以促進參訪的客人在兩層樓之間自由的移動。由於該建築有一個4.5米（約14英尺）的混凝土框架和非結構樓板，這是相對容易的。然而，許多樓梯的配置都經過測試，以確保穿越空間的樓梯能夠為客人提供難忘的體驗。

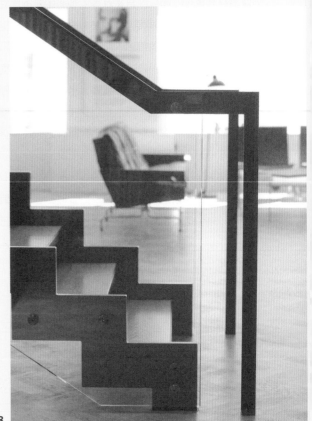

2.18

材料的選擇提供了簡單和樸實的色調,在外部台階上廣泛使用溫暖的灰色壁板、橡木和Poul Kjærholm板岩。按照業主要求專門設計的樓梯由琺瑯板、玻璃和橡木組構而成,營造出工業與工藝元素結合,令人聯想到了丹麥建築師Arne Jacobsen的家具設計作品。Fritz Hansen的設計基因則是透過其它元素加以呈現,例如廚房的拋光橡木以及大而高的餐桌。

在主要空間內設計了一個功能齊全的廚房。這樣不僅創造了一個焦點, 並且傳達了丹麥文化的開放和好客特質。這些特質也反映在空間細節上的關注,例如照明設計鼓勵顧客進入室內,以及在夜間吸引戶外人潮的目光。

空間的靈活性得以創造諸如「體驗角落」之類的區域,這些區域的設計目標是透過陳列室來增強客戶關係。在這裡,Fritz Hansen創造了類似於購買汽車的體驗,顧客能夠欣賞那些材料以及對產品產生興趣,進而使得他們能夠更貼近私人客戶。

對於空間的回饋是正面的。特別是空間的靈活性,店面中可以舉辦各式各樣的活動,例如,時裝設計師Paul Smith、廚師兼主持人Jamie Oliver以及倫敦愛樂樂團等。空間靈活性的結果是其它行業的人們都可以來使用這個空間,活動有助於擴大品牌的吸引力。

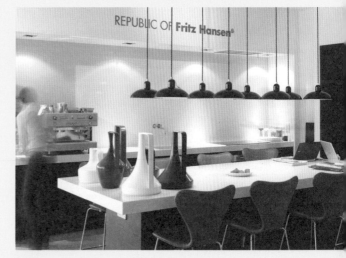

2.19

**2.18**

樓梯是整體設計的主要焦點,少量的材料色調創造了一個很有品味的設計案。

**2.19**

廚房為空間提供了社交焦點,並且延續了平和的色調。

## 訪談：
## Fritz Hansen

Jan Vejsholt是Fritz Hansen在英國、愛爾蘭、中東以及南歐的銷售副總裁。 他與BDP密切合作。

**找到合適的建築物是具有挑戰性的。在零售店的設計中，建築和地點有多重要？**

就位置而言，由於我們更傾向於零售而不是陳列室，因此客人的流量非常重要。能見度在零售店的設計中是非常重要的，我們想要一個顯眼的一樓店面，在理想情況下，最好也有一個看得到的地下店面。空間的分割對我們而言非常重要，因為這個作法提供了租金的平衡，將有助於店面的存活。

**能見度和與街景的關係是設計中的重要因素。你如何看待設計利用建築的機會，並且傳達Fritz Hansen在倫敦的精神？**

建築的語言與品牌和產品的契合度，以及建築的故事都是重要的。不僅是空間，而是建築的整體語言，「人們知道他們已經到達了Fritz Hansen」。

設計師（Stephen Anderson）與我們密切合作，讓我們以不同的眼光看待建築物。設計師能夠更加客觀地看待空間，以及看到可能性。

**在討論設計需求的階段有一些重要的特定設計元素。你覺得這些是透過設計過程而得到發展和改進的嗎？**

我們給設計師的主要設計需求是創造一個開放且明顯可見的空間，這是一個簡單的空間，我們的家具因此能夠與我們的客戶互動。我們品牌信賴感的建立也是透過某些方式的表達，例如展露服務本身，而不是試圖掩蓋服務。不要隱瞞，誠實以對。

樓梯是另一個特殊的設計元素，我們與設計師密切合作，創造了一個穿越空間的旅程來吸引樓下的顧客，同時促使他們透過室內空間體驗不同的景緻和外面的街景。我們對我們想要的識別性有很明確的想法，設計師與我們合作創造了超出我們預期的設計成果。

**你是如何參與設計過程的？身為業主必須理解各個階段的情況很重要嗎？特別是在預算和計劃方面。**

我們是商業空間設計的新手，但是設計師團隊、設計案經理和承包商一起工作，實際的協助我們在整個過程當中確定大方向。在他們真正開始一起工作之前，他們已經解決了相當多的問題，所以結果沒有任何驚訝之處。整體而言，這個過程是一種愉快的經驗，我們得到了真正想要的設計成果。

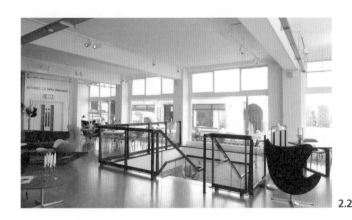

2.20

**2.20**

整體空間營造了一個開放的與彈性的
零售環境。

## 行動建議

**01.** 思考一下令你印象深刻的建築物或空間。考慮如何使用「硬性」研究來界定空間的某些物理屬性，然後考慮如何使用「軟性」研究來掌握自己或其他人對於空間的反應。

— 你可以對建築物或空間的歷史和物理特性進行哪些「硬性」研究？你會怎麼做記錄？
— 你可以對你的建築或空間體驗進行哪些「軟性」研究？你可以使用哪些媒介來做記錄？

**02.** 你如何預期此研究協助你的設計回應業主的設計需求？

— 想想你與業主初步討論設計案的對話內容。
— 如果設計案是住宅設計，你需要了解業主生活方式的哪些面向？
— 如果設計案是商業空間設計，你需要了解業主業務的哪些面向？
— 思考一下你對於上述問題的答案。 你可以從你提出的問題中推論出哪些有用的訊息？考慮如何使用這些訊息作為後續設計解決方案的基礎。

# 理解空間

　　圖塑空間建築元素（地板、牆壁、天花板、屋頂）是室內設計中重要的基本材料。在獲得業主的設計需求以及經過設計分析的過程，設計師對於設計工作有了通盤的認知之後，那就有必要開始理解空間（understanding the space）。設計師要特別注意空間的兩個不同面向：首先，存在於封閉量體與構成封閉空間的建築元素之間的空間關係。其次是這些建築元素的構造。

　　與設計過程的其它部分一樣，設計師不應將和空間緊密連結的工作視為獨立的，也不應與設計案其它事務有顯著的差別。隨著設計發展了一段時間之後，設計案中存在的空間關係也是持續演變的。空間關係將會改變和發展，你可能有必要重新審視和修改對於空間關係如何運作的理解。

　　本章將介紹讀者如何透過使用各種設計圖面和實體模型，開始閱讀不同類型空間，以及在設計過程中更加廣泛地使用設計圖。

3.1

3.1

位於韓國首爾的Chae-Pereira建築師事務所設計了這家酒吧和餐廳的室內空間。巧妙地使用隔柵分隔空間，光線也能夠滲透到空間之中，同時為顧客提供了獨立的區域。

## 理解空間關係

———

即使你有機會親自體驗設計案的空間,你也不可能有足夠的時間將空間理解的很透徹。在對於空間沒有實際經驗的辦公室環境中工作時,你需要一種能夠讓你的大腦與空間產生連結的方法。設計師通常透過繪圖和作模型得到這種建築物的體驗。

設計師可以透過繪製或使用所有類型的繪圖(drawings),來協助理解空間的過程,從簡單的草圖到各種專業製圖(technical drawings)。設計圖是一種在二度空間中表現三度空間或物件的方式,清楚地和準確地記錄整體不同部分之間的尺寸、比例和關係。設計師通常使用幾種圖面來描述空間或物體,比較常見的組合是一張平面圖,和幾張立面圖與剖面圖。

**3.2**

在設計工作開始之前,設計師必須充分了解空間如何組合在一起,以及這些空間在一天中如何受到自然光的影響。 Chae-Pereira建築事務所設計了位於韓國首爾的Godzilla House。這座樓梯好像懸掛在天花板上,產生了戲劇性的效果。透過使用白色的垂直構件,設計師能夠將空間最大化,並且創造出輕盈通透的美感。

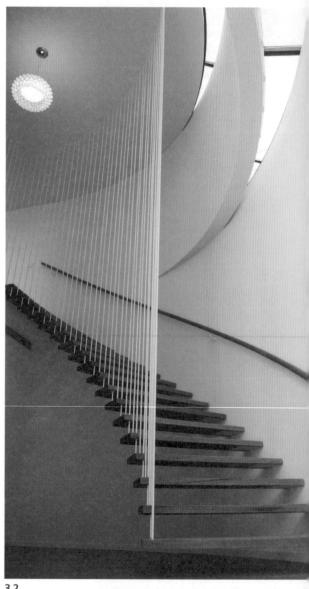

3.2

## 透過繪圖理解空間

———

　　設計圖構成了建築師、設計師和工程師使用的共同語言，雖然不同學科以各自的方式詮釋某些繪圖上的細節，當使用者在閱讀設計圖時必須理解那些差異的存在。空間可以透過使用許多設計圖進行完整的描述，通常是表現水平（平面）和垂直（剖面或立面）的圖面的組合。

　　設計圖可以準確地描繪空間，但是那些圖面的呈現方式跟我們習慣看到的真實空間是不同的。因此，對於許多人來說，設計圖面可能顯得冷酷、不自然，甚至有點令人感到氣餒而無法接受。但是透過練習之後，大多數人會習慣於閱讀各種圖面，並且能夠理解圖面中包含的和傳達的訊息。

　　隨著設計的發展，圖面經常會被修改或增加數量，但是畫圖的目的是為了掌握空間的感覺。重要的是要知道，你必須花很多時間閱讀你所需要理解空間的各種圖面。當所有的圖面都是自己繪製的時候，設計師就能夠對空間有完整的理解。如果你在畫圖之前就先丈量過空間的尺寸，空間經驗就會更加明確。親身體驗的方法為我們提供了最全面的空間知識。

　　在繪圖的過程中，每一條線的尺寸和繪製的位置是經過深思熟慮的，進而增強了設計師與空間的關係，繪圖使得人對建築產生更深入的了解。繪圖的行為也提供了反思的機會，設計師得以理解建築物所具有的各種可能性。

　　準確的設計圖面是基於對設計基地的仔細丈量。所有相關尺寸都在現場取得，並且以草圖的形式加以標註。設計師接著在工作室中使用這些測繪資訊，繪製成為有比例的設計圖。最終，圖面中顯示的細節部份取決於繪圖的比例，但是在現場丈量時必須考量繪圖時可能需要的每一個可能的尺寸。在現場測繪幾天之後畫圖時，詳細記錄基地細節的照片也是很有幫助的。

## 案例解析：
## 施工圖

施工圖（construction drawings）是用於傳達設計案詳細內容的圖面，承包商或材料供應相關廠商能夠據以實踐你的設計。

施工圖，通常由一組顯示了整體設計的平面配置圖組成。單元設計圖（component drawings），呈現了設計的一些重要單元。細部設計圖（detail drawings），表現了你想要使用的材料、連接點和固定的類型。

這個案例中的圖面，是在英國布萊頓的一個住宅改建案中的廚房和用餐區。圖面是清晰、簡潔的，使用一般的CAD（電腦輔助設計）繪圖軟體繪製。這樣的繪圖不需要太複雜，但是圖面應該清楚地表現你的設計意念。為了提高易讀性，這些案例中增加了簡單的底色。

**3.3**

這一張呈現了住宅廚房配置的平面圖。設計的主要組成部分及其在空間中的位置，和關係被清楚地描繪出來。材料以陰影顯示以提高圖面的易讀性。

**3.4**

這一張圖詳細描述了設計中其中一個廚櫃的結構。增加底色以提高圖面的易讀性。

3.3

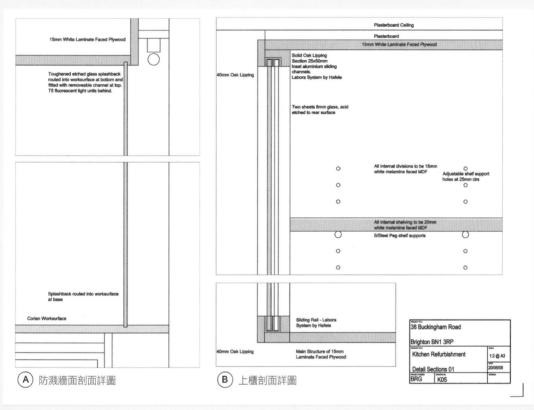

A 防濺牆面剖面詳圖   B 上櫃剖面詳圖

**3.4**

**3.5**

這張透視圖簡單地表現了廚房的
空間構成，顯示了基本的排列和
形式。

3.5

## 透過模型理解空間

———

模型（model）是視覺化立體空間的三維方法。「模型」字面上的意思是以精心建構的尺度再現空間。有些模型適合這種描述，但是其它模型可以是非常簡單的「草模型」（sketch model），由厚紙板或其它工藝材料和膠帶在很快的時間內完成。無論模型的完成品質如何，更重要的是模型再現了空間的本質和感覺，並且幫助你視覺化你想要理解的空間的立體特性。模型的品質可以達到很高的水準，但是通常僅使用於簡報的場合。

與繪圖一樣，模型會隨著設計的進展配合修改，呈現出設計的變化。無論是多麼的粗糙，建構模型的過程將會協助你了解空間如何運作，以及不同的平面與表面如何連接和相互作用。草模型幾乎可以適應各種狀況。很快切割完成的開口能夠呈現新的窗戶、門或樓梯。紙板可以黏貼在適當的位置之上，作為劃分空間的新方法。草模型應該像素描本一樣，這是一種從你的大腦中獲得想法的實際方式，並且使想法成為可以更容易地評估、比較和分享的現實。這是一項非常重要的技術，也是設計師必須盡可能多使用的技術。與畫草圖一樣，你不需要對使用紙張、剪刀、美工刀和膠帶的能力感到尷尬。你要使用這種技術才是更重要的。使用基本材料和固定方法，例如紙膠帶或別針，增加了過程的自發性，有助於快速了解結構的變化和介入。模型的製作過程與對完成的模型進行研究時，都會讓你理解關於空間的各種特質。

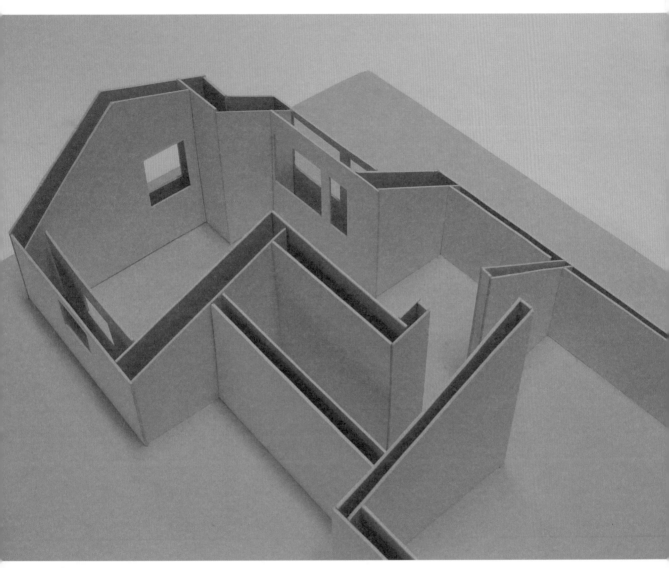

3.6

3.6

這個模型並不是要逼真地表現裝飾的表面。
製作模型牆面的相同材質紙板將注意力聚焦在
空間之上。

## 設計圖面的類型

——

在闡述室內設計中一些最常見的設計圖面的形式之前，值得強調的是在整個設計過程中使用設計圖面。因為這是設計過程中會碰到的第一個重點，這也是本章深入討論設計圖面的關鍵所在。本書對於設計圖面也有其它面向的討論，第8章會詳細論述那些使用於簡報的表現圖面。

我們使用的三個最基本的設計圖應該是平面圖、立面圖和剖面圖。所有這三種繪圖都是有比例的圖面，因此在水平或垂直的平面中精確地呈現空間比例。

## 設計圖面中的比例尺

——

我們只是偶爾以1:1全尺寸繪製設計圖面中的物件。對於室內設計師而言，在呈現設計案的某些細節時可能是可行的與必要的（例如，如何處理兩種不同的材料，或「詳細描述」兩者的連結之處），但是不可能顯示完整的全尺寸室內空間。所以，大多數圖面只呈現了物件真實尺度的某些部分。畫圖的「比例」（scale）表示圖面中某個長度單位與對等的「真實」測量值之間的比率。這個比例尺通常明確地表現在圖面上，例如比例1:25，圖中的1公分表示實際空間中的25公分。不太常見的是，比例可能表示為一個分數， 例如1／25，圖中的每一個測量單位顯示為其實際大小的二十五分

之一（雖然，基本上這兩種不同的方式說明了相同的東西）。比例有時候在圖面中以圖形的方式表示，成為一支「比例尺」（scale bar）。因為很容易隨意複製到別的圖面之中，並且能夠同時縮小或放大尺寸（因此改變比例），比例尺是非常好用的圖樣，在圖面中以視覺的與數字的形式一起表示比例。

比例尺使用於方便以精確的比例畫圖和測量尺寸。比例尺上已經有以各種比例標記的線性距離，因此無需進行任何計算即可將實際尺寸更改為圖面的尺寸，反之亦然。

比例尺上的刻度可以是公制單位（公厘、公分或公尺，視情況而定）或英尺和英寸。 在第二個情況之下（英制比例），比例表示為「x英寸等於多少英尺」（例如½"＝ 1' 0"，其公制比例為1:24）。

# 選擇比例尺

——

圖面上使用的比例沒有對或錯的區別，目的是顯示空間中最大數量的細節。因此，「足以將所有細節整齊地填入圖面可用空間」的比例，通常是最適當的。在手繪時，在開始繪製之前就要確定比例。在使用CAD軟體繪圖時，通常是在完成繪圖後，將圖面列印到紙張之前才會設定繪圖的比例。無論最後選擇了哪一種比例，設計師都必須在圖面上清楚地加以註明。由於在辦公室之外可能會出現無法控制的圖面比例放大或縮小的狀況，因此除了比例之外，最好還要指定出圖紙張的尺寸，例如比例1：25 以及A3圖紙，或½"=1'以及Arch B圖紙（北美紙張尺寸，12"x18"）。

這個列表顯示了使用於室內設計圖面的一些公制和英制的比例。常見的英制比例明顯的與一般公制比例類似，但不是完全相同。

比較大的比例，例如1:10，能夠用於表現施工詳圖或類似圖面。其它比例可以全部用於繪製平面圖、立面圖和剖面圖，從小房間到大型建築物的整個樓層空間。

當設計師需要呈現定制項目的施工圖時，比較適合以全尺寸或1：1的比例繪圖。在某些情況下，可能會放大一些細節以清楚地顯示定制項目是如何構成的。兩倍全尺寸的比例可以寫成2：1。

| 常用<br>公制比例 | 常用<br>英制比例 | 換算成<br>公制比例 |
|---|---|---|
| 1：10 | 1"=1' | 1：12 |
| 1：20 | 3/4"=1' | 1：16 |
| 1：25 | 1/2"=1' | 1：24 |
| 1：50 | 1/4"=1 | 1：48 |
| 1：100 | 1/8"=1' | 1：96 |

**3.7**

**3.7**

這是一支公制比例尺，顯示了比例1:20和1：200。

## 平面圖

——

平面圖（plan）只是地圖，通常顯示建築物之中的一個樓層，平面圖也可能只呈現一間房間。單獨的平面圖顯示了其它樓層。平面圖呈現房間內能夠以特定比例繪製的細節，許多細節被編碼成為符號，任何具有閱讀平面圖經驗的人都很容易識別。

在平面圖中必須顯示所有可以看到的細節。其原理是在距離地面大約一公尺高之處，從水平方向切割整個空間，移除上方空間，然後向下觀看。全部或部分低於此水平切割面的所有結構和物體，將在平面圖當中完整呈現。例如，一個位於地板上兩公尺高的櫥櫃，會被繪製成從上方看到整個櫥櫃，而不是被一米高的水平切割面橫切成兩半。位於水平切割面上方的物體也會在平面圖上顯示，但是會以不同形式的線條表現，通常是虛線，藉以提昇圖面的易讀性。

然而，一公尺高的水平切割面不是絕對的，在決定平面圖中要呈現的和不要呈現的內容時，必須取決於圖面表現的完整程度。例如，只是因為窗台高度為1300公厘（1.3公尺或4.3英尺），就從平面圖中省略窗戶是不合理且易被誤導的。省略位於天花板下方，高度600公厘（0.6公尺或23.6英寸）的通風窗也是不妥當的。你必須呈現你認為適當的一切。但是，你不應該期望平面圖本身就能夠完整的說明整個空間的細節。當設計師以二維的圖形來描述三度空間時，使用平面圖（表示水平的平面）和立面圖或剖面圖（表示垂直的平面）的組合來描述空間的所有特徵，並且總是要同時閱讀這些圖面。

製圖（drafting）（繪圖的過程）可以採用不同的線條寬度和線條型式的規則來嘗試傳達訊息。例如，可以使用比較寬的線條畫結構體，以及可以使用徒手繪製的細線表示有裝上軟墊的家具。註解也可以添加到圖面中，說明那些沒有被完整呈現的空間特質。指北針有助於顯示空間的方位，透過仔細地編製的圖名與圖號，設計圖可以被快速的辨識。這些細節是很重要的。認真繪製且易於閱讀的設計圖可以提昇可信度，並且向其他使用設計圖的人傳達專業感。

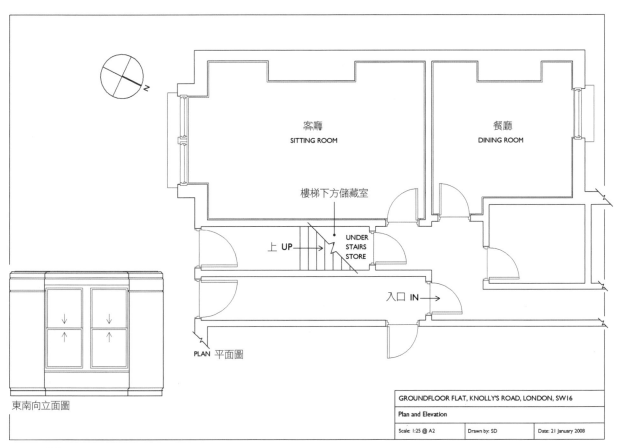

客廳
SITTING ROOM

餐廳
DINING ROOM

樓梯下方儲藏室

上 UP →

UNDER
STAIRS
STORE

入口 IN →

PLAN 平面圖

東南向立面圖

| GROUNDFLOOR FLAT, KNOLLY'S ROAD, LONDON, SW16 | | |
| --- | --- | --- |
| Plan and Elevation | | |
| Scale: 1:25 @ A2 | Drawn by: SD | Date: 21 January 2008 |

**3.8**

**3.8**

這張位於倫敦的公寓的測繪圖中有一個平面圖
和一面牆的立面圖。請注意標題欄所顯示的相
關訊息,例如繪圖比例和繪圖日期,以及圖面
上的其它符號,例如指北針。由於這是一張建
築構造的測繪圖,因此沒有呈現任何家具。

# 立面圖

---

　　由於經常作為是空間規劃期間所使用的第一個工具，平面圖在室內設計中扮演著重要的角色。但是，同樣不應該只單純閱讀平面圖，規劃過程的工作必須在垂直和水平方向同時進行。那些表現出家具配置以及結構元素的平面圖，雖然本身的資訊可以完全正確地被繪製出來，但是仍然會讓人對於空間的呈現產生錯誤的認知。空間規劃過程剛開始進行平面規劃的工作時，設計師就必須考量垂直面可能產生的影響，因此有必要繪製立面圖（elevation）和剖面圖（section）。

　　平面圖呈現水平表面，立面圖顯示垂直表面。在其它方面，這兩種圖面是非常相似的，代表高度和寬度的記錄，並且按照特定的比例繪製。與其它設計圖面一樣，立面圖並不代表我們在現實生活中看到的空間，但是立面圖是評估設計元素比例的理想方式，例如牆面、窗戶、門或壁爐等。當立面圖與平面圖一起使用時，我們能夠很快的理解空間。繪製立面圖時所使用的規則與平面圖類似。垂直切割面位於要繪製的牆壁前方大約一公尺之處，所有靠近牆壁的家具和物體都會在立面圖上顯示。

　　家具被切成兩半的狀況同樣不會顯示在立面圖之中。即使部分物件從牆面延伸出來的距離超過了一公尺切割線，圖面中也只會顯示整個物件。與平面圖一樣，立面圖所顯示的內容及其描述方式也是有一定的彈性。清晰度是關鍵。與平面圖不同，立面圖不會呈現牆壁、地板和天花板的結構。立面圖的線條則是終止於建築元素的邊界表面（例如，終止於牆壁、地板和天花板）。因此，室內立面圖只呈現了個別的空間（使用剖面圖能夠同時顯示多個空間）。立面圖中不會呈現消點透視關係。在觀看完成的立面圖時相對容易理解，但是在繪製立面圖時通常是不易掌握的。許多人都有這樣的經驗，在立面圖上添加額外視覺訊息的誘惑，但是不會對他們的平面圖作出同樣的事情。目前還不知道為什麼會出現這種情況，但是可能和我們直接感受到與平面圖脫節的事實有關（平面圖偶爾會成為我們在現實生活中很接近觀看的景緻），但是我們總是有想要與立面圖親近的行為出現（幾乎所有的時間我們都會認為我們看到的景緻是真實存在的）。

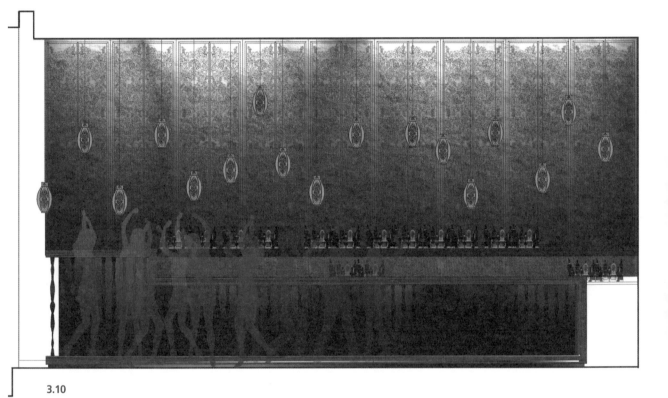

3.10

3.10

這張立面圖顯示了印度班加羅爾一家旅館的酒吧區域。渲染
圖表現了材質表面處理、顏色和照明效果。加入人的圖形賦
予了尺度的感覺,並且使得圖面更加具有活力,呈現了在現
實生活中應該是熱鬧的和活潑的空間氛圍。這樣的表現方式
有助於補充設計圖面固有的靜態感覺。

## 剖面圖

———

　　與立面圖一樣，剖面圖也是表現空間的垂直面，但是這兩種圖面有一個重要的差異。剖面圖的垂直切割面可以放在距離繪製牆面前方的任何位置，設計師因此能夠選擇自己想要表現的內容。事實上，在建築物中的剖面位置能夠依照表現的需求而分段調整，可以從一個平面移動到另一個平面，與繪製牆面的距離不同，但是必須與之保持平行。就像立面圖一樣，剖面圖中沒有線性透視。但是與立面圖不同之處在於，垂直切割面的位置會顯示出封閉空間的結構，因此要繪製牆壁的厚度以及相關的細節。所以，剖面圖能夠顯示出多個房間或空間彼此之間的真實關係。

**3.11**

英國曼徹斯特藝術學院的學生薩拉・內文斯在她的畢業設計中繪製了這一張剖面圖，呈現了一個城市自行車運動中心。這張圖清楚地說明了設計案主要空間的氛圍、空間如何相互串聯在一起、以及垂直關係和動線。

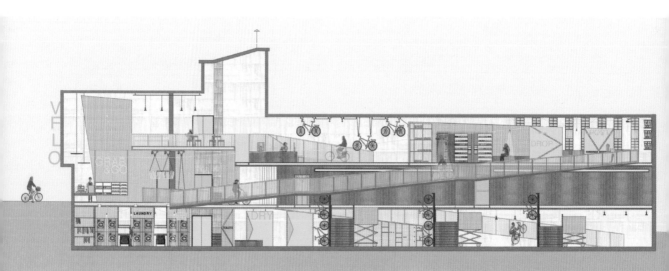

**3.11**

## 思考點：手工或數位？

——

有沒有設計師仍然在繪圖板上手工繪圖？所有的設計圖難道不能在任何電腦上使用繪圖軟體繪製嗎？在模型製作方面，當設計師可以使用繪圖軟體製作空間的數位模型時，能夠以無限的方式渲染和照亮空間，為什麼還有人會想要使用膠水、剪刀、膠帶、美工刀、卡片和紙板來製作實體模型呢？利用電腦為我們所有設計工作提供的能力和自由，這不是明智之舉嗎？

答案是肯定的，也是否定的。

毫無疑問，電腦使得我們能夠比使用手工技術時更加靈敏、更有效率、更自由地工作。然而，這樣的說法遺漏了關於新舊方法之間關係的關鍵要點，這種關係不只是可以彌補電腦帶來的效率而已。手繪的圖面和手工製作的實體模型是一種可以讓你與設計案建立真正關係的技能。設計想法從你的大腦和手上的鉛筆流動到紙上是一個奇妙的連結，這個現象表示你可以更加充分地參與到設計案之中。圖面上線條的位置都是你要決定的，而不是電腦，因此你不得不仔細考慮你正在繪製的內容。毫無疑問，手工的作業方式能夠更好地理解設計圖，圖面代表什麼以及它們如何運作。手作的過程是一個更加具有表現力和自發性的方法，這是電腦輔助設計缺乏的特色。用手在紙張上快速地繪製獨特的以及清晰的鉛筆線條，不是電腦能夠輕易地複製的東西。

另一方面，電腦使我們有機會快速且輕易地執行複製和編輯的工作。簡單的功能，例如「複製和貼上」，使得設計工作極其簡便。例如，設計師不需要再耗時費力的在餐廳平面圖中手繪30張桌子和120張椅子。而是在敲擊幾次鍵盤之後，設計師就可以更加專注在設計上，而不是繪圖的動作。使用電腦繪圖也代表著能夠透過電子郵件或其它文件傳輸的方式，快速輕鬆地與設計團隊交換設計想法。所以，電腦在整個設計過程當中給予我們很大的自由度和多樣性，這是非常有吸引力的。但是你必須記住，CAD軟體本質上只是一支鉛筆，一個輔助繪圖過程的工具，擁有使得一些繪圖工作中單調乏味面向自動化的功能，並且可以在虛擬畫面中將線條放到你指定的位置。但是CAD軟體不會自行繪圖，也無法在大多數情況下決定繪製的內容是否符合建築或空間規劃的慣例與邏輯。因此，操作軟體的人必須了解正在繪製的內容，以及這些內容如何在畫面上呈現。電腦無法為設計案增加創造力，這是設計師個人的責任。

## 案例解析：
## 韓國Steel Lady House

Steel Lady House座落於韓國首都首爾市中心的豪華社區，由Chae-Pereira建築師事務所設計。基地很具有挑戰性，狹長的形狀，並且在建築法令上有許多其它的限制，業主需要約300平方公尺（3229平方英尺）的空間。雖然如此，Chae-Pereira建築事務所創造了一棟透過扭曲幾何形狀的室內樓梯連接內部空間的寬敞住宅。

從外部觀看，這棟住宅是一個有效地使用基地的簡單矩形盒子。這種簡單的幾何形狀被不銹鋼的斜線網格皮層打破，提供了與內部幾何形狀的連接，並且縮小了外觀的尺度。住宅內部在空間形式和使用材料方面形成了鮮明的對比。主要空間遵從矩形幾何形狀，但是被採用一連串木材折疊板形式的動線空間組織打斷。這樣的設計不僅為室內空間提供了非常顯著的效果，而且還創造了一系列與外部形式形成鮮明對比的空間。

這種使用顯著的折疊形式以及結合深厚的鑲板，圍塑了空間，並且提供了一個避免外部環境干擾的避難所。折疊幾何形狀引導人們穿越空間以及回應漫射和折射的外部光線，並且與簡單幾何形狀的主要空間形成對比。廚房、餐廳和起居室等區域緊密相連，形成了一系列提供各種景觀的空間。

利用自然光線特別重要，不僅有效地用於增強鑲板的斷裂特質，同時也強化了大量使用木材的效果。與鑲板成為一體的簡單人工照明系統也提昇了整體空間的氛圍。

**3.11**

從外部觀看，Steel Lady House具有反應基地條件的簡單幾何形狀。

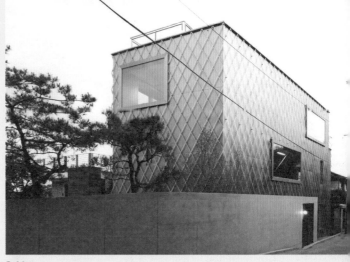

**3.11**

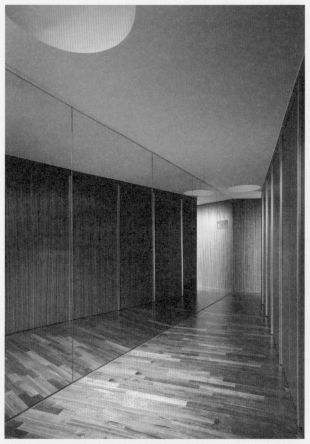

3.12

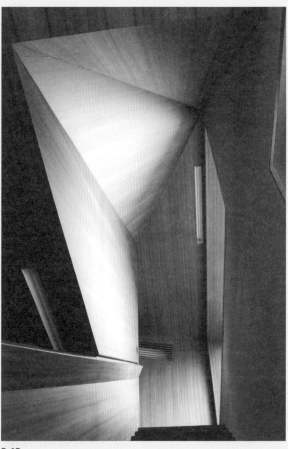

3.13

**3.12**

住宅內部會增加溫暖感覺的木材鑲板，與建築
物更加堅硬的外觀形成對比。

**3.13**

樓梯的木材表面形成了非常顯著的空間效果。

## 訪談：
## Chae-Pereira

Laurent Pereira是總部位於韓國首爾的Chae-Pereira 建築師事務所負責人。他們設計了Steel Lady House。

**建築物的外觀形式看起來非常簡單，與內部空間形成了鮮明的對比。這是如何透過設計過程發展的？**

住宅的形狀是由幾個因素造成的。業主的設計需求，以及隨之而來在嚴格法令限制之下地盡其用的建造壓力。這個基本的預定形狀，被修改成為具有半反射不銹鋼皮層的模糊形式。住宅看起來像一個盒子，但事實上不是如此，每一個立面都與住宅的環境有特定的關係。

**室內空間非常具有雕塑感，同時又呈現出複雜的幾何形狀。你是使用什麼方法創造這樣的效果？**

我們製作了大量的模型，這是我們在設計案剛開始時經常使用的方式。大型模型用於形成平面圖、剖面圖以及數位模型。然後將這些模型再次製作成實體模型。這樣真的能夠讓你感受到空間感。最後，因為我們在這個設計案的工作步調很快，許多決定是在現場確認的。可能會是混亂的，但是我喜歡能夠稍微即興發揮一下。因此，你必須非常透徹地理解以及視覺化空間。

**這些空間如何回應你的設計概念和業主的設計需求？你使用了哪些方法將你的想法傳達給業主？**

沒有那麼多的溝通工作，但是有一個很好的過程。我們製作了一些大型模型、材料版和意象圖在視覺上探索我們自己的設計案。這個過程非常的明確，因此我們可以直接展示這些材料。獲得業主的信任和支持是非常重要的，因為在施工過程當中存在著非常多需要控制的工作。

**在設計案的材料和構造方面是否有任何的挑戰，例如細部設計和連結點？您是如何克服這些挑戰？**

矛盾的是，最具有挑戰性的是獲得正確的混凝土表面，實際上柚木鑲板是最容易的。我們想要創造一棟有層次的住宅：一個金屬盒子，然後在一個混凝土盒子裡面，然後是一個木盒子，當你在房子裡面時就能夠很清楚地體驗到這種層次感。

一如既往，維持室內細部設計的品質需要付出很多的心力。幾何圖形看起來很複雜，但是我們確保連結點的細部是簡單的和一致的。我們在現場的確非常努力的工作以維持品質，在設計案完工之後我們得到了很好的回饋，相當高水準的施工品質。

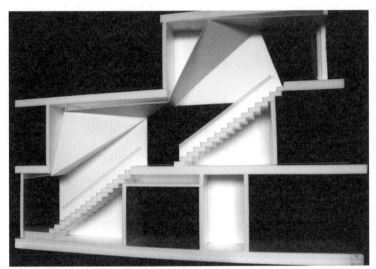

3.14

**3.14**

如圖所示，Steel Lady住宅
的設計是大量使用實體模型
加以發展的。

## 行動建議

**01.** 收集不同設計師繪製的不同空間的一些設計
圖，理想的狀況是呈現家具配置的圖面。你可以
試著連絡一些設計師，並且請他們讓你閱讀圖面
的副本，或者你可以在網路上找到圖面。

— 不同的設計圖之間有哪些相同的規則（呈現
事物的方式）？
— 哪些規則有所不同？
— 你認為不同的圖面如何充分地傳達設計師對
於空間的意圖？

**02.** 考量任何書面說明或註解是如何充分地增加
由圖面傳達的訊息？

— 軟材料和硬材料的描述方式有何差異？
— 這些材料的呈現方式是否有助於或阻礙你對
於空間的理解？

# 理解建築結構

除了熟悉空間的平面形式之外，室內設計師必須試著讓自己理解應用於該建築的施工過程與方法。理解建築構造不是學校的課後作業，懂得建築物如何組構在一起是一門設計的課程。當你對於結構有了很好的理解，你將會發現自己更容易做出與設計工作的實施和實用性相關的決策，特別是在結合設計案必須履行的限制條件之時，無論是時間、預算、法令或技術。

認真理解建築構造通常會改變你每天看待建築物的既定方式，而觀察入微是一種非常好用的技能，值得花時間學習。透過觀察結構獲得的知識對於你的設計案會有非常大的助益，同樣重要的是，你能夠充滿信心地說出關於結構的知識，使得你在承包商和業主面前都具有可信度。不幸的是，建築結構的細節通常是隱藏在表面處理以及細部設計裡面。如果沒有關於其建造過程的明確訊息，經驗將會協助你對於建築物做出一些合理的假設或推論。

**4.1**

**4.1**

位於威爾斯首府卡地夫的威爾斯議會是由石板、木材和玻璃建造而成的，由理查·羅傑斯建築師事務所設計。這張照片顯示了大廳和非常引人注目的天花板和漏斗。整棟建築物都使用了永續材料，包括使用於天花板和漏斗的木材。

## 建築構造的原則

——

**所有建築物都承載了許多力量以及荷重。為了保持直立，建築結構必須堅固到足以抵抗各種載重而不會坍塌。建築物透過提供穿越結構的途徑達到安全直立的目標，將荷重安全地傳遞到基地，也就是在建築物下方與地面的接觸點。**

對於新手設計師而言，必須理解的最重要的觀點是建築物的載重通常劃分為：

- 靜載重（dead loads）：這些施加在結構上的載重，是由建築結構本身的材料重量形成的。所有材料都是總載重的一部分，但是傳統上屋頂結構是形成這些載重的主要部分。

- 活動（或疊加）載重（live loads）：這些施加在結構上的載重是由放置在建築物內，或建築物上的任何附加實體物件一起形成的，例如家具和人，或屋頂上的積雪。

- 風力載重（wind loads）：當作用在建築物的側面時，風力施加的巨大力量必須由建築物承受，這些載重能夠透過結構體安全地傳遞到基礎。

- 在某些地方，建築物有時候可能會受到地震力的影響，這個因素需要與其它載重和受力一起作考量。

比較常見的建築結構包括以下兩種形式：框架結構（framed structure），有時稱為柱梁結構（post-and-beam）。或是承重結構（load-bearing structure），有時稱為砌體結構（masonry structure）。

## 框架結構

——

框架結構基本上是將所有水平梁（形成每一個樓層）承受的載重傳遞到垂直的柱子。這些柱子同時提供了能夠將受力傳遞到基礎的途徑，那些力量最終經由基礎進入地面。垂直柱子可以在建築物的周邊形成一些牆壁，或者柱子可以分佈在空間之中。如果柱子是牆壁結構的一部分，它們將被適當的牆壁表面材料覆蓋，形成裝修的牆面。當位於空間之中時，兩支和更多柱子可以連接在一起，形成內部的分區，或者它們可以保持分離的狀態。這種多層框架的最大好處是，由於柱子是垂直的傳遞載重，那就不需要支撐上方樓層的堅固牆體結構，因此可以省略（創造由支撐柱子打斷的大型開放空間），或者可以使用非結構材料，例如玻璃，來建構牆壁。框架結構使我們能夠建造高層建築，這些建築的特徵通常是以完全由玻璃組成的外牆，雖然使用於這些帷幕牆的材料（以構件懸掛在框架上）可以是任何的東西。二十世紀二十年代德國包豪斯運動的激進建築師們，率先考量以這種創新的方式使用玻璃。由於框架結構力較強，建築物可以蓋得很高。十九世紀後期框架結構的發展，產生了世界上第一座高層建築。

如果內部分區沒有承載任何重量（除了它們自身的重量），它們可以被移動或改變，而不需要對周圍結構進行任何重大干預以保持其完整性。因此，對於設計師而言，框架結構可以在規劃空間方面提供很大的自由度。

# 輕量框架

———

　　框架結構不需要很大的規模。就像建造摩天大樓一樣,這個原則可以很容易地應用於住宅的結構。輕量木框架是世界上許多地區常用的建築方法,雖然框架通常是看不見的,在其它材料,例如木材防水板或磚塊的皮層或表面材料裡面。這種類型的框架通常需要在框架外部添加一層膠合板的支撐,以防止框架扭曲。為住宅開發的木框架只需要相對低技術的勞動力就能夠快速地和準確地建造,因為木材是一種容易施工的材料。框架的各個部分可以在基地外面有更好工作條件的地方預先製作,然後運送到現場快速裝配完成。

　　木材框架也是一種對環境無害的施工方法,假設使用的木材來自可持續來源。透過在垂直和水平木材之間置入絕緣材料,可以建造非常高效能的建築物,進而創造出在極端氣候條件下功能表現極佳的建築物,例如加拿大和斯堪地納維亞半島的北半球冬季。輕量框架也可以由薄鋼板製成,表面鍍鋅以防止腐蝕。框架的內表面可以非常容易地使用石膏板、乾式牆面或其它材料覆蓋,以提供適合安裝那些裝修材料的表面。

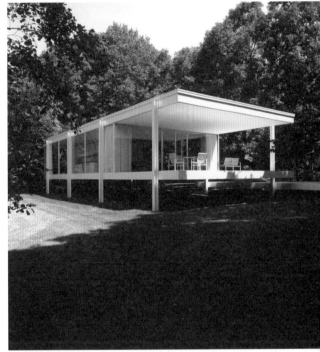

4.2

4.2

位於美國伊利諾州普萊諾,由Mies van der Rohe設計,The Farnsworth House的框架結構在這裡清楚呈現。框架結構是這個知名設計的主要視覺元素,被許多人認為是有史以來最美麗的建築之一。並非所有框架結構都如此公開地顯示框架,許多案例是被隱藏起來的。

## 承重結構

----

在承重結構中，牆壁本身的砌體構造（masonry construction）承載了地板和上方其它牆壁的重量。事實上，「砌體構造」這個術語通常用於描述這種類型的結構。因此，牆壁提供了將受力向下傳遞到基礎的路徑。沒有單獨的建築結構元素傳遞受力，就像框架結構中的框架一樣。在調整現有結構的承重構件時必須很小心，以確保不損害結構的完整性。如果在沒有採取足夠預防措施的情況下對結構進行改變，那麼最好的狀況是結構強度降低，最壞的情況則是坍塌。

如果想要移動門或窗戶的位置，或者出於任何原因想要在牆壁上建構新的開口，那麼由牆壁支撐的載重必須轉移到開口旁邊以防止坍塌。通常透過在開口頂部置入梁或門楣達到轉移力量的需求。這個門楣會傳遞載重，穿過牆壁進入開口旁邊的結構，載重從那裡向下行進，並且保持結構的完整性。梁或門楣本身需要在留下的結構內的兩端有足夠的支撐。門楣是單一的整體式構件，可以用任何合適的材料製造，木材、石材、混凝土（鋼筋混凝土或預力混凝土）或是最常見的鋼鐵材料。預力混凝土門楣可以跨越相當大的距離，也可以使用型鋼梁（工字梁或I型鋼），這些材料通常用於翻新工程，在移除內牆之前支撐上方的結構。

如果需要橫跨更大的距離，拱形（arch）構造可能比使用門楣更加適合，在新技術得以使用鋼鐵和混凝土之前，這個作法絕對是正確的。由於其優越的力學特質，拱形構造通常可以支持比門楣更大的荷重。拱形被認為是一個單獨的單元，但是與門楣不同，拱形可以由許多形狀的構件組成（通常是石頭或磚塊，稱為「拱石」），雖然拱形也可以是單片的，就像門楣一樣。當拱形的各個構件就定位之後，上方建築材料的壓力（重量）使得整個拱形緊密結合在一起。拱形的最簡單形狀是圓形或半圓形，但是形式上有許多變化，甚至有扁平的拱形（有時稱為「平拱」）。通常被視為建築物立面裝飾構件的拱形構造，是開口跨距問題非常實用的工程解決方法。

## 變化

———

　　雖然前面概述的原則相對的比較簡單，經驗很快地就會指出這些原理使用在整個建築過程中會產生許多的變化。製造商開發的新方法和對現有解決方案的詮釋，以及建築師對於建築物的現有想法提出挑戰的觀點，使得這些技術很快變得可行。因為消防安全、更好的聲學效果、降低對環境的影響等原因而對建築法規和規範的更改，都意味著我們需要新的建築實踐。細節改變了，但是原則維持不變。根據經驗，我們雖然可以更容易地辨識出建築構造背後的理論，但是在考慮建築結構時，記住這些複雜性是值得的。

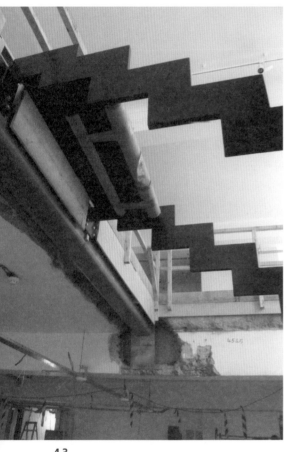

4.3

4.3

在設計過程中，考量建造階段決策的影響是非常重要的。這個基地已經為樓梯留設了一個新的開口，並且可以清楚地看到支撐樓梯所需的結構以及樓梯本身的基本結構，兩種結構已經固定在一起，使得後續的工作得以順利完成。相關的工作已經完全協調好了，新的支撐鋼板已經確認能夠承受樓梯的載重，並且在樓梯完成後不會被看到。

## 施工材料

———

　　新的建築設計構想帶來了新的建築方法，同時也啟發了對於新材料的想法。 當今在建造過程中可以使用的材料種類比幾十年前都要廣泛得多，但是仍然存在一些歷久不衰的重要材料，某些材料已經存在了幾個世紀，並且大多數這些建築材料持續消耗中。

## 木材

———

　　木材（timber）是一種非常好用的建築材料。木材容易運輸和處理，並且通常易於使用以及可塑性佳。木材有兩種類別：硬木和軟木。必須理解的是這些名稱並不是為了描述木材的實際性質， 而是指木材的產地。

　　軟木主要來自針葉樹，例如落葉松、松樹和雲杉，這些樹木通常種植在有管理的森林中。軟木普遍的使用於建築工程（例如，輕量木框架），因此通常是看不見的。但是，軟木也可以作為裝飾性材料。

　　硬木樹種是闊葉樹，例如橡樹、白蠟木、胡桃木和柚木。這些材料最常使用於地板、家具和室內裝飾。但是，硬木的木材可用於以傳統方法建造的重型木框架。硬木有時候是種植在具有可持續資源的地區。但是熱帶硬木，例如柚木、非洲柚木和雞翅木，很容易在其原生森林生長地遭到非法砍伐，而且有一些物種在國際上被認為是瀕危或嚴重瀕危。負責任的設計師在指定想要使用的木料之前要確認木材物種的狀況。

　　原木可以加工成許多木料產品，例如夾板（plywood）、塑合板（chipboard）以及纖維板（fiberboard）等。這些材料保留了木材的許多原有特性，例如木材的可加工性，但是克服了使用天然木材時可能會出現的諸多問題、缺點以及固有的缺陷。這些合成材料能夠用於建築工程，也可以用於家具製造，甚至可以成為展覽品。如果是以這種方式使用，業主可能會認為那是劣質的或是假的木材。但是合成材料是有效使用的材料，特別是在當代的設計案中，並且木材的好處是可以使得木材成為許多情況下最適合的材料選擇。

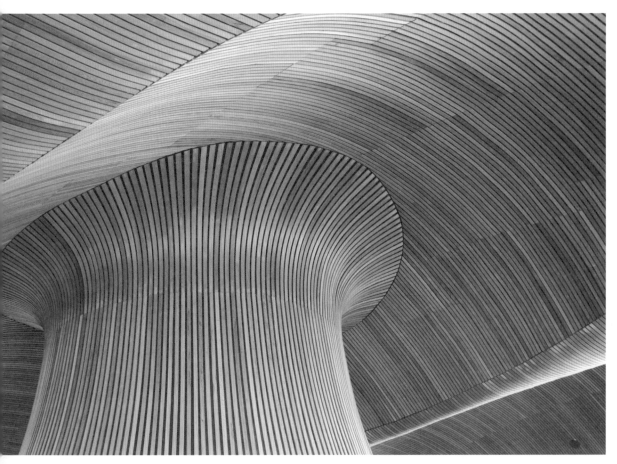

**4.4**

**4.4**

在設計位於卡地夫的威爾斯議會時，
理查‧羅傑斯建築師事務所非常有
創意地將木材活用。美國西部側柏
（Western Red Cedar），一種可持續
的木材，在這裡被用來創造建築物中
最有特色的彎曲天花板，並且產生了
巨大的視覺衝擊力。

## 石材

石材（stone）用於建築構造，許多類型被認為在使用時可發揮足夠的吸引力並且有裝飾以及實用的特性。但是，設計師必須仔細地選擇天然石材，因為許多類型（例如石灰石）可能是多孔的，而且容易染到顏色。某些石材的質地會比較柔軟，這樣的特性就不適合使用於諸如地板的用途。使用石材時，應該始終遵循供應商推薦的固定工法以及完工後的維護方法。石材能夠以不同方式切割和表面處理而呈現出多樣的顏色、圖案和紋理。設計師必須提醒業主，因為是一種天然的材料，安裝完成的石材可能與以前看過的任何樣品無法完全一致，因為圖案或顏色可能會有很大的變化，即使是在同一處地點，同時開採的石頭也是會有某些差異產生。雖然使用了比較少的能源就能夠將石材處理成為可以使用的狀態，石材不是可持續的材料，因為一旦進行開採，資源完全無法再生。設計師目前已經發現一些採石場的特定類型石材越來越難取得了。

## 磚

磚（brick）是由經過窯燒硬化的粘土製作而成的。粘土的礦物質含量會界定窯燒磚的顏色，顏色的種類可以從深棕色、紅色到黃色。表面紋理可以在燒製前使用模具成型，或者是直接在磚上面切割。標準尺寸的磚塊用於建築構造，磚能夠以裝飾性的目的，而不是結構性的用於包覆室內空間和外部空間的表面。

## 混凝土

幾個世紀以來，混凝土（concrete）一直被當作建築材料。混凝土是水泥與骨材的混合物，骨材傳統上是使用碎石或礫石。混凝土通常用於建築構造，澆灌形成地板和基礎，或者灌入模具（稱為「模板」）以形成如同牆壁或柱子的垂直構造。混凝土通常與鋼筋一起使用，可以抵抗拉力和剪力，而且也是一種具有多種用途的材料。因為可以拋光和著色，混凝土越來越常被用於表面裝飾。礫石骨材可以暴露在外，或者其它材料（例如壓碎的再生玻璃）可以替代，這兩種方法在拋光混凝土表面時為顏色和紋理提供設計師新的選擇。然而，水泥是混凝土的基本材料，水泥的製造使用了許多能源，並且產生了大量的污染。因為會造成對環境的危害，有許多設計師拒絕使用混凝土。但是，如果在結構中大量使用混凝土，對於環境的危害可能會被混凝土體積的熱儲存效應所抵消，這個現象在寒帶地區有助於調節溫度。只要混凝土結構使用至少超過15年的時間（取決於安裝的溫度調節設備），節省下來的能源就可以抵消水泥製造期間所消耗的資源。

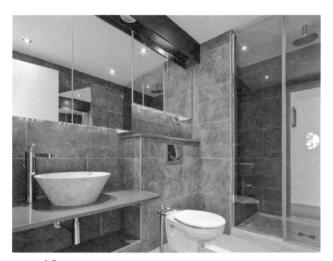

4.5

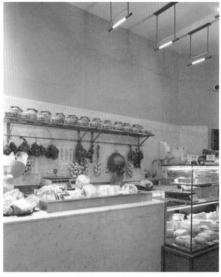

4.6

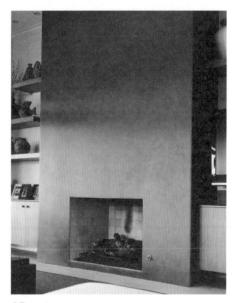

4.7

**4.5**

這間浴室的洗臉盆由天然石材製成。
經過設計師對細節的精心處理和專業
的裝飾,為浴室增添了奢華感以及精
緻的品質,同時又是一種實用的、耐
磨的以及裝飾性的材料。

**4.6**

在這間現代的傳統熟食店之中,商店
配件的形態和風格與幾十年來在類似
店面中所使用的材料結合在一起,
給人一種與過去鏈結的感覺,大理石
的天然紋路也表現出了細緻的裝飾效
果。

**4.7**

設計師能夠以許多不同方式應用混凝
土而創造出裝飾的效果。例如,可以
是有紋路的和拋光的表面。這張照片
中的拋光混凝土為壁爐創造了華麗的
表面。這個設計為位於美國德克薩斯
州沃思堡的一間住宅的起居室呈現出
了一個溫潤且帶有光輝的焦點。

## 鋼材與其它金屬材料

—

大量使用於許多建築物的框架構造，鋼材（steel）是另一種經常用來表現其美學品質的材料。一如既往，仔細選擇材料是非常重要的，因為不同類型和等級的鋼材適合不同的用途。以裝飾性而言，不銹鋼最常用於廚房用具，但是其它鋼材可以用於不同的目的。鋼鐵有各種尺寸的鋼板、鋼棒和鋼管。金屬製造商能夠將鋼鐵製作成不同的形狀。建築金屬網是一種比較新的處理方式，具有很大的裝飾潛力，其中的鋼索和桿件交織成為薄板。依據所用材料的組構方式和厚度（尺寸），金屬網可以是完全剛性的，或者可以在平行於水平和垂直方向繃緊結構，使得金屬網能夠覆蓋在其它物體和表面之上。

其它用於建築構造和呈現裝飾品質的金屬材料包括鋁、鋅和銅。設計師必須仔細的考量氧化（oxidation）對這些材料外觀的影響，並且在某狀況下防止這種情況發生（或利用氧化來呈現裝飾效果）。 某些金屬的結構也相對比較軟，因此需要考慮磨損與撕裂的狀況，並且在潮濕或鬆軟的條件下，不同金屬之間也存在電解作用的可能性（鋁特別容易發生這種情況），這些狀況可能需要在指定材料之前詳細研究。

## 玻璃

—

玻璃（glass）本身可以作為一種有趣的材料使用，不僅只是為窗戶提供了透明材質的實用選擇。玻璃有許多用途，例如用於層架、工作檯面和防濺板、門、屏風以及牆面。對於任何在室內空間中的應用，設計師必須指定強化玻璃或鋼化玻璃，因為透過熱處理使得這種玻璃更加安全。這個熱處理過程不僅使得玻璃的強度增加五倍，而且還會影響玻璃的性質。當強化玻璃碎掉時，會形成許多小的方形碎片，這種碎片比一般玻璃的長碎片更加安全，使用者比較不容易受傷。然而，一旦對玻璃進行熱處理之後就不能再對其進行切割或加工，因此必須在進行熱處理之前進行鉸鏈以及扶手所需的任何鑽孔或切割。

**4.8**

這個案例中的玻璃形成了睡眠區和生活區之間的隔間牆。使用玻璃取代更傳統的堅固結構，使得這間套房讓人感覺明亮以及寬敞。

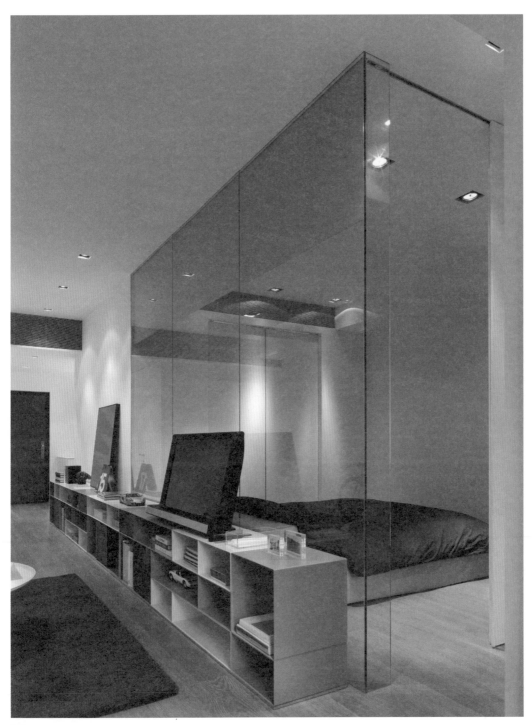

4.8

## 機械和電氣系統

——

建築物需要一些運作系統供應熱能、光線、電力和水到所有的空間,並且帶走廢棄物。雖然這些系統的所有端點通常都是隱藏在視線之外,但它們確實需要由室內設計師通盤考量,因為這些系統會占用到建築物之內的空間,這可能會讓設計受到一些限制。

### 氣候控制/供水/電氣系統

——

有許多方式可以達到氣候控制的目的,主要是取決於地理位置。溫帶氣候的建築物可能需要冷卻和加熱系統,然而那些位於熱帶氣候中的房子可能只需要冷卻空間的系統。熟悉這些環境控制系統的基本功能是很重要的,因為可能有一些設備是安裝在室內空間之中(例如加熱器和散熱器),並且控制器的選址和可及性是重要的考量。建築法規對於中央空調和廚房的瓦斯供氣管道在結構內的位置賦予了一些限制。依據建築物的構造,這些系統的安裝或更換位置可能很簡單,或者可能是一項重大的任務。

供水和排水也是需要仔細考量的。供水管的直徑比較小,排水管則是比較大,尤其是廁所的污水排水管。建築規範和法規通常會對可以安裝的位置進行控制,這可能會影響規劃浴室等空間的選擇。

雖然電力供應已經建置在房屋中幾十年了,許多設計案現在需要考慮電視、電話、電腦網絡和照明控制等數位媒體的配線。與列出的其它系統一樣,配線和電源可能占用牆壁、天花板和地板下的大量空間,應該從設計案開始的時候就考慮這些系統所需的管道空間。正如設計師將與專業管道工或空調工程師合作一樣,大多數人也會將整合的數據和電氣系統的設計分包給專家。設計師很可能在簡單的照明和電力系統安裝中發揮重要作用,因此,再次強調,理解這些系統的需求是明智的。

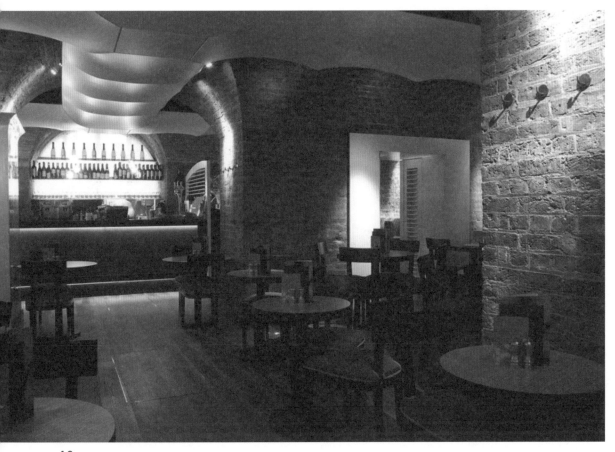

4.9

4.9

通常看不見但是與任何可見的設計元素同樣重要的，是環境
控制系統，例如暖氣以及空調系統。Nelson Designs設計公司
巧妙地解決了將難看的空調管道整合到這個酒吧的現有結構
中的問題。拉伸的乙烯基塑料整齊地覆蓋管道系統，管道與
磚牆之間同時提供令人滿意地相互協調效果。

## 案例解析：
## 美國Olson總部
——

　　位於明尼蘇達州明尼阿波利斯的新Olson總部是由Gensler這家擁有建築師和設計師的公司所設計。Olson是在廣告和行銷領域中擅長以創意提供解決方案和策略思維的廠商。因此，新建築需要反映出這家公司的創造特質。設計需求的關鍵要求之一是透過室內空間形成清晰的溝通，並且促進所有使用該空間人員之間的互動，包含客戶和員工。Gensler為Olson總部提供了一個設計解決方案，這個方案是創新的催化劑，並且創造了一個強化客戶以及工作團隊之間鏈結的工作空間。

　　建築物以前是福特A型和T型汽車的裝配廠，採用垂直的裝配技術，樓地板的面積非常大。設計團隊採用了歷史悠久的開口、結構和外部磚牆，以及與現有建築外殼相輔相成的新材料。鋅、鋼、再生木材和毛氈等材料未經處理，設計師刻意表達這些材料的組合，強化了鏈結的概念。

　　這個設計藉由創造連接人們的空間來支持創新。樓梯是這家公司的中心，連接所有樓層的空間。當你在樓梯上行走時，樓梯的四層樓高的毛氈和鏡面牆為這家公司創造了一系列令人無法想像的景觀。數位顯示器、文化藝術品、弦樂藝術裝置以及休息室空間在樓梯周圍展開，創造出了聚集和連結的區域。

　　工作區域專為可用性而設計。在Olson公司中，改變以及重新配置是經常發生的。開放式辦公室工作站可以透過安裝工具輕鬆移動，然而由可拆卸隔板組合而成的私人辦公室則是支持彈性。

　　另一個重要的特徵是為業主和代理商工作會議設計的專用品牌室，透過企圖捕捉個別品牌價值和個性的室內設計，促進對話、張貼設計圖以及腦力激盪。業主的空間是非常多樣的，有些是正式的，而有些空間則有更輕鬆的室內風格，人們可以聚集在一起的彈性空間。這些區域可以進行許多不同類型的會議。

**4.10**

**4.10**

樓梯創造了視覺焦點，展
示藝術品以及文化物品。

**4.11**

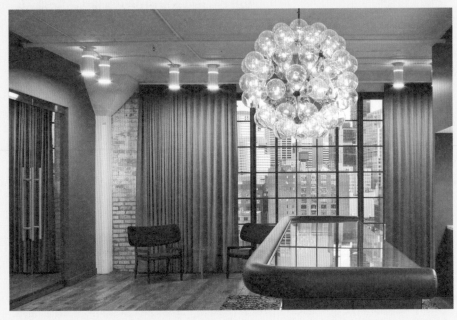

**4.11**

辦公區提供了彈性的會議
空間。

## 訪談：
## Gensler
——

Betsy Vohs是Gensler的建築設計師和資深合夥人。Gensler是一家整合建築設計和規劃的公司。

**你從一個擁有大片樓地板面積的工業建築開始。這是如何形成你對設計案最初的回應？**

大片樓地板的方法是將其劃分成為明顯的表示公共和私人空間的區域。公共空間有社交區域，如大型互相連結的樓梯、咖啡廳、休息室和客戶會議區。這個計劃的其餘部分包括私密的內部會議區以及合作的區域。

**實現該計劃需要進行任何實質性的結構改變嗎？現有結構有問題嗎？**

這棟建築物是歷史建築，管理機構要求，透過裝配線運送汽車的兩個原始電梯井仍然要保持垂直循環。

這些開口位於該計劃的兩個具有挑戰性的位置。我們使用一個開口來容納一個巨大的鏡像空間，裡面有一座由鋼板與木材組成的樓梯，將整個公司的四個樓層連接起來。另一個開門被擴展成為一個由聚集區和舞台形成的兩層樓高的中庭。這個空間舉辦所有公司的聚會和音樂會，是創意人員之間快速交談的最佳聚會場所。

**你是如何在主要水平結構中創造出強大的垂直鏈接的？**

這種強大的垂直連接對於Olson公司的設計需求而言是非常重要的。他們需要在這個大型機構內不同樓層之間以及不同群體之間建立互動。因此，透過計劃的分配，我們在每一個樓層設計了獨特且特殊的區域，以吸引整個機構的人員。這些活動強化了由中央樓梯整合的鏈接概念，其工業材料和小鏡子在你穿過空間時會產生這家公司的局部景觀。

**你為設計案選擇材料的理念是什麼？**

空間物質性的重要性是體驗和連接Olson的品牌。建築物過去的歷史成為選擇材料的依據，並且使得建築遺產的空間讓人感覺真實。關鍵材料是在當地採購的工業材料，由當地工匠組裝而成的。一些標誌性的材料包括鋼、玻璃、鏡子、橡膠、毛氈、皮革以及羊毛等。

這些都是在工廠生產的早期A型和T型車中發現的所有材料。整個空間使用生產於蘇必利爾湖的再生橡木地板，創造出溫暖的水平面，與樓梯的材料形成鮮明的對比。

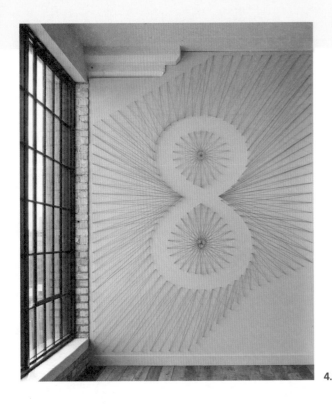

4.12

**4.12**

諸如編織之類的工藝品被用於引起觀者的興趣和觀者之間的互動。

## 行動建議

**01. 想一下你家的建築構造。**

- 是否明顯看出是哪一種類型的結構（框架或承重）？

- 如果沒有，請考慮如何確定使用哪種類型的結構。你需要諮詢哪些專業人士來幫助你找到答案？

**02. 參觀你熟悉的公共空間**

- 你能否辨識空間內可見的主要材料類別？

- 它們是否為空間帶來任何裝飾（或其它）品質？

- 你能想到哪些實際問題可能適用於這些材料的維護和保養？

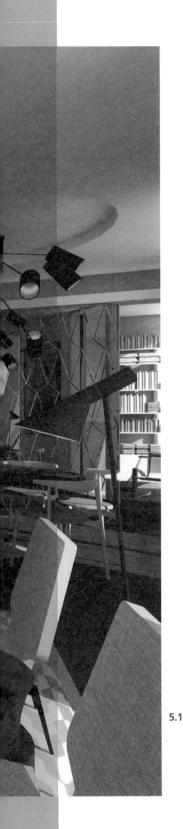

# 組構空間

　　設計案已經完成了取得業主的設計需求、原始資料的解讀與分析、研究設計案以及空間的測繪等事項。設計師已經產生了一個驅使設計案向前邁進的設計概念，並且為設計提供了一個確認的參考點。所以大部分設計師最熱衷的是組構空間（organizing the space）這個階段。這個時刻是你的想像力能夠自由地發揮並活用各種特殊解決方案。當模糊的設計想法變得明顯，並且透過草圖和繪圖考量主體和形式時，這是設計想法成形以及成為明確的設計輪廓的時候。

　　設計原理是我們可以控制和組織空間的原則。那些原理經過長期的測試，並且經過證明具有彈性，可以適應不同設計學科的需求。許多原則具有普世價值：在不同的文化當中得到認可。但是，作為設計師，你不應該害怕質疑那些原則。將原理視為指導原則或許更為合適，通常遵循這些原則就可以得到良好的解決方案，然而真正令人讚嘆且鼓舞人心的結果有時候只能透過公認的方式或是相反的作法加以實現。但是，與大多數學科一樣，在成功破壞既定的規則之前，需要掌握健全的基礎知識。

5.1

這些由Project Orange設計公司以電腦繪製位於英國倫敦Docklands公寓中的家具，透過顏色和形狀創造出互補的效果。家具被巧妙地配置，形成了最好的空間，並且創造出獨立的區域。

## 設計發展

——

設計發展（design develpoment）是思考設計想法的過程，辨識其優勢和劣勢，並且解決所有的問題創造出有效的設計解決方案。設計師幾乎普遍的透過草圖（sketching）進行設計發展的過程，但是要注意的是，「草圖」的字面意義並不是意味著要創造出具有藝術價值的繪畫。而是關於使用素描本作為筆記本，成為視覺化設計想法的媒介。畫草圖的方式使得設計師能夠透過使用筆、鉛筆和紙張將設計想法用視覺化的方式加以表達。草圖應該是你創造出成功的設計解決方案的一種基本設計工具。

對於新手設計師而言，必須理解的最重要的觀點是：你無法在大腦中想像一個完全解決以及完成的設計解決方案，你只能使用繪圖作為記錄設計成品的手段。繪圖自身的行為會向你展現設計問題的範圍，只有進一步的繪圖才能讓你從眾多可能的解決方案當中找到最佳的解決方法。在此過程的這個階段，設計師以繪圖來辨識以及解決問題，逐步邁向創造完全發展的以及排除所有問題的設計方案。請記住，畫草圖是一個令人興奮的過程。你將創造哪些獨特而美觀的設計解決方案中來滿足設計案實際的和美學的需求呢？

5.2

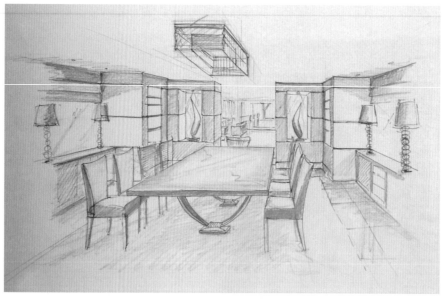

5.2

這張透視草圖已經使用簡單的技巧仔細的繪製，以準確地評估所提出的設計解決方案的當前狀況。圖中添加了陰影以提升空間的立體效果。

# 如何畫草圖

——

　　那麼，如果你以前從未嘗試過，你要如何著手畫草圖呢？準備一本或幾本速寫本，甚至是從影印機拿來的一堆紙張。無論它是什麼都沒有關係，你的速寫本看起來像什麼並不重要（雖然一本適當的速寫本可以讓你輕鬆地畫草圖，並且幫助你建立你的設計想法發展的時間表）。速寫本必須隨時都可以使用，這樣你就能夠快速且輕鬆地記下你的想法，永遠不會失去任何好想法的細節。許多設計師同時使用不同尺寸的速寫本，每一本都適用於不同的目的。

　　一本可以隨身攜帶的袖珍型速寫本（可能是A5或信紙一半的尺寸，甚至更小）是最方便使用的，雖然小的格式使得它非常適合快速的畫草圖，但終究不是容易發展設計的媒介。A4（信紙尺寸）的速寫本可以放在公事包、筆記型電腦提袋或背包中，是便於攜帶和容易畫草圖之間的良好折衷方案。尺寸比較大的速寫本（A3或小報紙大小）放在工作室中是有助益的，雖然它們可能不經常使用，比較大的格式有助於在繪製草圖時能夠自由的表達。在繪圖時，線圈裝訂的速寫本更容易平攤，但是精裝的速寫本通常會好，並且可以更容易地排列在書架上。你使用什麼並不重要，但是要確保你使用速寫本，並且持續使用。即使沒有經過正式的訓練，你的畫草圖的能力和信心也會經由練習而得到改善。

**5.3**

這張仔細繪製的透視草圖足以評估空間的比例和規劃的含意。這張圖是快速繪製的，這意味著設計師可以嘗試許多想法和選項，而避免想法變得狹隘拘泥。

**5.3**

## 畫草圖的工具

———

畫草圖時沒有完美的鉛筆或墨水筆可用，你必須多方嘗試並且找到讓你畫起來最順手的筆，例如，設計師可能會使用傳統的木質石墨鉛筆、自動鉛筆、原子筆、簽字筆或是鋼筆等。最不適合畫草圖的一種工具可能是針筆。這種類型的筆應該用在描圖紙或膠片上繪圖比較恰當，而不是在速寫本中使用，因為筆尖可能會被紙上的纖維堵塞。

在剛開始畫草圖時，學生們經常會擔心在全新的速寫本的頁面上留下不好看的線條痕跡，特別是如果他們覺得自己沒有畫圖的天分。這是一個完全錯誤的觀念，因為製作訊息豐富（但不一定是好看的）草圖的關鍵之一是透過練習才能獲得動筆畫圖的信心。開始繪製草圖時，請你將各種類型的筆和鉛筆放在一起，並且在速寫本中繪製許多形狀。嘗試在你繪製的形狀加上陰影線條。不要追求完美，如果你是使用鉛筆，不要擦掉那些你認為是錯誤的任何線條，忽略那些線條，並且繼續畫下去。注意握在手中不同的墨水筆和鉛筆的感覺，以及它們能夠繪製的不同圖形的範圍。你覺得使用哪一種工具是最舒適的？

最常用於草圖比較軟的等級的石墨鉛筆，能夠畫出表現自發性和運動的流暢與動態的線條。但是，那些線條很容易被弄髒。比較軟的鉛筆可以對其它畫圖工具中缺少的技巧進行細緻處理，並且能夠在草圖中畫出細微的陰影效果。較硬等級的鉛筆通常不是最適合畫草圖的，因為它們精緻、微弱的線條無法激勵表達自由，而且很難清晰可見。用這種鉛筆繪製的圖面給人膽怯的和劣質的感覺。原子筆和簽字筆通常是一個不錯的選擇。它們在紙張上畫出大膽的、強烈的形狀以及表達自信。初次畫草圖的人通常會對使用墨水筆或是使用鉛筆而猶豫不決。但是在決定哪一種筆成為你喜愛的畫草圖的方法之前，你應該先嘗試使用墨水筆。

5.4

5.4

在草圖中上色對於視覺化過程會有很大的幫助。上
色也有助於設計師理解關於色彩計劃決策的含意，
在設計發展過程中應該考量這些決策。

## 畫草圖的實用技巧

在你的速寫本中對你畫的所有繪圖簽名,並且註明日期,從最初的開創性繪圖,到更詳細地發展設計的繪圖。當你正在審查你的工作時,這是很有幫助的,值得每隔一段時間做一次,因為透過快速瀏覽一下舊的速寫本會提醒你一些想法。從商業角度來看,更重要的是,如果對設計的所有權存在爭議,簽名和註明日期的圖紙可以是證明的一個有用的工具。

在紙張上記下你的第一個想法。在把想法畫到紙張上之前不要老是想著它們。看看它們,看看它們的優點和問題,然後再次畫出那些設計想法,看你是否能夠讓它們變得更好。使用簡單的筆劃,一遍又一遍地畫,自己想一想,或是跟別人一起討論你的設計想法。在某些時候,你將會知道你已經解決了大部分的問題,並且很清楚設計可能如何運作。

然後你需要開始畫出更加準確的圖面(在繪圖板上或使用CAD),以確保設計是有效的。當在平面圖以及立面圖或剖面圖中準確繪製事物時,你可能會意識到你的初始想法並不完全實用,因此必須在繪圖板上進行更多的工作。這是另一個觀點,手繪圖和草圖是可以讓設計向前推進比較簡單的方法。與以往一樣,沒有單一的固定方式,但是有很多技術可供設計師使用。許多設計師使用一張足夠大的描圖紙,覆蓋在需要解決問題的圖紙部分,將其放在圖面上,並且使用現有圖面作為基礎,在其上繪製替代的設計想法。完成一個草圖之後,描圖紙可以移動到需要修改的其它圖面上,直到問題得到解決為止。

為了創造出成功的規劃解決方案,這些用於透過繪圖發展設計的技術,可以和下一節中討論的原理一起應用。

**5.5**

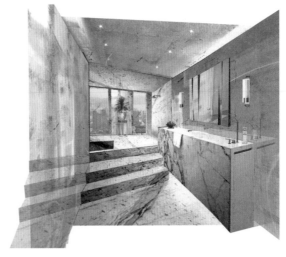

**5.5**

這是一張結構鬆散的草圖,但是仍然
傳達了設計的主題,並且幫助設計師
發展設計想法。

**5.6**

透過使用顏色和色調,這張草圖的發
展提供了對於空間想法更加清晰的圖
像。這樣有助於觀者,例如業主,理
解設計師的意圖。

**5.6**

## 人的尺度與比例

———

　　所有空間規劃背後的一個共同點是人。無論空間的功能如何，無論空間的規模如何，人們都將成為其中的一部分。如果是這樣，那麼我們花時間了解人們如何與周圍的世界鏈結在一起是正確的。

## 人體工程學

———

　　人體工程學（ergonomics）是關於為人們及他們直接的實際需求而設計，並且使用人體測量數據作為起點來詳細說明人體維度的範圍和多樣性。許多設計數據書可能會有所幫助，但是室內設計是一個帶有實際問題和實用解決方案的真實學門。因此，依靠別人的觀察而犧牲自己的調查是錯誤的。例如，不是只有在平面圖上工作，並且提出問題：「通道是否足夠？」，採取的措施應該是自己親自前往現場觀看情況，並且使用卷尺確認所需的尺寸。問題的視覺化可能涉及付諸行動或行為，透過使用道具，例如現有家具，或使用膠帶來測量牆壁的形狀，或地板上的家具，或靠在現有牆壁的家具來創造設計提案的實體模型。

　　永遠記住你是個人，就像業主一樣，因此你可能需要相應地修改你的測量。如果你正在為一大群或一群不確定的人設計，請注意兩個極端的群眾，例如年輕人和老年人。除了區域之外考慮量體也是很重要的：兩個相對比較低的家具之間的通道空間，可以比兩件家具之間還要狹窄很多，其中一個或兩個物品是比較高的，通道沒有受到限制的感覺。

請記住，人體工程學不僅涵蓋尺寸而已，還需要考慮施加多少力量來執行某些動作。思考一下日常生活中的行為，例如開門。實際使用時的難易度，將成為設計品質的真實指標。手抓住像門把手這樣的物件，基本上人體是與空間連接在一起的，使用者從這個動作獲得的體驗也會影響他們對於建築物的感知。門的把手如何順手的被使用？是否感覺堅固？是否體現了品質？轉動把手需要施加多少力量？整體而言，這種簡單體驗是否賦予了關於空間的正面或負面訊息？即使對你而言那是一個很好的經驗，你認為比你大40歲或50歲的人那會是怎麼樣的感受？他們會有很好的經驗，還是他們所需要的開門力量是不合理的？

如果你是為一個業主或是有限數量的人設計，可能適合為他們量身定制設計解決方案，但是這可能會排除或不利於將來可能會使用那個空間的人。與以往一樣，這個問題沒有正確或錯誤的答案，但是經由仔細的分析應該會得出哪種方法最適合的結論。

5.7

5.7

門的把手是我們與設計的實際連接點之一。無論它們是否轉動，它們應該易於使用者操作，並且材料的感覺也需要與設計的其餘部分搭配。這個設計是由Based Upon公司創作的。

## 空間關係學

我們與其他人互動的方式是表達我們在社會群體中的地位。空間關係學（Proxemics），或稱為人際距離學，這個術語是用於描述我們與他人互動方式的研究。我們在人際關係中保持著距離，這是各種文化以及社會因素的呈現。

人類學家愛德華‧霍爾（Edward T. Hall）描述了距離與地位的關係。他將這種關係劃分為四個類型：

親密空間：最小的區域，我們擁抱、觸摸或耳語。

個人空間：比親密空間大一點的區域，我們保留這個空間與親密的朋友或家人進行對話。

社交空間：一個中間的區域，使得與我們可能認為是朋友或熟識的人進行一般的對話和互動。

公共空間：最大的區域，考量了與他人的其他所有的互動。

霍爾透過測量來定義這些區域，但是實際上這些區域的人小會因為文化、性別以及個人的偏好而有很大的差異。我們天生就知道空間關係學對於我們的影響。大多數人在電梯裡會感到不舒服，或是在電梯中與不認識的人共處，當電梯中擠滿人的時候其效果更加明顯。雖然不是那麼極端，在任何空間中都會有同樣的感覺，因此設計師有義務考慮如何調節這些感受。提供比公共空間預期更多的座位，設計師必須確保人們與陌生人接近的焦慮保持在最低的限度。嘗試將自己置於不同的情境中，想像一下如何透過規劃解決方案來處理這些問題，要記住，業主對於某種情況的反應可能與你有所不同。

## 尺度

測量的（或機械的）尺度（scale）是物體的實際尺寸與標準測量系統之間的相關性。視覺尺度是我們對於物體相對大小的判斷，與第三章描述的繪圖比例尺無關。我們經常下意識地比較在我們面前的視覺場景元素：與另一張椅子比較，這張椅子是小的還是大的？那個出入口與它所在的牆壁比較是小的還是大的？

當人們觀察空間或物體的尺寸和它們與人體比例匹配之間的關係時，人體尺度需要進一步的加以比較。當某些東西被縮放以適應或容易與人體一起運作時，我們可以說它是具有人體尺度的，例子可以是廚房檯面或一段樓梯。有時候我們會遇到建築物、家具和其它室內元素刻意調整成與人體尺度相反的尺寸，以引起我們的反應。例如，大空間透過它們的尺寸引起敬畏和驚奇的感覺。但是相反的效果是，這種不匹配的尺度可能讓我們感到暴露和脆弱。另一方面，小空間可以讓我們獲得歡迎和保護的感覺，或者讓我們體驗到封閉恐懼。

**5.8**

在設計公共空間時，空間關係學是一個特別重要的考慮因素。這一個小群組的椅子和桌子提供了日常生活的參考點，幫助使用者在這個開放空間內得到舒適的感覺。

5.8

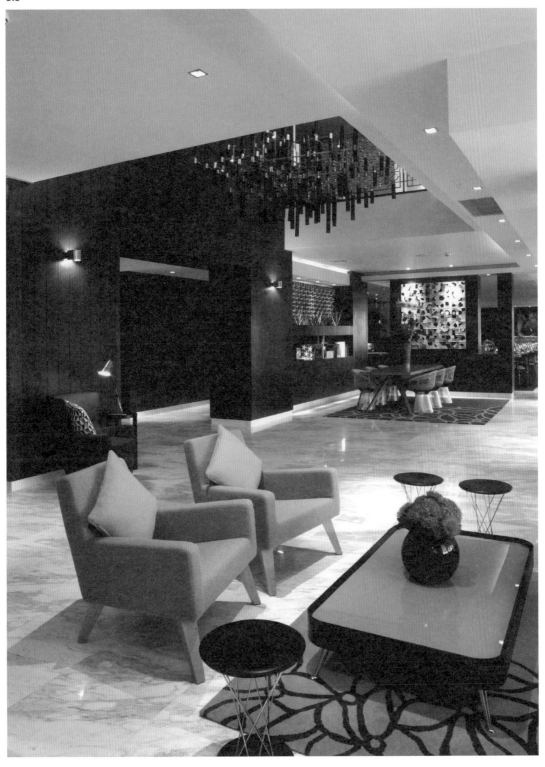

## 比例系統

——

比例（proportion）是一個部分（或許多部分）與整體之間的關係。比例是被細分的整體部分、垂直與水平、寬度與深度或高度與長度之間的關係。比例告訴我們某些東西是厚的還是薄的、寬的還是扁的、高的還是短的。比例存在於對象之內（例如，桌子的高度與寬度之間的關係），或作為一組對象的一部分。

因為比其它事物更具有吸引力，大腦自然會看到一些比例關係，我們已經發現或發明了許多不同的比例系統來定義和控制比例關係。其中一些系統是最近的發明。其它系統已經使用了幾個世紀，並為安德烈‧帕拉迪歐等建築師所熟知，他說，比例是「和諧的眼睛」。

比例系統對於設計師而言是非常有幫助，但是無論設計如何透過已經建立的系統來管理設計決策，進而令人感到合適，所使用的系統不應該被視為神聖不容更改的。在整個設計過程中，設計師需要保持自我批判，如果應用特定比例系統的結果沒有為設計增加任何好處，那麼那個比例系統不應該只被當作不容置疑的教條信仰而被使用。當勒‧柯比意（Le Corbusier）的助手們努力將模矩（Modulor）比例（柯比意自己的創造）的方法成功地應用到建築設計時，他們詢問建築師他們應該做些什麼。他只是說，「如果不起作用，就不要使用它」。

比例系統的存在是在設計的各部分之間建立一致的視覺關係。與其它的設計原則一樣，比例系統是一種支持美學決策的形式化推理方法。它們的實施有助於統一和協調一組完全不同的設計元素，從而產生令人滿意的建築設計、家具、配件等的視覺佈置。本章將介紹一些最知名的比例系統。

## 黃金分割（或黃金比例）

---

　　在數學上，黃金分割（golden section）被定義為比率1：1.618。它可能看起來很平凡，但是由於普遍受到喜愛，它的比例是令人驚訝的。許多人和文化認為它是兩個不相等部分之間的和諧關係，並且可以在自然界中看到許多案例（至少近似地）。根據黃金分割的規則，以矩形的邊長繪製矩形，在藝術和建築中被多次使用，作為控制建築物立面比例或藝術品的構成關係。

　　黃金矩形是很容易建構的：從正方形一邊的中點，畫一條線到正方形的對角。使用這一條線段作為圓弧的半徑，從對角點開始畫圓弧，直到弧線與正方形的延伸邊相交。圓弧和方形的延伸邊相交的點界定了黃金分割矩形的長邊（參見圖5.9）。

## 間

---

　　間（the ken）是在日本發展的比例系統，仍然用於限定日本傳統建築中的房間尺寸。這個系統使用傳統的地板墊子——榻榻米，作為基本的單元。墊子的標準尺寸通常是90公分×180公分（35英寸×70英寸），但是取決於榻榻米起源的區域，尺寸會有一些變化。房間有時候是由覆蓋樓地板面積的墊子數量來界定。例如，茶室的大小通常是四個半墊子，而商店的尺寸則是五個半墊子。因為它是基於標準尺寸的墊子，所以那是絕對的衡量標準，而不只是一個比例而已。它是具有規則和傳統來管理佈置墊子的模式。榻榻米的鋪設從來不是依據簡單的方格圖案，而是被佈置成在任何一個點不超過兩個角落相交。

**5.9**

**5.9**

黃金分割矩形是很容易建構的，可用於定義和調整設計中許多元素之間的比例。

## 模矩

—

瑞士出生的建築師勒‧柯比意曾自行發展了一套屬於他自己的比例系統，以三個主要的量尺概念為基礎，分別結合了人體尺度、黃金比例與費式數列。這套模矩系統擁有許多從這三個概念發展而來的測量方式，而這三種概念都是用來定義設計的元素－從一棟建築物的立面、室內空間的元素到沙發和椅子的尺寸。

## 生產尺寸

—

這是一個非常實用的比例分割系統。它使用工廠已製成材料的尺寸去定義長寬比。舉例來說，合成木通常提供的是標準材的尺寸，而這些尺寸（以該尺寸的倍數）可以定義細部的尺寸，如牆面的分割設計。利用生產的尺寸意味著有效率的使用材料。當我們運用生產用尺寸，事前研究可蒐集到的選項，對於開始更詳細的設計工作時顯然是非常重要。

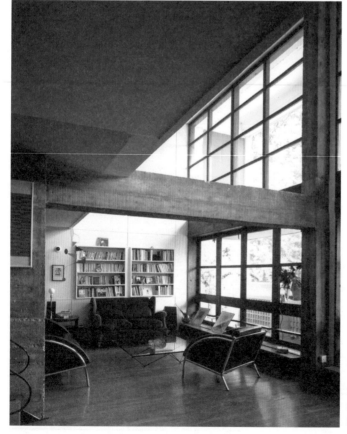

5.10

**5.10**

科比意利用他的比例分割系統—模矩，去規範他在馬賽公寓住宅案之空間內部與外部的尺寸。

## 費氏數列

———

幾個世紀以來，這一系列已廣為人知的數字是在1220年，由比薩的李奧納多（也被稱為費氏）第一次在西方世界發表。此數字順序自0開始，緊接著是1。接下來，每個接續的數字都是前兩個數字的總和。如同黃金比例，這樣的數字關係出現在許多自然界的案例之中。兩個、二個、四個甚至多個連續數字都可以從任何一點引伸出來，如同一個穩定的調節器般，被應用在設計中。比方說，抽屜的面板設計，為了整體視覺的舒適度，通常都會依循著一個良好的比例，當每個抽屜的高度漸漸變小（從櫃體底部到頂部），設計師就會選擇與抽屜高度分割比例呈現8至13至21的關係，依序表現抽屜面板的整體外觀。

## 「自己的」比例

———

其實不一定要遵循一個特定的分割比例系統去發展自己的設計。我們可以自行創造屬於自己的規範單位。不論它們是什麼，在視覺的組合上，重複的使用將會為設計案提供整體性與力道。比方說，創造嵌入式家具時使用一個標準單位為450公釐（17英寸）的門板寬度，再配上每個門板之間預留5公釐（0.2英寸）的間距。這樣的標準單位（或多個標準單位）可以被應用在創造單一元件或空間中並且有助於提高整體視覺的辨識度。你的設計想法可以進一步的繪製在描圖紙上或平面圖上做輔助，將這些格狀分割，以自行設定的單位為基礎並套入真實尺寸。依循這樣的做法，不論是在設計發展的哪個階段，都很容易描繪出具體想法，以及確認可行性與實用性。

**5.11**

**0/1/1/2/3/5/8/ 13/21/34/55/ 89/144/233/ 377/610**

**5.11**

費氏數列中，相近的數列關係時常出現在許多自然世界的案例中，並且可以被應用在設計案中做為控制設計元素的依據。

## 秩序系統

————

如果比例分割系統存在並且幫助我們定義尺寸和比例關係，那麼秩序系統就是幫助我們檢視一個吸引視覺的三維空間組合，涵蓋使用於這棟建築物及我們所放入的一切物件。這會包括運用現存和提議的元素，而且這主要與美學有關連，因此對於相對重要的以及設計的實務面就需要加以判斷。

對於需求強烈美感的解決方法，也許有些時候會要求在整體的組合之中添加一些方案中沒有實際用途的物件。當遇到這種狀況的時候，設計者不應該低估這種美學的力量與重要性，並且應該要有準備去做能增進整體性的必要設計。秩序系統的應用通常代表的是設計者的判斷會被用來決定在整體組合中什麼樣的情況達到最理想的狀態。這是一個設計案中一個最難去學會的課題，但又沒有對錯之分，所以重要的是去嘗試不一樣的選項（通過繪製圖面或其它方法）確保達到最適合的解決方式。

## 軸線

————

這個系統使用一條想像的線去統合整體或部分空間。這是通常運用在空間平面上，但也可用在立面上的做法。物件之間的統合之於軸線的關係也許會是對稱或不對稱的（之後的章節會加以解釋）。

## 平衡

————

每個室內的元素都有不同的屬性－比如形狀、表面（材質）、顏色和尺寸。這些元素都需要被考慮與安排，這樣它們互相之間的屬性才會平衡。視覺上的安排應該是規律的。但這不表示所有的東西應該要尺寸或位置都相同，也非指最後的組成應該感覺是固定的。應該是說在安排上同時達到平衡與動態，是有可能的。而平衡的狀態有很多種：對稱的、放射狀的和不對稱的。

對稱的平衡會有軸線的存在，並且意味著鏡像安排物件。放射狀的平衡會環繞於一個中心點上或基準面上。不對稱的平衡則是追求視覺上的均等，尤其在當物件處於安排多種不同的尺寸、形狀、顏色，並且小心的考慮它們之間的屬性。更加精確的說，不對稱的平衡是需要強烈的視覺物件被其它沒那麼強的物件所平衡。比方說擁有較大面積的中立色彩也許會平衡擁有強烈色彩的小物件或區域。小心的分配物件之間的「虛空間」，將會有助於空間的整體構成。

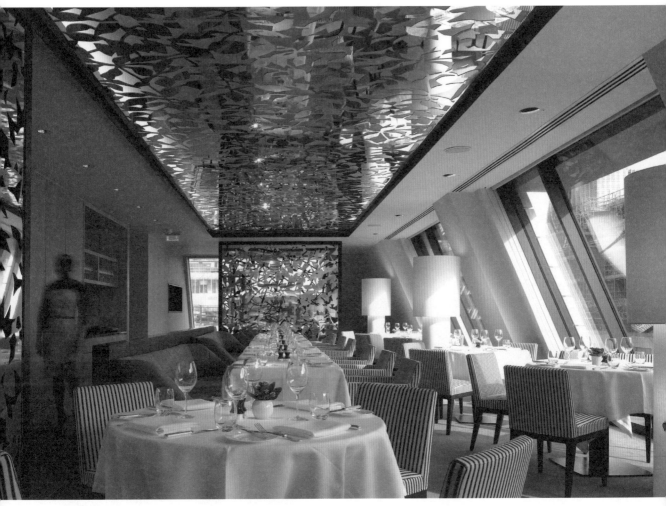

5.12

5.12

在這個由Conran&Partners設計，位於英國倫敦南廣場酒店的餐廳中，強烈的視覺軸線被一個在天花板上由如同鏡面般的結構塑造出來。這樣有助於遮擋掉空間中傾斜的牆所造成的怪異效果。

## 基準

——

　　這個系統使用一個點或一個中心去安排空間中其它的組成物件。這個基準物件可以是建物結構中實際的物件或特色,所以是顯而易見的,或只是安排家具或其他元素來做暗示。

## 和諧

——

　　儘管平衡所追求的是:透過精心安排那些在空間中沒有相似形、顏色等特性的品項,去達到視覺的一致性。然而和諧尋求的則是透過小心的篩選物件,去統合具有相似性質的物件。

5.13　　　　5.14

## 統一性/多元性

———

　　讀者必須謹記，平衡與和諧的原則：它們絕對不是有關於制式化的一致性。在所有的案例中，我們談到的是為數眾多與多面向特性的物件。透過共通的特性（材料、顏色、質感、形狀、位置）去統一，並且依舊保有多元性，是有可能辦到的。而通常這樣會引導出避免枯燥乏味而更有趣的設計解決方案。

## 強調/主導地位

———

　　透過一些方法強調特色或元素，可創造出空間中的聚焦點。焦點會在視覺上引起興趣。它們提供眼睛可以停留和視覺環境中可以仔細思考的點。只要它的量不是太大，焦點可以描繪出一條讓視覺可以跟隨周圍空間與提供室內感覺與秩序的途徑。重點常常是透過尺寸、顏色或形狀去清楚表達，而為了強調重點，有可能以出人意料的形式加以誇大。物件的放置也會是被當作重點。物件可以被安置在軸線的底端、基準面的底端或它們可能被放置在主導的格狀系統的對面位置。

**5.13**

和諧度在這個方案裡透過不同物件中相似的顏色與質感被創造出來；比方説半身像、床鋪、地毯與壁紙。同時，椅子的形式與顏色創造出對比性，避免這個方案看起來了無生氣。

**5.14**

這個設計師將和諧度、統一性與多元性運用在青年旅社的咖啡廳設計中。在風格一致的座椅漆上不同的顏色，並且運用椅子的形體，呼應後方印刷品圖像中電話亭的線條。

**5.15**

浴缸在這間當代風格浴室中形成焦點。其上的燈光設計反映出這個空間要角。為了呈現寧靜的氛圍，材料上的選擇僅使用大理石，並運用在浴缸周邊、壁爐與地面，帶來了和諧感。

5.15

## 節奏/重複性

———

　　講到節奏容易會令人聯想到音樂，或是樂曲的分割，劃分成規律的、重複有秩序的聲音模式。節奏在視覺設計上也有相同的作用。被重複使用的紋理樣式、形狀與形式被認為可以被觀者識別及詮釋，並在空間中發揮影響力。簡單的節奏可以被重複的空間特色創造，比方說家具或窗戶，而更複雜及微妙的節奏可以透過相似的顏色、尺寸、形狀等來提升。節奏可以使用大件元素的簡單低音鼓狀節拍，建構在層次中，並且藉由更細微的踩鈸節奏增強，比方說，一個應用在表面上的紋理。由媒介創造的節奏可以互相產生呼應回聲。即使我們僅可以在潛意識中挑選節奏，它們所提供的是空間視覺測量與強調，並將賦予空間生命力和流動性。

**5.16**

這個飯店房間使用精緻而柔和的色調。這些顏色不只運用在床鋪上的織品，還重複出現在家具、櫃體表面裝飾材和牆面。

**5.16**

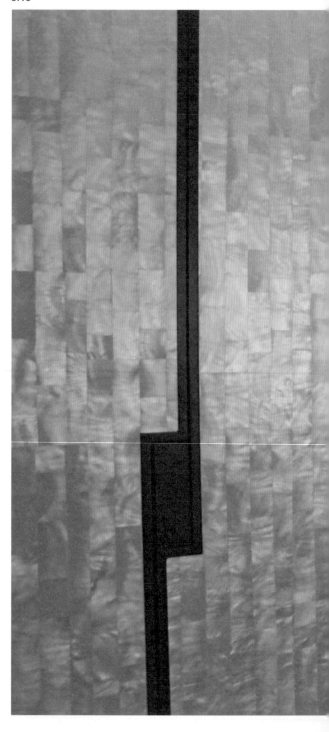

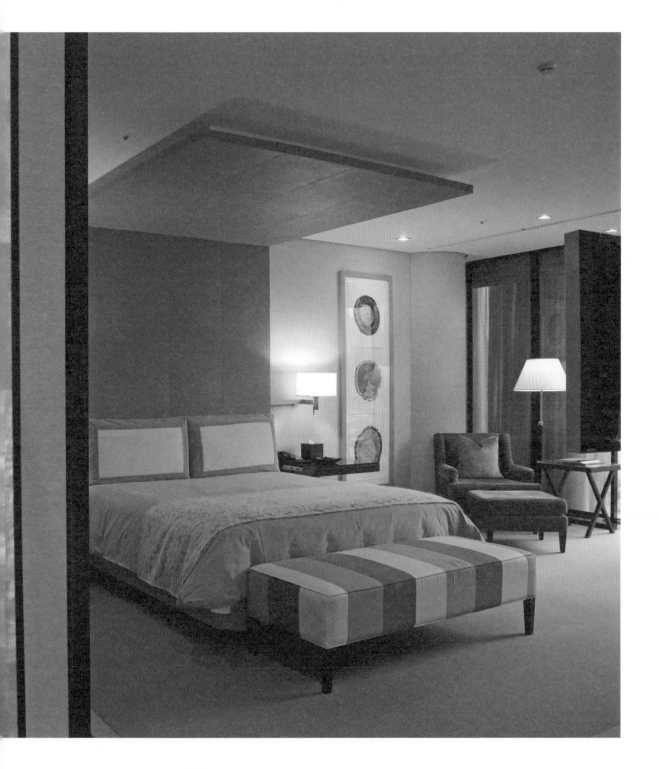

**5.17**

交替出現的水平與垂直樓梯元素創造出熟悉的節奏。這樣的節奏藉著制式的材料（鋼）輕輕地增強，運用在欄杆、扶手與階梯邊細部，創造出強而有力但又獨立的組合。鄰近排列的書籍讓堅硬的邊界產生視覺柔化效果。

**5.17**

## 思考點：空間區劃

——

如果設計的功能性需求指的是：空間會主導一種以上特定的活動，那麼要達成一個規劃方案的第一步，就是去查看該空間的區域劃分。這部分的評估會顯示出哪一項功能與哪一個特定空間最匹配而且它應該是以非常寬鬆的條件來審視，不需要參考任何家具尺寸的細節。不同的區域平面應該被檢視，並且列出不同區域劃分選項之間的優缺點，這樣應該就有可能辨別出比較受歡迎的區劃方案。這將會是往後更細節規畫的基礎。

下一個階段，設計師會開始試著將家具排進空間區劃的平面中，其中一種最簡單又實用的方法是利用模板（templates）（家具的尺度再現）。這種模板可以被移動用來測試不同規劃方案。參考資料應該要符合人體工學的要求以及設計原則。當可實施的規劃解決方案開始浮現時，設計師將會需要透過使用提出的家具配置，繪製簡單的草圖（立面、軸測、等角透視或透視圖）考量二維平面的三度空間含意。儘管它只是草圖。如果草圖是被仔細地描繪，它們會對提出的設計是否有效給予強烈的指示。這樣一來就可以開始對空間組合中的平衡下決定。如果有必要，設計美感或實用方面的增進可再做些調整。而且這些物件的尺寸應該要反映在考慮的規劃選項中。儘管如此，很重要的是設計師在規劃過程中從頭到尾都要保持彈性。最初的家具選擇會和設計案整體風格互相配合，在這個階段已經完成是有可能可以達到的。如果規劃呈現出原有的選項在尺寸大小上是不適當的，那就有必要尋找新家具。在空間規劃過程中修改平面圖，並不會指出設計師的任何失敗之處，只會呈現出本來該有的過程與最可行的解決方案。去確保美學與實務間的平衡已審慎考慮是很重要的。尤其是當規劃通常會很自然的傾向實務面向，有時候會擠壓好的美學。演化中的設計應該要不斷地被質疑，而且有必要時，任何問題應該要被之後更進一步的規劃與視覺化解決。

# 通用設計

----

人類的天性，在很大的程度上會將別人的行為（還有經驗）想像成是自身投射的結果。如果我們在每天身處的建築物中四處走動而不會感到困難的話，我們會默許別人在使用同一棟建築物時也會遭遇到差不多的事情。再思考一下，其實，應該很明顯的是很多人會跟我們有很不一樣的經驗。不去考慮它們的需求意味著在我們的設計中潛意識的排除它們的需求，這是不道德的（或不合法），設計師可以解決這方面的問題。通用設計嘗試去理解空間中所有潛在使用者的需求並提供協助。通用設計會保證整個設計過程會以人為中心做為考量，並且正向的回應人的多元性質。通用設計提供給每個人，不管它們的能力如何，自由、尊嚴以及選擇他們自己的生活方式，並且提供保有使用彈性的空間。

大部分的人應該在建築空間中的使用經驗上抱怨問題多於感謝。確實如此。當然，除了行動不方便者（統計為總人口20%）之外，還包括年長的市民、帶著年幼兒童的父母與攜帶沉重或異常物件的人。這些團體應該會有在穿越入口或在空間中移動時遇到困難的經驗，不像一般人可以理所當然的自由移動。在視覺或聽覺上和學習能力上有障礙，或雙手無法靈巧活動的人在使用空間時都會遇到一些問題。

解決這些議題也許可以透過針對問題和可行的解決方案做研究。也許設計行動顧問或其它專家們對於實務方法的建議會較適合。

好的通用設計會令整個規劃解決方案的發展對於每個人都有益處，而且從設計案最初階段就開始發展通用設計是合理的舉動，而不是不斷地回溯修改設計。

當為了要在設計方案中，每個層面都具有最高的標準時，對於一些在議題上尋求美學意義的解決方案可能會充滿挑戰。儘管如此，仍然有許多範疇去發展預約訂作的解決方案。廚房與浴室設備的製造廠商開始看見機會，將通用設計解決方法融入他們的設計，但設計師依然有責任去考量潛在的議題與提供可以解決的全面化設計，去面對多元需求的社會大眾。

5.18a

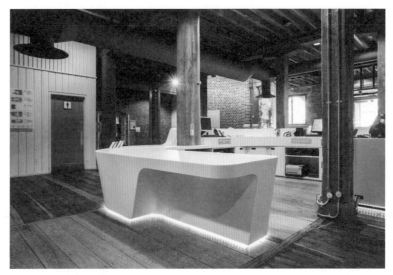

5.18b

**5.18a-5.18b**

可及性設計其實不會在視覺上顯得笨拙或輕率。這個在倫敦博物館的接待區桌面的型態與位置就是要給輪椅使用者容易通達,所以設定了低矮的檯面。檯面底部也用燈光點亮讓人容易辨識,尤其是對視覺有障礙的人。而如果是聽覺有障礙的民眾,現場應該要有能讀唇語的員工協助接待,這樣在空間使用上才會更方便。

## 案例解析：
## 老孟加拉倉庫，英國The Old Bengal Warehouse

康仁合夥公司（Conran and Partners）曾參與由餐廳老闆與運營公司D&D一起為老孟加拉倉庫發展一套設計解決法。該倉庫是一間有300年歷史位於英國倫敦的建築，在其大部分的生命週期中，都是作為存放異國風進口貨物與辣椒香料、雪茄、珍珠母與酒。

這個倉庫空間能夠用來開發的部分是由幾個動線上有所侷限的空間，但每四個主要空間都可以通過一個沿街面的出入口到達。

經過初期在歷史上與建築潛力的研究，其中第一個要做的決定是，是否要將建築物看成四個分開的單元，僅由其所擁有共同的歷史與地點來串聯；或利用一個主要概念將四個空間整合在一起。

這個設計概念最終獲得同意，業主提出四個分離的單元的想法，每個單元專注一道獨特的食物與飲料，目標瞄準獨特的顧客群。每個單元會接納一種主要進口物（辣椒香料、菸、珍珠母與酒）來驅動在空間中美學與材料的應用考量。這些單元被依照以下方法決定設計內容：

- 一個吧台擁有室內空間和有遮蔽的室外座位區，辣味香料是這個空間的概念。
- 一個適於用餐的牛排餐廳，富有豪華感的雪茄定義了這個單元的感受。
- 一個非正式的魚市場，自然的海洋時代連結著珍珠母，指引著這個空間的創意方向。
- 一間販賣酒的商店，僅供應有限的食物與飲料，傳統的酒箱提供了簡單但直接的概念印象。

從材料與顏色，設計師在各個空間中暗示著它們的概念，但同時間也允許歷史與建築施工構造顯示出原本的特色，比方說空間中依然可見的鑄鐵柱與磚。

5.19

魚餐廳的概念圖片讓人聯想起適當的氛圍。　　5.19

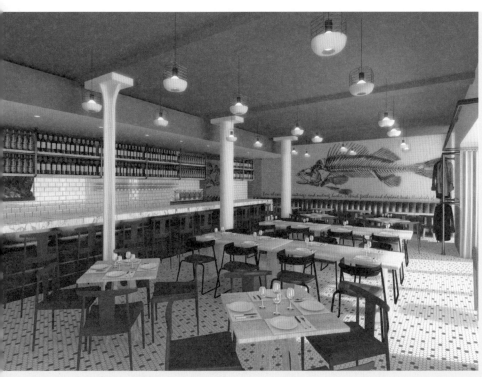

**5.20**

**5.20**

這張由電腦繪製的圖面幫助設計提案的溝通。

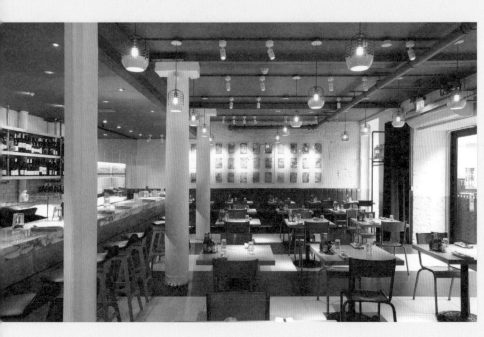

**5.21**

**5.21**

完成的餐廳：可以觀察到與原本圖面上視覺的相似性與差異性。

## 訪談：
## Conran and Partners
___

緹娜‧諾登（Tina Norden）康仁合夥公司的副執行長談到餐旅設計（hospitality design）中，包括很多場所如餐廳、飯店、水療、酒吧和夜總會。對於餐旅設計的空間來說，空間的組織是成功與否的關鍵。

### 在餐旅設計案中有沒有遇到任何挑戰或有趣的部分？

- 我喜愛它是因為這是讓人受到愉悅、放鬆與享受而存在的設計。餐旅設計案允許在高強度的挑戰中，提供具有創意與想像的特質，因為在旅館或餐廳中，所有事情的運作就像發條裝置一樣的馬不停蹄，需要從設計師到營運人員整個團隊的每一個人互相緊密合作。

### 在餐旅設計案中有沒有和其它室內設計領域中不同的議題產生？

- 餐旅設計案趨向有快速的運行時間。一個主要的共通點是功能性，它占有很大比例且是成功設計的關鍵。無論是服務動線、寬敞的走道、後場空間的服務動線到簡單的座椅之間的間隔距離－如果功能上是不對的，那服務這個案子就不會成立。

### 我們對於空間最初的經驗通常會由視覺印象所驅使。在餐旅設計中，其他感官層面有多重要？

- 一個吵雜繁忙的空間和沉穩、冷靜與寧靜氛圍的空間會透露出很不一樣的訊息。把這部分在概念中設定好是關鍵。我們常常都會互相辯論應該放哪種音樂，因為這對顧客的體驗來說會有非常大的影響。

### 餐旅設計有時候會要求空間要具有多重功能。請問你要如何在創造有趣室內空間的同時，協調這些需求間的彈性？

- 餐旅設計案的本質上是追求多重功能的，但在某些區域，尤其是等待大廳與功能房，其實真的需要符合多重功能的使用。設計最好是能量身訂做，如果必須所有的東西都需要能服務所有人，在這樣的情況下是很難創造出空間個性的。

### 在餐旅設計中有沒有兼顧奢華與永續的可能性？

- 奢華度與永續性並不是相對的，一個具有永續性的設計過程是可以在每個案件中都可以發生的一而這樣的過程是可以很輕易的來自業主與設計團隊對於這個設計案的態度而得以產生。

### 你是如何看待餐旅設計的發展？

- 人們如今已接受較多的設計教育並且也認知到好的設計，不管對象是有預算限制的小旅館或一個五星級的度假酒店。持續進步並且與時俱進也是很重要的，隨時關注產業的動向並在面對每個案件都是一個新的開始。我們所遇到的挑戰是，去征服那些永遠無下限的緊繃預算！

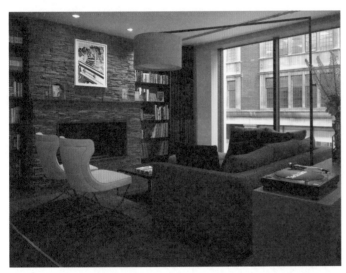

5.22

5.22

仔細地選擇材料與家具，會讓這個旅館的環境達到一個非常高的標準。
這張照片是其中一套房型。

## 行動建議

**01. 當你參訪一個大的公共空間　（例如一間博物館或一間餐廳）**

- 找尋任何在空間中可以構成秩序系統的證據。如果它們很明顯，問問自己，如果是你，在這個設計案中你是否也會採取一樣的行動？如果它不容易被體現，你要如何建議這個案例在設計的時候，採用一個可以強調這方面的空間體驗？你可以試圖用手繪的方式提出建議。

- 觀察人們在空間中的反應，以及他們是如何彼此互動的。設計是否創造出能夠輕易讓人互動與舒適的空間？而設計師會採取什麼樣的步驟去讓這些設計面向成立？而這個設計符合通用設計的條件嗎？

**02. 在你參訪完一個大的公共空間之後，考慮去一間小很多且是你熟悉的居住空間。**

- 你覺得對這個空間提出一個想法，比方說秩序系統是簡單的還是更困難的？

- 要使一個設計案符合通用設計的條件，是簡單的還是困難的?

# 人與空間的介面

在早先的章節中提到，我們已經看過為空間創造出成功的三維設計。我們還沒看到的部分是裝飾性方案（decorative scheme），這個詞彙其實是有點誤導字典中「裝飾性」（decorative）的定義，指出裝飾本身有種膚淺及空洞的傾向，並沒有實用的目的。但在室內設計中並非如此，因為裝飾性方案增加了完成感官經驗的元素，室內設計賦予裝飾目的性，它可以透過增添材質、光線與顏色，協助將設計中的不同元素組合在一起，或者它可以透過多元性來引發共鳴。關於選擇家具、表面材料、織品與堅硬的材料，是其它可以讓你在設計案中發揮長才的機會。

這個章節關注室內設計中，裝飾領域的不同面向與使用者在空間中的經驗，尤其是透過視覺、觸摸與聲音的方式，來傳達出做為設計環境參考的空間經驗，並定義出一使用者與空間之間的介面。

6.1

6.1

在這個現代的客廳中，有限的使用材料顏色會加強整體空間，並且提供光線與質感成為人們目光焦點與引起興趣。簡單的幾何和大膽醒目造型的家具，將空間互相聚合與區隔。

## 材料與表面

———

室內中每個部分都有它的功用，它需要符合目的性，但每個部分都有美學和實務的成分。實務方面的考量很可能在很大程度上限定我們的選擇，但在這些選擇之間通常會保留些彈性。而這就是應用我們的想像力與創造力可以造成很好效果的地方，尤其是有關於我們對於表面處理方式的選擇。

## 材料的選擇

———

到底材料和飾面有什麼特別之處？為什麼有些設計師會將尋找新的與創新材料視為工作中令人感到興奮的部分？這是因為材料有它獨特的能力，透過觸摸與視覺觀察，幫助我們在基本層面上連結設計案中的意圖和靈魂。看或是感覺材料是一個可以溝通心情與情感的特別方式。自然的材料（比方說木料與石材）象徵了一個設計案中某種程度上的品質與誠實度，不管這個材料是否昂貴。在感性方面的回應材料之外，設計師需要去考量到材料使用上實務的面向，但這又是另外一個課題。這也是設計師的責任，去找尋實務與美學間的平衡。

精準地說，材料的選擇，其實是來自設計師想要創造怎樣的感受，概念將會提供這樣的引導。

當我們在工作中面對設計解決方案實務的需求時，其實你不會只有找到一種單一材料來匹配。他們可能會有兩種或三種都可以運用得很成功的材料，所以你有機會去嘗試不同的選項與決定，及哪種材料將會創造最好的美感印象。

一個多樣但和諧材料的選擇，會適切表達出自然的材料特性，並且提供豐富度給這個空間方案，同時挪除了案件中多餘的裝飾需求。樸實的材料會簡單的傳達出愉悅的視覺與觸覺感受。這些品質不會在規劃階段就明顯地呈現出來，但它們應該是要越早考慮越好，如果想要讓它發揮極大的影響力。

**6.2**

**6.2**

這是由Based Upon公司
設計的桌子，其所反射
的表面和顏色的深度，
創造了一種神秘並且令
人感興趣的感覺。
手工雕琢的感覺增加了
這個作品的吸引力。

## 主要材料

———

當需要在數不清的材料中作出抉擇時,硬質材料的主要分類方式也需考量到它們在裝飾與實務上的特性,包括石材、木材、金屬材和玻璃。設計師應該在指定材料之前就要諮詢供應廠商,詢問並且確保它們是否合乎目的。供應商也可以建議材料可以怎樣加工成形、固定與完成表面裝飾。

**石材**

石材是一種能夠提供與「土地」真正連結的材料,並且帶有開放及可靠的品質感受。通常石材的第一個選擇會是石灰岩、板岩、大理石與花崗岩,但就算是維持在這些基本的型態裡,石材本身還是有無限的多元性。由供應商所提供不一樣的表面材質,不但可以展現其紋理特性,而且它們也會有實用的機能(比方說防滑),這些都是在被指定使用之前要做考量的部分。

**6.3**

由Based Upon公司設計,專家級的表面處理為室內設計的方案增添了一種特別的感覺。委託工匠製作的物件使得設計師能夠在方案裡面注入獨特的元素。

**6.4**

這個金屬表面材有紋理與質地。像這樣的材料可以被運用在許多方面,比方說作為表面的裝飾材或是吊掛在牆面上。

6.3

6.4

## 木材

　　木材是另外一種基本的材料，可讓我們重新連結自然。廣泛地說，木材可以運用的方式很多，從鋸下的樹木中切割製成支撐用的建造木材或木料成品，夾板和密集板（中密度纖維板），原生木材已經透過某種形式的加工。木料產品（有時稱為板材）可以有許多不同表面處理方式（真實木料鑲嵌、噴漆、粉末塗裝）但這樣的材料對某些業主來說可能會顯得「廉價」與不誠懇。木材是擁有溫暖與美麗的特殊材質。

6.5

**6.5**

漂亮且可以簡單呈現特色的材料是設計師有力的工具，而且可以引起觀者各種的回應。圖中這個在開放式廚房的中島檯面，是由紫檀木面連接磨石子地板。
在兩個材質之間，一個小的分割處理，崁入燈光，可以讓這個檯面看起來漂浮在地板上。

**6.6**

建築的金屬網是相對比較新的材料，它同時具有裝飾與實用的可能特性。這個網狀來自不同的交織紋理，可以用作收卷在結構周圍或適宜作為框架性結構。

6.6

## 金屬

金屬飾面相對於在某些情況下可以極度實用，並且也可以變得非常有裝飾性。

不同金屬樣式有不同的視覺品質，這是設計師可以開發的。它給予室內空間一種現代感、力道與陽剛味十足的收邊。有些表面材並不如想像中的耐久，所以小心的選材還是必要的。有些預製的品項，證明了它是要價昂貴且耗時的，若能在一開始就和很熟悉金屬的人一起緊密的合作是很值得的。

## 玻璃

只要採取適當的預防措施，其實一點都不需要擔心在室內空間中使用玻璃的問題。此種材料價格可能比較昂貴，但技術上像是半結構性元素。使用玻璃這種材料，會讓整個案子看起來令人驚艷，並提供方案中其它材料完美的襯托。再次強調，設計師一定要好好運用供應商的專門技術知識。

6.7

**6.7**

混凝土，通常會被人認為是較實用主義與粗糙的材料，但是在預鑄混凝土上製成蕾絲紋理卻變得精緻。任何對材料的期待與現實間的不和諧，都帶給我們對於材料研究充滿極高昂的興致與迷戀感。混凝土是一種可能性並可多元應用在室內空間的材料。

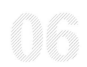

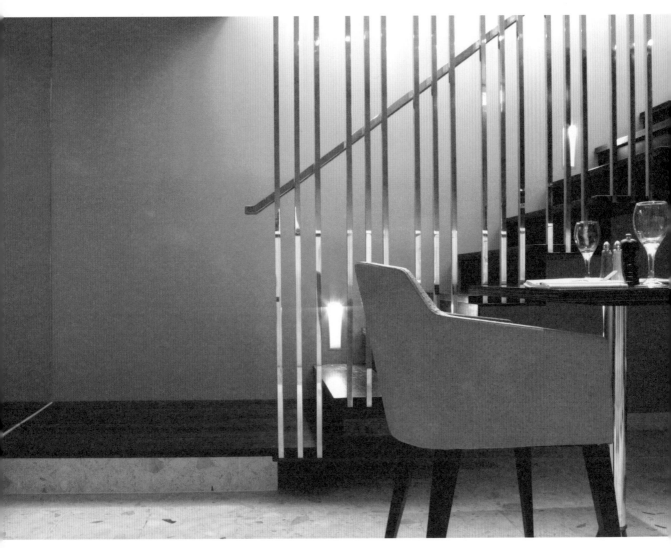

**6.8**

**6.8**

在這個位於倫敦低樓層的一間餐廳企圖創造私密
的機能，它比上方的樓層擁有更多的情調與親切
感。在樓梯旁的銅質屏幕因為反射鏡面框架的
爐火而產生閃爍如火焰般的光輝成為房間中的焦
點。這是一個豐富且在材料運用上擁有良好平衡
的案例。

## 織品

———

人類已經在不同的形式上運用紡織品（textiles，由纖維製成的材料）幾千年了。織品主要是用編織的方式形成，最早出現在陶製品上、籃子與網子等。可追溯到兩萬七千年前，直到五千年前才在埃及發展成可以實用的規模。

在室內空間中，織品經常運用在軟裝與窗櫺上。雖然也有織品的其它替代品，但當被要求作為光線調節的家具時，它們依然成為理所當然的選擇。織品在使用上的彈性與柔韌感意味著它們舒適並且容易操作使用。但織品不只有在實際使用上的需求；它們還帶來了觸感上的品質，會在材料板上增加另外一種維度，將裝飾性的方案串聯。

織品對我們的感官具有很大的作用；它們捕捉並調節光線，且創造戲劇性的光影效果，當織品折疊披掛，可將豐富的材料紋理帶入空間中。布料可以在空間中述說故事：壓按過的天鵝絨產生的亮質表面，喚起有如由微風拂過的草原；幾乎不可見的透明薄織物，彷彿夏天的晨霧。在真實生活中使用織品，是一種獲得愉悦體驗的方式，而且它可以讓那些美好的片刻成為室內設計方案中刻意被安排的一部分。想要在空間中展現出某種氛圍或心情，織品往往扮演著重要角色。

為了實際的目的，織品製作由纖維的來源來分類：

- 自然的纖維來自於植物與動物，比方說棉花、亞麻（來自亞麻植物）、絲、羊毛與馬毛。這些纖維所提供的觸感非常不同，但它們通常都能提供相當程度的防塵，而它們自然的成分來源也普遍受到設計們的喜愛。

- 人造纖維是將植物纖維進行一系列加工的結果，醋酸纖維和縲縈等都取自羊毛的纖維素。它們來自不同的製作過程，為了迎合大眾對於天然纖維的需求，因而製造出可比擬天然的人造纖維。人造纖維在很多方面能補足天然纖維的缺點，材質表現力上甚至比天然更佳。

- 合成纖維是完全來自化學產物，通常是石油化合物，如尼龍、塑料和壓克力等。雖然合成纖維具有易於將灰塵挑出的實用機能，但其編織方式在很大程度上也影響著其外觀表現。

6.9

6.10

6.11

**6.9**

為了掌握想像中的感覺，去尋找獨特且有趣的織品是非常有可能的。使用古典的織品能夠增加豐富度與空間深度。鍍金的皮革室內裝飾可以在丹麥的羅森海姆城堡（Rosenholm Castle）中的冬宮被找到。

**6.10**

在一個裝飾的提案中使用多元的材料組合，織品可以添加有趣的面向。在這裡，一個Timorous Beasties所提供的當代設計為過去與現在提供了參考。將古董印花印刷在棉織品上一這樣的織品風格源自兩百五十年前的法國，但典型的田園鄉村場景被城市取代。

**6.11**

織品可以被簡單的運用，為將老的家具重新灌注生命力。座椅被刻劃的木框已經重新上了銀色漆粉刷且以皮件裝飾散發出不尋常的光澤。座椅的型態很傳統，但是它的材料使用有當代的感覺。老家具的重生也是對環境友善的一個好選擇。

## 尋找材料

——

新設計師們需要去發展的一項技能就是材料搜尋（sourcing）。本質上，材料搜尋是去找出對的供應商來提供所需要的材料或產品，但其實這份工作會遇到更多無法理解的挑戰。其中一個議題就是：獨特性；也就是說，找到的這個材料對於業主來說是夠新穎且更具有啟發性的。這通常意味著要尋找有能力可以提供設計師與建築師更多材料訊息的專業供應商，而非尋找一般大眾。獨特的材料不一定會比較貴，但通常不便宜。對於預算較低的案子來說，如果要維持獨特性，設計師對於材料的搜尋與運用要下足工夫，才能創造出能讓人印象深刻的室內空間。

帶有目的性的搜尋－針對我們的需求先在腦中建立出想法－如此一來會讓材料的搜尋考察更有效率。但持續地對不可預測的搜尋結果保持開放態度還是需要的。試著去思考要如何使用不尋常的材料，或將普通的材料作特殊的運用。

搜尋始自於概念。問問你自己：「我要試著傳遞甚麼樣的想法？」、「什麼樣的材料更能詮釋這些想法？」在一個市區的公寓中，若試圖要去反映擁有者的專業和精緻的外觀，拉絲的（bushed）或拋光的（polished）金屬以及玻璃、皮件都可能是合適的。在一個居家的案子裡，試圖要從外在紛擾的環境中提供一個有如庇護所的空間，輕薄的織品、珍珠母和未經表面處理的木材都會是好的選擇。

當我們是尋找材料而不是尋找特定家具時，很有可能是以一種支持概念的態度去搜尋，當時並不確實知道在什麼時候會在裝飾提案中使用這個材料。當被選取的材料一旦被聚集起來，就可以加以運用，且在提案中材料被賦予不同的任務，並且確保將實務面列入考量。比方說，往回看前一個案例，在城市的公寓中使用拉絲的金屬表面是多麼的恰當，也可以訂做當成桌面、隔板處理或更大膽的使用於牆面包板或地板鋪面。

這部分的時程安排在一個案子中可以是短暫的，所以它會有助於設計師持續關注、搜尋嶄新且有趣的想法，在未來有機會可以用上。雖然現在很多設計師都是經由網路搜尋，但其實應該還是要以印刷的廣告別冊、資訊與樣品等形式建構一個產品資料庫，並加以分類與建檔來當作參考。產品的知識經由翻看雜誌、從製造廠商或供應商獲取資訊，這樣做會讓設計師更輕易地找到靈感進而應用到專案計畫裡。

**6.12**

**6.12**

仔細的搜尋家具與材料可以
創造出吸睛的組合。在這個
Based Upon公司設計的案
例中，牆上的飾板設計與古
典雕像的質感互相呼應，同
時光滑的、現代的桌面與這
些物件形成對比，達成一種
當代的轉折。

## 裝飾計畫

——

如果搜尋的是未經加工的原始材料，那麼裝飾計畫的彙整，就是將所有原始材料全數聚集在一起，作為最終設計呈現的方法。

創造一個裝飾計畫時，新手設計師通常會將第一個想法導向色彩。的確，對於任何一個計劃來說，這是重要的，但僅是一部分而已。實際上，一個計畫中有三個重要的組成元素：質感、形態與顏色。所以是什麼造就了一個成功的裝飾計畫？有一件事需要做，除了為我們提供舒適的生活環境之外，裝飾計畫還是一個媒介，通過它將可呈現設計分析和概念中最初想表達的氛圍，並將之帶到現實生活中。恰如其分的氛圍能表現到何種程度，取決於以上三個元素組合在最後的計畫中能夠取得多少的融合度。

一個設計師所面對的部分任務是，去發掘許多引入這三種組合的方法。如果一個成功的計畫是設計者原始概念的反映，那麼回到概念本身，將會提供一些關於質感、型態與顏色如何一起互相作用來達成氛圍的線索。當我們在第二章談到運用概念時，曾建議將形態、質感、顏色、風格與氛圍等想法的抽象詮釋表達在設計需求中，會是建構概念最好的方法。這個想法給予設計師真實的自由，藉由這些參考去尋找有趣的材料或家具，或甚至委託訂製品項創造設計師自己的解決方案。

6.13

**6.13**

小型裝飾物件，比方說從中央燈具垂吊下來的玻璃片，都可以在更大的計畫中發揮功用。在這裡，它們不但反射出隱藏燈光的顏色更為房間增加了溫暖度。在樣板或類似的東西上，藉由審視各種飾面的組合來判斷此方案是否有缺陷，之後再增加顏色、材質或形態，這是很重要的。以概念比較不同材料的色調，確保相容性。

# 質感

—

在三個組合元素中，質感是其中一個我們常常忽略的部分，但如同它在傳達由概念產生的感覺來支撐其它元素一樣，質感是在提供視覺和觸感趣味方面不可少的。在這個涵構下，「質感」這個字是被運用在廣泛的意義中，它涵蓋了很多屬性，比如說穩定、反射、半透明與透明，還有物理表面的質感或材料的型態。材料的圖案常常與固有的質感具有關聯，雖然這兩者間的關係有時候會在表面完成時（拋光或磨砂）被更改。質感經常與光線照明和材料之間產生的效果息息相關。這樣的材料會創造出陰影和突出重點嗎？它會對光線產生過濾或修正的效果嗎？

所有的裝飾外觀上都有所謂的質感；它可以是一件粗糙的絨布或未經處理、擁有自然波紋表面的木材。它可以是一片擁有光澤的拉絲鋼板或是一片兼具反射與透明感的玻璃。但只有質感是不夠的；它是需要通過不同材料間的組合搭配，這對於在計畫中引發趣味性是非常重要的。

就算在一個計畫中我們運用了許多不同的顏色，千篇一律的質感會使得我們整個方案顯得枯燥乏味最終感到不滿意。許多設計者會以為極簡主義的計畫應該是不包含顏色（除了白色之外）或質感，但這並非事實。真正極簡主義的室內空間，比方說由建築師密斯凡德羅（Mies van der Rohe）所設計的巴塞隆納館或由建築師約翰鮑森（John Pawson）所設計的Nový Dvůr修道院，在色調表現上較簡約，但卻體現出材料本身質感的多元豐富性。

為了證明質感的重要性，設計者需要仔細的觀察一些室內空間的圖片，並且評估質感所造成的影響。當你找到一張你特別喜歡的室內空間的照片時，試問自己，在設計案裡頭主要質感的案例在計畫中是怎麼表達的？還有如果這些質感的多樣性都沒有出現的話，你對於這個室內空間又會有什麼感受？

**6.14**

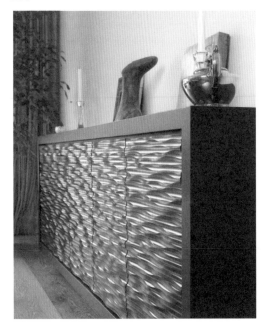

**6.14**

質感對於引起視覺與觸覺的趣味是重要的。透過不尋常材料的組合，這個富有質感的餐具櫃成為了視覺焦點；柔滑的側面與流動的金屬櫥櫃面板形成強烈的對比。

## 形態

在一個方案中，形態大概是對於特定風格來說最顯而易見的指標。家具透過它的形狀和其它圖案的提示及表面的裝飾，彰顯出它的起源時代。比方說，新藝術風格（art nouveau style），在十九世紀末與二十世紀初開始出現，其特徵是由有機的弧線形狀構成，在當時甚至今日都很容易被辨識出來。相較之下，從1920至1930年代現在被稱為裝飾藝術（Art Deco），透過規律、幾何和刻面的三維形狀表達了時代風格。受歡迎的樣式是四射光芒（starburst）和階形塔（ziggurat）。在那個時期，任何一個人想要重新創造新的室內空間樣貌，一定要先知道特定風格中所能支配空間的形態。甚至就算不是刻意抄襲，或再造一個特定時期的風格，使用顯著的形狀、主題、字形和字體都還是會容易令人與之前的時期風格產生聯想。

圖案需要小心仔細的由設計師掌控。以確保方案的成功。有必要在完成的空間中將那些圖案視覺化，尤其是圖案的尺度要特別注意。那些看起來吸引人且適當的圖案，當只看到小的樣品時會容易迷失，因為它應用在大的面積時會出現不一樣的效果。反過來說，大型的圖案容易過度凸顯或不適當的呈現，當我們看見小的樣品時不易察覺，但當我們在工地現場觀看時卻會凸顯出來。設計師應該要使用繪圖或其它視覺化的技巧，在選定特定的圖案前，保證自己充分理解這圖案之後在空間中可能出現的效果。

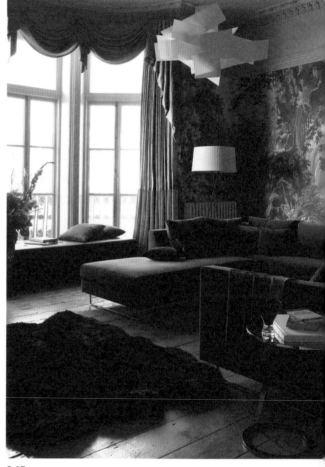

6.15

6.15

在此，形態與圖案被使用來強化設計方案。天花板上燈光強烈的線條也與窗簾、壁紙和地毯的形狀互相呼應。極簡主義的座椅為整個方案提供簡約感，並且創造出和諧之感。

## 思考點： 建構一個計畫

——

　　將材料板的使用作為講述方案的工具，我們會在接下來幾個章節會提到，但建構一個裝飾計畫的過程將會依循以下的模式。

　　第一，盡可能地從供應商蒐集樣本材料。這些樣本將都會以不同的方式與設計概念產生連結；顏色的色調來自概念的啟發，質感、形式要與概念引導出的視覺效果取得一致性。在這個階段，沒有必要為了特定的功能而蒐集織品與硬質材料；更重要的是，設計師擁有為數眾多的選項中做選擇。與專業設計師、建築師合作過的供應商通常會樂於提供免費的樣品給他們業主，創造出理想的材料板。

　　試著去呈現所有在未來會出現的外觀和表面材。可以利用一小塊木板來做為測試油漆的樣板，甚至是當要訂製品項時，通常很容易可以從製造商那裡獲取樣品。假設，不是所有樣品都可以取得，那使用照片替代也是可以。當我們展現的材料上有大面積重複的圖案，小面積的樣品可能無法充分呈現，這時照片的使用就具有幫助性。比較理想的是，它們應該要和實際樣品結合使用，而不是代替實物。

　　整理出一個有條理的工作空間能夠避免分散注意力，並有助於計畫的浮現；開始在計畫中指派材料特定的位置或功能，以便保證它們會適合預期的目的。

　　如果有一種以上的搭配組合，嘗試使用每一個材料，並且與其它材料做搭配來評斷成功的可能

性。這種試驗的過程若持續，有些選項將會漸漸出現並成為最令人滿意的搭配，於此同時，不適合的選項會自然而然的淘汰，只因為它們並無法和其它品項做配合。不過，不要丟棄這些樣品，因為當計畫繼續發展而與新的表面材料建立關係，在顏色、形式和質感的強調可以被改變，而曾一度被棄置一旁的材料將會再次找到重新被利用的機會。

　　將選取的材料安排在一個組合之中，這個組合大致反映了那些材料在該空間之中合理的位置－將地板鋪面材料放置在最下層，天花飾板於最上層，其它材料則一個接著一個，按照類似的關係擺放於相鄰位置。為了盡可能的充分理解方案的有效性，試著模仿每個表面飾板與其它飾板之間的比例關係是很重要的。這可以透過折疊與使用膠帶固定織品和壁紙，以及覆蓋硬質材料來輕易達成效果。如果材料之間沒有依照比例做呈現，這個材料板將很有可能會與之後施工完後的方案完全不同。這包括所有附加的表面飾板（比方說線板、窗台與框架的油漆顏色），再強調一次，這些樣品的外觀還是會有失真的風險。

　　從這一點來看，關於方案的成功，做出有根據的判斷是有可能的。並且如果有必要的話，在指定購買之前可以做出更改。在工作上使用樣品計畫，將會賦予設計師試驗的機會並且會對最終出來的結果感到更有信心。

## 色彩的力量

———

　　色彩會在本章節末提到，但在這裡必須要先強調，色彩在裝飾計畫中的影響力是極大的。它可以是影響心情的重要指標，而我們對於顏色的反應是老練並且自然的。不過，通常顏色是最令人感到不安穩的一塊領域。這樣的不安來自業主在未來有可能會否決設計師所挑選的顏色，而學生常常不願意將自己對顏色的觀點強加在業主身上。必須再次強調，我們對於色彩選擇的搜尋應該要能夠支持概念本身。當我們已經花了一些努力在評斷業主的需求，並在概念上使用視覺方法進行詮釋時，讓概念去支配配色方案是有可能的，而這不單只是運用顏色，還要注意到比例的觀念。如果質感與型態的想法能忠實的遵循概念自身，那麼最終完成的方案將能夠成功傳達概念中原始的意圖。

## 混色方案

———

　　找尋能夠與概念互相配合的色彩、風格與質感可能只是個開始，但設計師也許需要一些技巧去將方案組合在一起，並且確認這樣做會創造出想要的效果。

　　再一次的強調，草圖在設計發展階段會發揮作用。透視草圖或立面圖可以用簡易或精巧的渲染方式處理成理想中的樣子，透過這些圖面去假想這些色彩選項將會對空間所造成的影響。然而，這樣做是不足以評斷材料之間的優劣，以及諸如質感和反射率等其它微妙效果的差別。最好的方式是去使用在材料板上已經被提案過的實際材料來創造一個方案的臨摹本。雖然材料板是用來對業主解釋方案的，但它們在我們設計初期階段也是格外重要的，因為材料板提供了混合與精製完成的計畫中主要色調。

**6.16**

一個以柔和色彩為主的方案，透過使用強烈的強調色彩、多樣的質感以及反射的表面材料，明顯地提升了空間品質。

**6.16**

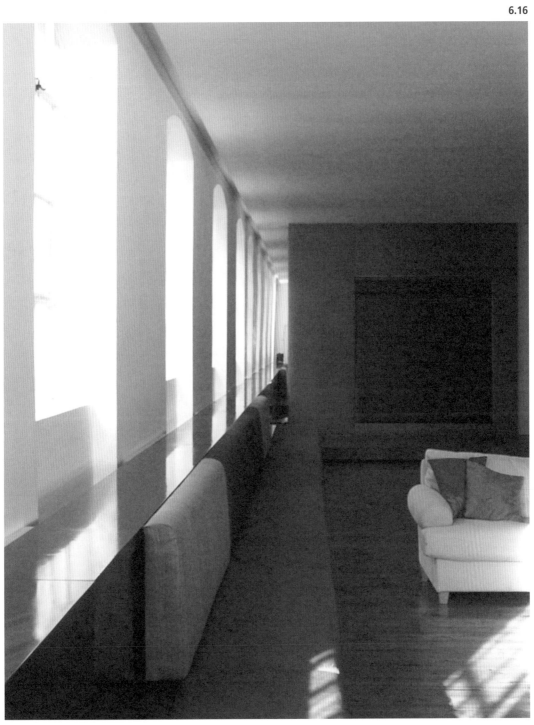

## 聲學

我們的大腦不僅運用視覺與觸覺來理解環繞在我們身邊的環境，而其中有一個主要的感知是當我們體驗到時，它會成為我們對於環境的回應的一部分，而那就是聲音。就如同電影配樂也有助於我們理解其中的畫面一般，所以我們的日常生活受到聲音很大的影響，包括了我們聽到什麼以及聲音如何被當地環境所修飾。

想像自己走在生長茂密、樹間距極小的歐洲，或北美的冷杉密林之中。傳到我們耳裡的音質有如被包覆起來，與周邊環境近距離的壓抑感因而被放大。不只是嘈雜的噪音因為茂密的樹林與覆蓋地面的松針地毯而消失，任何的聲響傳至我們耳裡甚至都變得扁平與死沉。這是因為森林的地面與樹皮的音響品質關係；不規律的表面吸收聲音的能量，所以我們只能聽見直接傳達至我們耳邊微弱的回音與餘韻。這樣子，一個地點的視線與聲音串聯起來創造了我們對於這個地方的直覺反應。對比另外一種空間，室內的游泳池也許會帶給我們很不同的感受。就算沒有其它人的出現，因動作所製造的任何聲響都會聚成眾多的回音而放大，包括刺耳的喧嚷聲、自然界中的嘈雜聲響。如果加入了人群，所造成的影響會更加巨大。當人們提高音量，就會增加更多的噪音。

# 聲音的體驗

———

　　體驗聲音的方式可以從我們對一個地方的感知與體驗被增加或減損，而作為設計師的我們擁有在室內空間中修正與控制聲音特性（acoustic properties）的工具。這些機會可以透過調整表面粉刷或材料的形式，且為了改變聲音品質，我們甚至也可以改變施工的技術。設計者應該要注意到這些方法是否能夠被實踐，以及要對如何加以利用做好準備或尋求協助，來確保關於我們空間體驗中的重要面向不會被忽略。

　　空間中的聲音特性對於該空間的功能性是極為關鍵的，所以在設計的過程中聘請聲音工程師是很合理的。如果有必要的話，對於空間的調查可再更加細微；透過專用軟體的應用可以充分判斷聲音在空間中的表現力，並且適當的加以測量。這絕對

是在聲學中最具科學與客觀的部分。對於較次要的應用（意指大部分設計師被指派的主要任務），就應該要充分了解材料特性，並具備聲音物理學的基本專業知識。對於聲音的控制，藝術的成分大於科學，並且如果能讓具有良好能力的室內設計師來管理的話，方案的運作會更為順利。

　　我們聽見的聲音是經由一連串振動後傳送聲音能量的結果。這些振動可以透過空氣以及我們所使用的各種材料來傳播，這些材料是被用來建構和裝配我們所居住與工作空間的。然而，這些材料並不會傳導相同數量的聲音能量；透過對於材料的細心選取，我們可以減少聲音傳輸的影響或修正聲音的品質，如此一來，將會獲得更適當的結果。

**6.17**

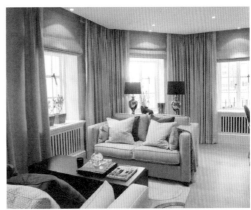

**6.17**

在這個市區的公寓中，大量的窗戶裝飾（window treatments）不僅易於光線調節與保護隱私性；對於不想聽到的聲音更創造了絕佳的篩減效果。就算是在白天，覆蓋在牆上大面積的織品也幫助減弱外頭穿梭的車鳴嘈雜聲。

## 聲音控制

----

控制室內的聲音品質可能會包含以下一至多個內容：

- 預防或減少不必要的聲音進入空間。
- 預防或減少空間裡產生的聲音傳播到建築中其它區域或鄰近地區。
- 空間規劃時，將聲音需求上不和諧的功能區隔開。
- 為了調整聽者經驗，改變空間內的聲音品質。

不論是滲入或滲出建築的聲音，都可以透過密合的門窗得以解決。窗戶的等級可以升級至雙層或三層玻璃單元，如果適當的話，還有可以利用簡單的方法，比方說防風條（draft excluders）的使用，會有一定程度上的幫助。如果原有的門扇需要保留，木工師傅要確保原有門扇與門框間的縫隙要越小越好。如果門可以更換，那工程技術方面的升級也許會有幫助；堅硬的木門會比其它材料的門扇更能展現良好的隔音效果。

將這樣的方法使用在牆面、地板與天花板的工程中也同時對聲能的傳導發揮作用。雖然在技術上會比較複雜，本質上，輕質的施工方法（例如輕隔間stud partition walls）並無法隔絕走廊聲響，但若是相對之下堅固的構造（例如煤渣空心磚

（cinder block）或水泥空心磚（breeze block））則會吸收更多的聲能。如果施工不適合採取水泥磚的方式，那可以嘗試引入對聲學展現有幫助的牆面施工方法，就是在牆面的表面材內添加礦物纖維填充物或其它相似材料。雖然這通常都會用來當做隔熱（thermal insulation）用途，但這些材料往往也會提升牆面的聲學性能。採用不連續的施工方法也有助於聲音控制。在這裡，組成牆體框架的典型輕隔間施工方法提供了一種從牆的一面接著一面的直接連接方式，被不連接面與面隙縫的小型角材所取代。這樣做能排除聲音在空間之間傳遞的直接路徑。再加上吸音材料的應用，比如羊毛填充物或礦棉（mineral wool）的話，更能夠達到減低聲音傳導的作用。

儘管上述的聲學控制方法都很實用，但對於空間美學上的考量並沒有太多幫助。這部份只發生在當我們關注室內表面材料，而且正如所見，設計師對於創造心中理想的表面外觀，會有兩種特性的追求：表面質感與形式。若聲波在平行表面間重複反射會造成聲音的回音與迴響，那麼創造不平行且不會反射的表面，將會排除或至少減低空間中的回音與迴響。要達成這樣的目的可用以下三種方式：

**140**

- 改變其中一個或多個飾面的方向，比方說它們之間並不會平行於彼此，這樣做可以預防聲波在空間中重複反射。

- 改變飾面的形狀，讓它們不再是平坦的（所以不再輕易的將聲音反射至另一表面）。這個動作可以是大規模的：突起的飾面（往外彎曲）會分散與漫射聲波，而凹下的飾面（如碗狀往內曲）則有聚集作用（有時候要避免這樣的效果產生）。當然也可以是針對小規模的：舉例來說，多向型態的表面（板狀格柵）可以有阻斷聲波的功能。

- 改變或調整材料本身來改進聲學品質。堅硬的材料，比方說磁磚，會比柔軟或具有彈性的織品更會快速的反射聲音。但其實要將一個材料取代成另外一個並不一定可行，它可能會導入其它附加的材料（比方說，將織品懸掛在牆面的前方或天花板下方），來擔任吸收聲能的角色並且能夠修正聲學在空間中的表現。如此一來，想當然爾，對於裝飾計畫的內容就會有所暗示，所以這樣的材料就需要考量到和現有計畫中的材料有所連結。

6.18

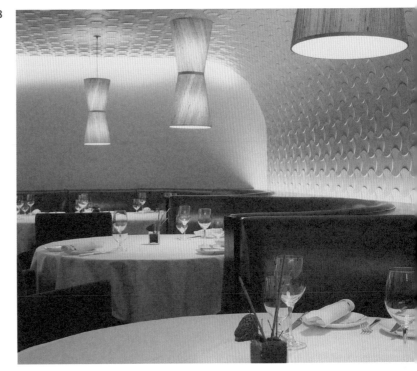

**6.18**

在設計師Claire Nelson設計的餐廳中，這些由Robin Ellis為Butcher Plasterworks公司所設計的、富有裝飾性的石膏板，創造了非制式化的飾面外觀，不但為空間中帶來優質的聲學品質，更具有良好的裝飾潛能。消弭掉堅硬又平坦的表面外觀，同時也幫助減少空間中不必要的聲波反射。

# 家具

設計分析發生在設計案的初期階段,用來歸類每個空間所需要的機能。這些機能需求留在設計師的腦海裡,選擇家具時就可以輕易地視需要作評估。但家具到底要怎麼來選擇呢?答案依舊需要倚仗設計概念。

讓概念來引導你決定家具的風格。對於家具的形式與表面材質的想法都可以從概念中擷取,對家具做蒐集採樣將會提供明確的方向與目的。對家具基本的樣貌保持著清晰的想法會非常有助於縮小搜尋的範圍,避免被眾多的選項淹沒。話説回來,保持開放的心態作蒐集採樣是很重要的。我們很容易會因為一個已經符合需求的固定想法,忽略掉某件更能提升設計感的家具。

家具可以被獨立設計為單品,也可以成為較大範圍系列家具的一部分。系列家具中的各種單品會擁有共同特色,而這樣的家具會很自然的在蒐集階段作為能夠提供空間強烈視覺的解決方案。這樣的想法有時候是真的,但只會發生在已經被某種視覺特色所掌控的空間中。最好的練習方式是,嘗試選取來自不同供應商的家具。這些單品之間的差別與個別的特性,可以創造出和諧的家具群組,並且在提供輕鬆氛圍的同時,還是可以傳達強烈的風格感受。當設計的時候想要運用個別單品來組成一個系列時,很可能會遇到的風險是,整體看起來會有不自然或不太俐落的感覺。這是新手設計師需要為自己所做出的另外一種判斷,就像每個行業都會根據它自己的長處去評斷一樣。

**6.19**

**6.19**

不尋常的家具單品,就像圖中這個椅凳,它可以將一個設計方案變有趣。這個家具使用的材料是樹脂(resin)並以高標準來做表面處理。堅硬的反射表面和顏色的深度不但吸引眾人的目光,而且變幻無窮。

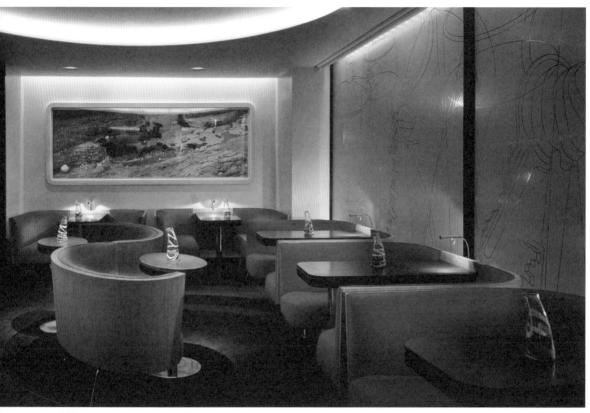

**6.20**

**6.20**

在這個餐廳酒吧裡,家具依據空間尺度而訂製。紅色的椅靠
墊看起來舒適,而溫暖的顏色更增加了這個效果。彎曲的座
位區及桌子占滿了中央的空間,這樣的設計讓這個區域擁有
更商業化的使用。在餐廳的室內設計案中,保證有足夠的座
位區規劃對於餐廳的財務是很重要的。

## 獨立式或內嵌式的家具

———

　　家具可以被歸納為獨立式或內嵌式的家具。獨立式家具則是最常見的。它很容易被放置在一個房間中，而且具移動彈性，可以隨意重新擺設。然而，它對於空間使用卻不是最有效率的方式。拿一座嵌在壁龕中的書架來做比方。無論如何小心的搜尋，一個獨立的書架不太可能填滿所占的空間，這意味著空間的使用並沒有擁有它應有的效率。在這個案例中，內嵌式的書架會精確的符合空間，且不會有古怪或無效率的縫隙在它的周圍或後方出現。內嵌式的家具可以在空間中創造一個考慮非常周全的外觀。它很獨特，所以每個置入的物件必須要被個別的設計，或至少是將具有標準尺寸的單元安排在一起，互相配合縮減，來符合空間中的尺寸。這種過程通常會發生在大部分內嵌式的家具供應商，但整套家具本身可以是個獨特的創作，且這部分可以由設計師來負責。有些設計師擁有對櫃體施工方法完整的知識，因而可以保有對於設計的細節創意控制，但也有的會與櫃體製作者一起工作並將責任委託給施工技術方，藉此來掌控整體外觀。訂做的家具較能夠讓設計案中真正自由的表達。

　　限制設計師不能使用獨立式的家具是不合理的，尤其對於一個方案來說，又是在預算允許的範圍之內。就算有可能價位會比從倉儲拿出來的還高，訂製品通常會得到有如家中傳家寶的地位，而且它們的獨特性提供一個很有說服力的理由讓業主同意製作。設計與製作訂製家具是不能等閒看待的，但如此產生的家具將會是對該需求的一種特殊回應。就像車款設計師Ferdinand Porsche所說：「在一開始的時候，我看了看周圍但卻找不到我心中夢想的車款。所以我決定我要為自己造一輛。」

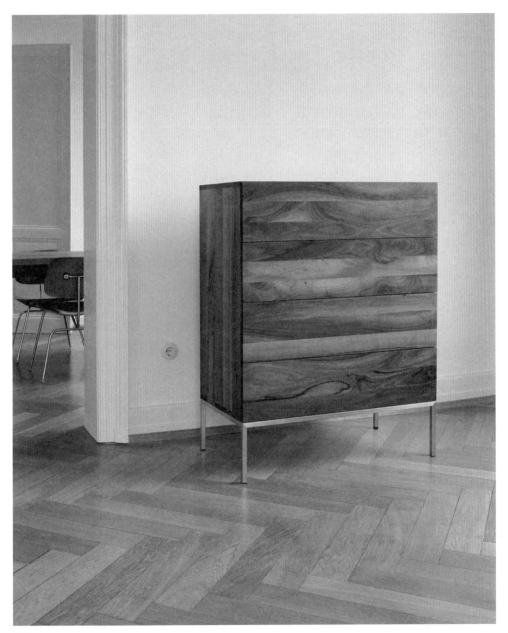

**6.21**

**6.21**

獨立式家具可以輕易的放置於房間中，而且比內嵌式的家具
擁有更多的彈性。這個由e15設計的五斗櫃，簡單的美學讓
人感覺到木材本身呈現的自然美。

## 色彩

—

色彩是大腦對於可見光波中不同波長的詮釋。研究指出，色彩是人們的日常經驗與科學互相混和而成的藝術。科學家、藝術家與哲學家都曾提出了不同的「色彩模型」來作為色彩運作的解釋。這些模型關注色彩的屬性，如色調（hue）（某物件的實際顏色）、飽和度（saturation）（純色與灰階色之間的比較），與明度（brightness）（顏色中有多少量的白色與黑色）。利用這些參數，大多數的顏色可以被描述出來。

色相環（color wheel）是一種對研究色彩之間關係的工具。它採用光線透過稜鏡（prism）時被折射而成的可見的線性光譜，加入自由的端點而創建一個圓形。雖然這意味著色彩從原本相對的兩端顏色（紅或紫）變成在環上相鄰的位置，這樣的效果使色彩由一端到達任何一端，連續地前進。雖然一種色彩模型也許與下一個模型所依據的基本色假設不盡相同，但是環繞在色環上的顏色大部分的位置是一致的。色環能夠讓我們去看見與定義顏色的和諧－顏色的蒐集，將會使它們互相配合並創造出可用的方案。中性的顏色對於裝飾計劃來說是很重要的。真正的中性色是黑、白與灰色，但在裝飾領域的詞彙中，「中性」這個詞，已經泛指低飽和度和較不明亮顏色，尤其是那些有大地色感的顏色。

研究顯示，色彩可以影響人們的感受。其影響程度在可控制的條件下是可以被測量的，但這通常在現實情況下表現得不會一樣。研究涉及到顏色所存在的普遍觀感只會在廣的範圍內來描述，而相鄰顏色之間的影響或修改效果通常會被忽略。對於顏色的反應常常也是文化上與個人經驗的作用。作為一個設計師，去釐清顏色的象徵性並使用適當是很明智的，但切記這部分僅是整體的一部分；脈絡（環境）才是全部。

**6.22**

當應用色彩的時候，設計師一定要關注整體的色彩計畫。在這個由Slade Architecture所設計的紐約Avalon大廈的大廳中，座椅與地毯的顏色互相交融，而強烈的黃色背景牆卻帶出了對比與趣味性。桌子、牆面與地板所使用的相似色調則創造了整體和諧的氛圍。

6.22

## 色彩計畫

———

　　我們已經見識了一個視覺上的概念可以用來支配一個色彩計畫。這樣雖然能讓色彩計畫來自於設計需求，但其實還有更具系統性的方法，去連結色彩計畫的基礎。就算是從其它靈感的形式來獲取色彩計畫，對於採取何種色彩方案的決定都是很有幫助的，這樣做的話，我們會對於一個色彩計畫的運作模式，有更清晰的認知。

　　色彩計畫的基本類型是根據色彩在色相環上的位置來命名。遵循一個明確的結構通常可以創造出一個可行的方案，但同時也要能保持彈性。色相環的作用應該是用來引導而非支配設計者想法。對於顏色的規則不應該是武斷的，因為還有太多的可能性。從這個觀點來看，我們在這所討論的方案不應該是專一的；變化，應該是可被允許和渴望的。即便是在一個由單一色調構成的方案中，突出色（少量的對比色）可以將本來平凡的方案提升並轉型至另一個特別的境界。保持平衡仍是關鍵，並對於事務隨時具有判斷力，這些都是需要在設計的過程中去發展的。

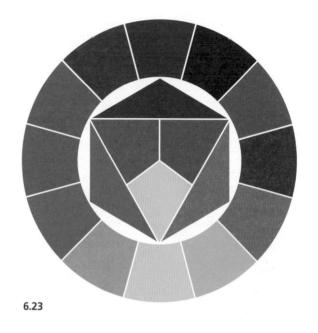

6.23

6.23

藝術家的色相環，對於在引導設計師發展可實施的色彩組合與解決方法來說，是極為寶貴的工具。

| 方案類型 | 在色相環上的描述 | |
|---|---|---|
| 單色<br>（Monochromatic） | 在單一顏色上使用不同數值（values） | 透過飽和度與亮度的差異，或使用不同的表面飾材來創造細微或複雜的效果，比方說暗色和亮光塗料，這樣的方案可以擁有很大的對比度。使用中性色的方案會令人感到平靜與缺少一些活潑度，所以會需要多重質感與對比來避免枯燥無味之感。 |
| 相似色<br>（analogous） | 使用色相環上相鄰的兩種或多種顏色 | 這種方案通常複製自然發生的方案並且也會帶給人平靜的感受。調高色彩之間的對比度將會達到更強烈的效果。 |
| 互補色<br>（Complementary） | 在色相環上處於相對位置，如藍與橘、紅與綠、紫與黃 | 如果所有顏色的飽和度都調到最高，這個方案將會非常活潑。必須要仔細的拿捏色彩來達到成功的平衡度。 |
| 補色分割<br>（Split Complementary） | 主要顏色與其在色相環上補色兩側的顏色 | 比一種單純的互補色方案更加細膩與微妙。 |
| 三等角<br>（Triadic） | 位於色相環上呈三角點上的三種顏色 | 儘管這會是比較主觀的應用，但為了達到平衡還是要多加留意。 |
| 矩形/ 四等角<br>（Tetradic/Quadratic） | 在色相環上擁有合理關係的四種顏色，如兩組互補色 | 和三等角顏色組合一樣（同上）。 |

## 色彩認知

——

　　我們對於色彩的認知是受某些因子來影響的，也就意味著我們對於色彩的經驗並不是絕對的，而是隨時都在變化。顏色為何看似總是在轉移或改變的原因略述如下：

- 光源鮮少散發出帶有均勻混和所有波長的純白色光。比如說，白熾燈發出相對溫暖（紅-黃）的光，而其它人工光源也都有自己的顏色特性。日光，常常被舉例為一個參考標準，但其實它的品質會變化一整天，而且也要看地理位置與朝向而定（指南針的指向與空間樣貌的關係）。
- 材料表面會以漫射或反射來反映光線。
- 色彩會因為周遭的顏色而呈現微妙的色調改變。

　　因為以上這些或其它原因，我們不可能準確地記得一個顏色。在嘗試做配色時，應該始終採用或注意實際的參考。當與業主討論顏色時，色彩參考樣品也是很有幫助的。如果討論中並沒有精確地指明何種顏色，那就會產生誤會－比方說，業主說要藍色，而在你的想像中又是何種藍色？它會是和業主腦海中所想像的一樣嗎？

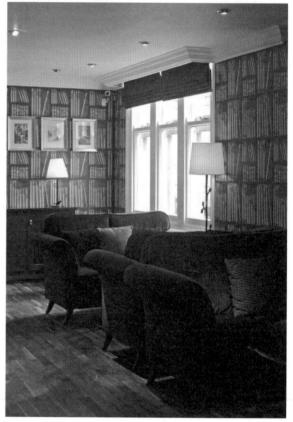

6.24

6.24

在這個空間中，眾多的材料表面呈現了多重效果。顏色濃烈的天鵝絨布與陽光下褪色的壁紙相結合，創造出一種古老與歷史感。

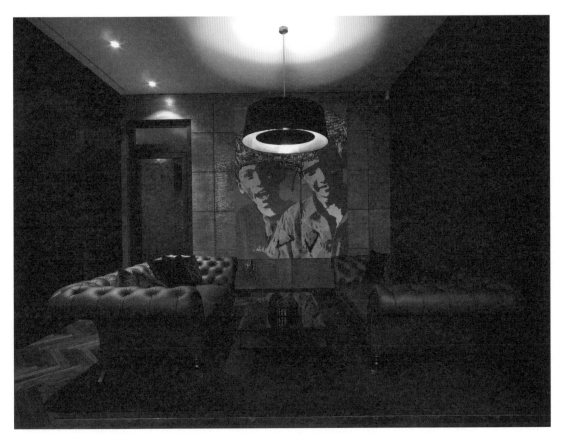

6.25

6.25

一件巨幅的藝術畫作成為這個空間中的焦點。畫作中所運用
的顏色與此設計案中的其它物件的色彩相互諧調。哪一個元
素先出現呢,是藝術還是色彩計畫?周邊顏色的存在會對其
它部分的色調產生細微的變化。

## 色彩對於空間的影響

———

色彩計畫可以明顯的改變空間的尺度感。獨特的顏色會前移－向觀者靠近讓空間感變小；或後退則讓空間感變大。暖色系（紅、黃、橘）及暗色調會有前移的趨勢，而冷色系（藍、綠）或亮色調則會有後退感。這些效果可加以應用作為強調或隱藏空間中既存的特徵。

以下是一些可以達成的主要效果：
- 長形的空間可以將前移的色彩應用在短邊牆上，來避免這個空間看起來像個走廊。
- 低矮的空間可以利用退後的色彩來增大空間感；高挑的空間則可利用移的色彩來降低空間高度感。
- 使用相近色將使多元的空間互相連結與整合。
- 使用低對比且後退的色彩會給人空間無限寬敞之感。
- 強烈的對比色彩或前移的色彩會縮減寬敞的感覺。

在自然斷裂處，比方角落，加上色彩也會改變空間感。它能偽裝結構並且增加以上所列舉的策略的成效。舉個例，為了減低空間的明顯亮度，造成前移的色彩可用在天花板上及牆壁的最高處。

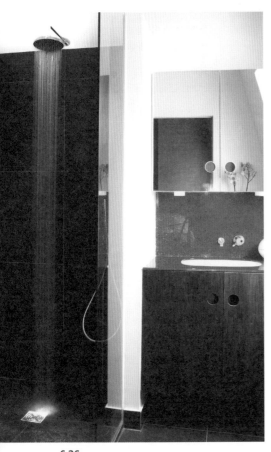

6.26

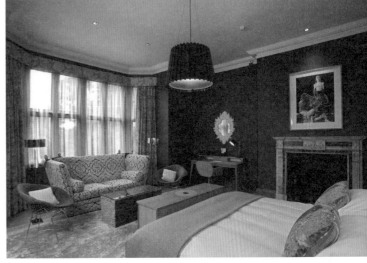

6.27

**6.26**

這個衛浴空間利用了自然的表面材及大面積的灰色、棕色、黑色與白色的中性色彩。紅色的玻璃充當強調色,為這個設計方案增添了原本有可能會失去的生動與質感。

**6.27**

在這個鄉村旅館的大臥室裡,暗色的牆面將房間中不同的元素整合在一起;使用前移的色彩在某種程度上給人一種舒適的包覆感。

# 光

———

**光與顏色是緊密連結的。自然光與人工光都扮演著型塑裝飾計畫的重要角色。許多設計案都會受惠於燈光設計專家所提供的創意與技術,而且在方案可實施階段初期就投入參與是很重要的。理想的情況下,這個動作應該要比主要的規劃與設計決策定案前來得更早。**

如果設計案的規模較小,並且室內設計師已經準備好要扮演燈光設計師的角色,一開始(而不是事後)就對燈光計畫做準備依舊是個明智的考量。在整體空間規劃中,當燈光被賦予一個對等地位時,將會構想出最佳的效果與方案。當一個設計案需要被重新規劃與置入全新的燈光方案時,應該要適當的將總預算中的百分之三十分配給燈光計畫。帳面上的數字雖會看起來有點驚人,但它卻適切地強調了一個好的燈光設計對於成功的設計提案是有多麼的重要。

當設計一個燈光計畫時,注意力也要放在要提案的色彩與表面飾材上,因為它們同時會對燈光將要呈現出的效果產生巨大的影響。

# 自然光源

———

在創造一個燈光計畫之前,應該要理解自然光在空間中所產生的影響。光到底是怎麼穿梭在空間之中的呢?它在一天甚至是一年中是怎麼變化的呢?若改變窗戶的尺寸、位置或數量會對設計案本身產生效益嗎?緊貼窗外的景觀對於射進建物內光線變化會有影響嗎?當設計師只有很短的時間來親身體驗空間時,要了解以上這些所提及的重點是很困難的,應該要透過研究來建構整個設計方案的全貌。唯有透過全面性的考量,才有可能決定如何利用加入人工光源來擴增空間。

## 人工光源

——

人工光源能夠讓設計師為空間帶來實際需求或裝飾效果。不管是獨立的存在或為了補充自然光源，它都可以創造空間氛圍。人工光源，想當然爾，是能在夜晚的空間中產生功能的必需品。如同先前所描述，當我們關注色彩時，每種類型的光源都會產生不同的顏色偏差。混合不同的光源是有可能的，但需要細心處理。燈具（light fittings）可能會在未來幾十年間，為因應節能的需求而發生根本的改變。

**6.28**

這個由光纖（fiber-optic）所組成的「天空」是在石膏的天花板下安裝144條纖維尾巴，並將它們連接到一個隱藏的光源。它被設定成主光源因為電影放映而螢幕變暗時，就會點亮並創造出豪華家庭電影院的環境。

**6.28**

155

## 燈光計畫

——

有效率的燈光計畫，可透過光與影的運用創造出戲劇性和趣味性。沒有必要用超亮的光線來照亮整個空間；事實上，這樣做會讓你的設計方案顯得缺乏靈感並導致枯燥且乏味。反之，運用光影的對比是能激發熱情的，如果能依使用者需求來控制整個燈光計畫的話，這種戲劇化的燈光應用還能證明它的實用性與效率。設計師應該要致力於運用不同種類的光線種類與燈具來創造多層次的光：

- 泛光或環境光是用來提供全面性的照明，讓我們在空間中可以確定方向以及執行無關緊要的任務。其實不管是一致性的燈光或是高亮度的空間都是不必要的。

- 重點或特色的照明，目的是用來增加設計案中的細節與趣味性。它會將一件藝術品或建築的特色做重點突出，比方說壁龕或柱體。

- 任務照明（task lighting）是為保證特定工作的安全而提供的充足照明，它可以有很多種形式。比方說它可以是為照亮桌子的獨立可移動照明，或者是在廚櫃底下內嵌的燈光。它可以是一個很亮但聚焦局部的光源。

- 裝飾照明在裝飾計畫中主要是修飾的功用，它的型態會幫助增添必要的細節和視覺趣味性，而不是提供有用的照明。

- 閃焰型照明（Kinetic lighting）包含任何一種發出火焰的光，比方說火光與燭光。它是一種自然隨機變幻的光源，並且提供裝飾計畫另一個層面的趣味性，即使它有點無法預測。

要使一個裝飾計畫運作得良好，它一定要是能被簡易控制的。適當與簡便的開關是最基本的要求，並能夠考慮設計為自動控制與場景設定的切換，只需輕輕一碰，就可以創造不同的氛圍，能這樣也許會令人更滿意。燈具與控制設備的置入可能會導致一定程度的視覺阻擾，所以在方案的一開始，就要強調規劃設計的重要性。

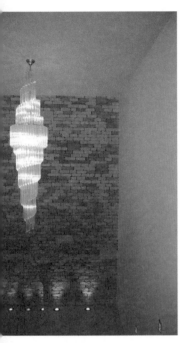

**6.29**

**6.30**

**6.31**

**6.29**

這個燈光計畫反映出在英國格羅斯特郡中,柯茲窩地區的 Barnsly House hotel旅館中新裝修好的 Country House Hotel 健康休閒中心的輕鬆氛圍並引進豪華感受。巨大的吊燈散發出充滿戲劇性的光輝,使空間感變得修長,而上照式的崁燈凸顯了這個位於後方、使用當地石材的有機質感。

**6.30**

這個現代的極簡主義樓梯,將照明隱藏於每個踏階下方。這樣的效果是嘗試去創造整個樓梯的飄浮感,踏階一個接著一個浮在上頭,引領著觀者拾級而上。

**6.31**

使用下照式的燈具群可以創造出有趣的效果。這個位於英國倫敦的Barbecoa餐廳,在吧台區運用了這種照明方式來創造出親切的氛圍。

## 案例解析：
## 美國Green Street Loft

Greene Street是紐約擁有豐富的19世紀工業建築遺產的地區，許多建物都已經被改建成居住空間。這個設計案是由Slade Architecture建築師事務所開發給它們的業主來居住、工作與娛樂的地方。

這個閣樓之前是一個大的開放空間約300平方公尺（2,950平方英呎），兩側原有的窗戶是定義這個空間主要美學的元素，而為了要強調這個元素，這個空間從前方到後方都保留了大量的開放空間，以保持這樣的空間連貫性。為了要將這個空間感最大化，Slade創造了三個高至2.4公尺（8英呎）的正方體塊在閣樓中央來定義以及區隔不同的區域與生活空間。

第一個塊體結合了一個大的鋁製書架，架上陳列了屋主收藏的韓國樹幹（trunks）與書籍，而它嘗試將業主的閱讀空間與主要的生活起居與娛樂空間作區隔。第二個塊體包含了內崁式的桌面使用區，面對著閱讀區與另一側的衣櫃。而第三個塊體則包含了另一側的大到可以走進去（walk-in）的衣櫥與主臥室。

這三個獨立存在的塊體創造了兩個彈性的空間來讓空間由前方至後方可以連貫起來。這樣的空間深度為這個公寓提供了一個連續的視角並且同時有如一條走道可以串聯著公寓中不同的區域。

在公寓的北側，頂到天花的薄板牆後方做了空間利用，收納了儲藏與公共設施區、化妝間、客房、服務空間與閣樓就寢區。其中兩塊面板創造了大型樞軸門，可以用來將臥房區域關起與提供通往緊急出口樓梯的通道。每扇在這牆上的門片是來自不同的白薄板，全部有著不同的表面飾材與質感－拋光的、褪光的、有紋樣的、有質地的、帶金屬光澤的與純白色表面－雖然從遠處看，這些面板的組合看起來像連續的白色介面。

在這個居住空間的使用者是需要脫鞋的，所以很講究地面的觸感。保留了原本的工業木質地板並重新上漆。房間被架高在一個具有分割縫的石材質地平台，平台下方鋪設管道與地暖；這同時提供了這閣樓中垂直的分隔給更需隱私的區域，並且也在這個區域中提供了地板鋪面對比的質感。

這個已完成整裝的閣樓是一個成功的空間混搭案例，它將原有建築中最精華的部分與一連串思慮周詳的新空間結合在一起，不但適合作為家庭式的起居空間也可以作為很大氣的娛樂場所。

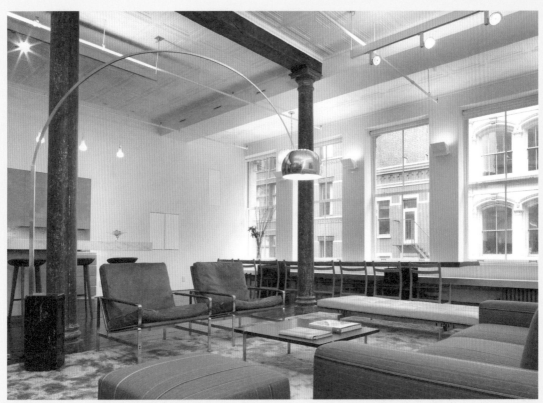

6.32

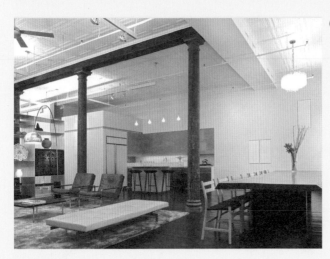

6.33

**6.32**

這個在閣樓裡主要的空間，維持著簡單與整齊的安排來強調原有窗戶的效果。

**6.33**

Slade建築師事務所選擇了所有的家具與飾面，其中包括了不少的訂製設計單品，比如說絲質的地毯與寬大的餐桌。這個餐桌是取自馬寇瑞木（Makore）的單一切面而製成；一次用餐可以容納20個人並且佔據整個東向的窗戶。

## 訪談：
## Slade Architeture

Hayes 和 James Slade是設計Greene Street 閣樓的建築師。它們一起在美國紐約開設Slade Architecture 建築師事務所。

**設計需求和設計過程是如何支援方案的?**

- 我們每個設計案的設計方法都是獨一無二的，包括這個Greene Street設計案，但它是建構在不斷的探索最重要的建築議題上。身為建築師與設計師，我們操作建築本身的趣味性：身體與空間、動作、尺度、時間、感知、實質性與形式間的交集。

在這個案子當中，我們的設定的是代表性的家庭工作式閣樓，而我們的業主對於在一個很大器的氛圍中娛樂、邀請賓客輕鬆地過夜及亞洲骨董收藏很感興趣。

**你們在為設計案挑選家具時，背後的哲學是什麼?**

- 材料的選擇為的是視覺與觸覺方面的質感。不可否認，我們運用的是現代的設計，但使用的是較容易老化的元素。我們選用經典的現代家具單品與當代的家具單品相結合。

我們刻意選用俐落、乾淨與細微迷人的材料，來讓居住者重新注意到周遭環境。比方說，有一整面牆板從空間的前方延伸到後方，並且表面是完全由白的面板組成。每一片面板擁有不同的白（拋光的、褪光的、有質地的等等）。第一眼看到的人，都會以為只是面白牆，但湊近檢視後，很明顯地發現每片面板都有細微與巧妙的差異。

**在整個設計案中，對於尺度運用相當有趣。請問這是對整體空間的一種回應嗎?**

- 這個碩大的稜狀的閣樓量體在空間的中央，被重複應用並且縮小尺度，這樣做標示出了個別的機能區域。如同上述所提及，將這些獨立的元素保留並且不將它們的高度頂至天花板，產生的效果是觀者能夠辨別它們是在這更大的空間中被引入新的塊體。我們對於這種操作尺度縮放的機會感興趣，所以才會出現這個閣樓的配置想法。

**設計的過程中是否有遇到任何挑戰，不管是材料或施工方面的，比方說細部與接合處的設計或與原有紋理的整體契合度?你們是怎麼樣面對的?**

- 最大的挑戰是在空間細節處理上，要在公寓的主要空間之間提供真正的隱私，但同時又要在主要空間之內保持開放的流動性與視覺串聯。比方說房間與走廊之間的門扇一定要保持功能性與便利性但通常要保持隱蔽。在主浴室上方高處的玻璃隔間為整個公寓保持了清晰暢通的視線但同時又將浴室與其它空間區隔開。

這些解決策略全部被整合來維持原有空間的感覺與尺度，同時創造一個合乎業主需求，並且具有脈絡的室內空間。

**6.34**

從這個角度看主臥房，可以看出這個閣樓是如何使用一系列塊狀量體做為空間區隔，並且在頂部使用玻璃面材來保持整個空間的視覺穿透性。

6.34

## 行動建議

**01. 選擇一個你有興趣參與其中的室內空間，最好有親自到訪過而不是僅靠圖片得知該處。嘗試思考在此空間中使用不同的元素。**

- 此設計案的色彩計畫是否可以如本章節中所提及的描述來輕易分類嗎？
- 如果這個方案並不能輕易的被套用於任何一種分類，這樣有關係嗎？

**02. 思考這個房間設計的質感呈現。**

- 不同的硬質與軟質的材料各有什麼樣的觸感？
- 有很多種不同的質感出現在空間中嗎？
- 如果更改一些質感的話，這個設計案還會成立嗎？
- 方案中是否有紋飾圖樣的呈現？如果有，是否有一個以上的材料擁有紋樣呢？
- 這些紋樣的相對比例是多大？
- 改變這些紋樣的比例會造成什麼樣的效果呢？

# 永續設計

　　永續性（或稱可持續性）是個我們大多數人都聽過但卻並不完全理解的詞彙。對於這個詞彙的意涵一直以來都有爭論，但有一個共同被引述並被大眾所接受的定義是，永續性是「在沒有危及未來世代所需資源的情況下，能提供我們所有需要的能力」。

　　事實如上述一般，這個定義是頗為有利且並未傳達處境的真實性。我們需要理解的是，如果我們設法達成一個永續社會，那接下來的幾個世紀，星球上的資源將應該要能足夠去繼續支撐在地球上的人類生命，但若我們無法永續活著，照定義來說的話，以上就不會成立。這是一個很大的賭注，但關於這些到底跟我們設計師每天的工作有何關聯呢？

　　一個永續的未來只會在當我們改變自己的生活方式與做不同生活選擇時，才會到來。身為設計師，我們可以回應以下邁向永續的三項基本面向：

**材料選擇：** 來源與出處、包含的能量、製造過程與運輸能量

**保存管理：** 保存來源、有效率的設計、詳細的計畫書

**使用者行為：** 人們怎麼使用該空間－比方說，將供應淋浴的水作為循環或其他使用。樓梯的設計取代電梯來增進互動與健康。

**7.1**

這個在荷蘭永續屋的入口大廳並沒有刻意讓人第一眼就知道它的永續性，反而讓人感覺是流行且具有當代風格。（可以參閱第174頁的案例解析）

# 為什麼永續是一個議題？

———

現代人第一次離開非洲大約是十萬年前。人類的人口數量漸漸穩定的成長直到最近（近兩個世紀左右）這個成長率大幅度的增加。單單二十世紀，整個星球的人口數量增加了三倍，從兩千萬到超過六千萬人。

早期我們的星球原本可以輕易支撐我們相對量小且單純的需求，今日這個已發展的世界以一種不永續的方式消耗著地球的天然資源。這只是因為地球上大部分的人口目前比例上比少數已發展的國家取用的少，以至於問題還不至於嚴重到成為生活的夢魘。

儘管如此，當某些國家被歸類成已開發國家，而某些為發展中國家開始達到更高的發展程度，這些國家的主要人口（目前大約佔20%），拿取主要的（原則上75%）資源的數量會增加。研究指出當國家開發程度愈高（更加工業化），對於環境的破壞就會更劇烈。

簡短的來說，我們對於地球自然資源的消耗方式並不永續；我們不能再繼續大量開發那些資源（比方說用於加工製造成產品的原油）並且期望它們可以符合我們所有需求。

室內設計師需要去擔心這個議題的原因是，因為施工與日以繼夜不斷的建設耗費了大量的能量與資源。透過組裝和重新整修一棟建築時做的選擇，設計師有機會去影響，不管是對於環境的好或壞。身為一個設計師，我們應該對於每個案件中的問題去回應，我們保証在每個案件中，每一個我們所做的決定對於環境造成極小的影響。

雖然永續的課題在這裡被當作一個章節來描述，但設計師應該能理解對於永續這個議題的思考應該要能與設計過程視為一體來看待。他們一定要考量到一些可能性，透過整個過程去創造降低影響的室內空間；這些過程應該要成為整體工作的一部分如空間規劃、便利性的議題或搜尋選材，而不只是在其他事情都做完後最後才考量，來「加上」這個動作。

7.2

7.2

許多設計師並沒有意識到用來建造房子與製造家具的木料
對環境造成影響的關聯性，尤其是盜伐來的木料。雨林，
比方說這個畫面發生在印尼，這些地區正因違法的砍伐而
遭到破壞。

## 在這些地方做選擇

——

　　關於永續性的選擇可以設定在結構層次（當創造新建築構造或舊建築整修時）；當為設計方案挑選適當家具或設備作決策時，或甚至是決定裝飾計畫中的表面包覆與飾面材料的時候，茲詳述如下。

## 建物施工實踐

——

　　近幾十年來，現代材料已經充分被使用在建造技術上。不幸的是，驅動這麼多技術發展的因素是為了施工的技能展現與速度提升。永續性並不是被探討的議題。以致於現存的結構體，在當初被興建時使用的材料對環境品質造成負面影響，而且對於使用的建物，在當初並沒有規劃對於日常耗能減到最少的設計。

7.3

7.3

雖然這是個傳統的房間，但牆上所使用的橘色塗料有機的，而且不含有任何揮發性有機合成物質（volatile organic compounds, VOCs）。揮發性有機合成物質對於空氣汙染影響很低。這種不含溶劑的塗料是由Ecos Organic Paints塗料公司生產的。

## 新建物

———

　　舉例來說，像鋼筋混凝土這樣的材料，普遍存在於現代施工中，而當製造建物的鋼筋混凝土元素時，不管是在現場或現場之外，並不會考慮建物的使用生命週期一旦結束如何棄置的問題。這個意味著：拆除是耗時、昂貴並造成環境傷害的工程，這樣的材料對於未來是難以重新使用或回收的。

　　現代的施工若確實考量到永續性，首先將會通過使用對於環境會造成極小影響的材料（與工程執行相符的），而他們會用於建造建物時減少能量的損耗。有些用來節省能源的運用策略非常簡單，且事實上這樣的靈感可回溯至工業化前的建築想法。比方說，當戶外的溫度低於室內，使用大量的絕緣措施將會幫助節省熱能散失；它也會減少室內的熱能增加，當室外溫度升高時。在一棟大樓中的對角擁有可開啟的窗戶設計可以增進室內空氣對流，在戶外溫度升高時，建物內仍感覺舒適。這些非常簡易能讓室內環境更宜居的設計途徑常常被忽視，並且被轉而強調於使用機械化通風系統與空調來創造

舒適的空間，這樣做確實會創造出想要的結果，但對於能源使用來說需要付出相當大的代價。

　　除了運用這些傳統用來管理室內環境的策略，使用傳統的材料也可以獲得更健康的室內環境。我們在建築內部所呼吸到的空氣，通常已經被我們所倚靠的現代、人造合成的材料所汙染。人造合成纖維（Synthetics），源自石油（所以本身就不具永續性），普遍存在於地板覆蓋物、牆面覆蓋物與塗料；它們同時存在於樹酯（rasins）與黏著劑（adhesives）中，這兩種物質通常被運用在家具製造（比方說木夾板與密集板MDF）、絕緣材料等。潛在的有毒物質會被人造合成材料釋放，且這些毒性會惡化並漸漸累積在我們的身體裡。我們對於這樣的影響並沒有透徹的理解，但長期對於健康上後果的已令人堪慮。傳統塗料與表面飾材的採用早於人造合成物，其因使用礦物或植物萃取物，顯著的減損或全面性的去除這種室內空間中的有毒元素。

## 人造合成材料

——

另外，合成材料無法讓水蒸氣（濕氣）擴散；也就是說，它們並不會吸收及釋放水氣，它們會把水氣困在空氣中，強迫水氣凝結在牆體表面，使廚房和浴室的濕度提高，而衍伸其他問題比如發霉。

合成物的天然替代材料通常能讓水氣擴散（比如，黏土石膏、木纖維、麻或羊毛製絕緣物、礦物與自然塗料等），而這些材料在允許水氣通過的同時不會遭受到破壞，如此一來室內的濕度就得以受到控制。研究指出，這些材料對於處理室內濕度，比機械式通風擁有好幾倍的效率。

建物能量展現出新的、更嚴格與不斷演化的標準，而這些標準被建築師運用來管理新建物內的能量使用。世界上的某些地區，將居住空間的發展建造成，於室內空間供暖時不需額外能量，這種趨勢正在增強。取而代之，「被動式節能屋」（Passive House）標準（對於這個標準因有不同的定義而產生相似名稱與廣泛相似的目的性）要看被建物居住者每日活動下所製造的熱能而定，這些廢熱能產生自燈光、資訊相關設備（IT）、電視與其它家用電器，還有烹煮等設備來暖化空間。這些房屋的成功的案例，可以在歐洲與北美洲的某些區域被找到，這些地區於冬日通常會降雪及結冰，而在夏日室外的溫度會有令人不舒服的高溫。通常高熱量展現，像這個案例就是仔細建造的結果，它不只增加使用大量的隔絕層並實際的減少氣流通過「密封」（airtight）的結構體。在這些建物裡，通風管理做得非常仔細（使用更多有效能的系統而不是標準空調設備），而熱交換器被用來轉換從外流到進入的空氣的熱能以保持室內的溫度。被動式節能屋背後的建造理論看似與先前所討論的回歸簡易的傳統建築設計與通風應用原則相違悖，但它們確實代表另一種令人信服的方法來整體減低我們在建築中所使用的能源。

## 建築物翻修

———

　　建造一個全新的建築結構體賦予我們運用技術的機會，它藉此會提供最好的永續解決方案，比如前文所述。儘管如此，理解這些原則雖然有用，但室內設計師不太可能擁有太多參與的機會，本質上來說，這是建築師的工作。

　　在現有的建築內做設計案仍提供設計師許多機會去減少建築能量的需求以及增進它環境的性能。事實上，有不斷增長的趨勢，試著讓設計師（當時間、預算和業主允許的情況之下）盡可能的有機會去獲取升級建築物的基礎設施，如同在設計新的規劃解決方案與裝飾計畫時候一樣。絕大部份的現有建築物，從現在起將仍會矗立幾世紀之久，並且大多數的這些建築物，如果有某些程度的升級改造被採納的話，將會使我們的居住與工作環境更具永續性。

　　在上述提到的新建築中使用多種永續材料是可行的，而所以大部分因永續性而得到的益處，也可以在重新升級的方案中被找到，雖然他們所使用的規模並不一定那麼理想。

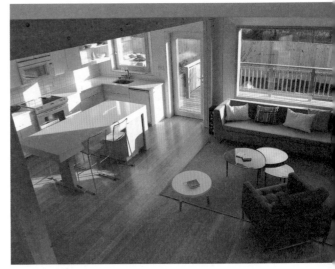

7.4

7.4

這個Empowerhouse是一個在美國華盛頓的被動節能屋。這個雙併式住宅右下方的部分是由2011年由美國能源局主辦的太陽能十項全能屋競賽（US department of energy 2011solar decathelon）作品。這個比賽挑戰大學部參賽團體去設計、建造與運作那些既省錢、節能且外貌吸引人的太陽能屋。

## 能源生產

———

這個議題到目前為止已聚焦在透過使用自然的材料減少環境衝擊上，與透過高絕緣體來減低能源使用等。我們大多會注意到市面上有許多系統是由來自再生能源（比方說風能、太陽能、地熱與水力）以獲取提供家用的電力，或直接的加熱水源；許多建築師與設計師指定這些系統來做為提升他們方案中的環境績效（environmental performance）。

儘管如此，有些建築師與設計師對於這些「環境矯正（environmental fixes）」並不是被運用在適當的情況並且沒有小心妥當的考慮所造成的後果，表示憂慮。比方說設置小型的風力渦輪在家中也許表面上是一個很好的主意，但在現實中大部分的居所並非建造於年平均風速足夠高的地方來讓這些設備可以有效率的運作。造成的結果是，業主很快的對於這樣的科技無法達成廣告的效果而印象幻滅，反過來導致這種技術的名聲惡劣，並且最終比原本還沒運用的時候對環境付出更高的代價。Howard Liddell，一位在永續設計領域擁有幾十年經驗的已故建築師，大聲呼籲反對濫用無效率的節能設備。反過來支持「極低生態」作法。就是在嘗試運用綠色科技發電或透過其他方法獲取能源之前，基本的工法（絕緣體、隔氣設備等）一定要掌控好。

## 尋找來源

———

如果設計師的角色中，其中一個面向是找尋那些會與室內方案配合的材料、家具、燈具等，隨之而來的是設計師對於永續產品的選擇有很大的掌控權。還有不同的策略被運用當要搜尋源頭，與同時對於已被搜尋的東西如何減少對環境的影響。

一個可採用的原則是關於「減量、回收與再利用」。這是一個巧妙導向最有可能永續結果的方式。設計師在對方案作考量的時候，應該要一直問自己有關於所使用的品項或材料的永續性與實用性的問題。

哪些品項應該要考量到：

- 減少－是否真的有必要擁有如此多美學與室內功能性相稱的東西？
- 重複使用－這個材料或工藝品會被使用在這個設計案或其它方案的其它地方嗎？如果設計師自己沒有適合的方案，那個材料可以透過網路輕易的被交換或送給別人使用嗎？
- 回收－如果前面任何一項都沒有辦法完成的話，這個品項/材料可以被分解並在某種程度上使用在其它地方，或者部分材料可加以回收嗎？

永久性也是相關的問題－設計師指定的品項應該要能夠符合時間性，成為傳家寶嗎？ 有價值的單品，一代接著一代傳下來，將會清楚的看見家具消費幅度的減少。思考長期的使用比和符合業主的短期需求可能都一樣重要。

試著去確認物件或材料對於環境的品質保證也許有困難；它仍然不如預期般簡單，但這已經漸漸改善。啟發那些供應商與製造廠商沒有任何東西需要隱藏，他們更有可能為環境績效或歷史提供訊息。有些時候以生命週期的型態加以評估，詳述環境影響與商品生命階段從「搖籃到墳墓」的關係。這些訊息通常不是獨立地產生，當處理這些的時候，我們最好保持一定程度合理的懷疑，但不用說他們肯定會很有用。

## 材料的一些想法

---

在一個設計案中，幾乎任何一種材料的使用都會在某種程度上對環境造成影響。自然的材料，比方說木材與石材，都會因為許多原因被使用，極少是因為它們的外觀，但是取得這些材料可能對當地的環境帶來壓力。

## 石材

---

石材產生的紋樣多變，不管它們是何處被發現的，並且特定的變化作為裝飾效果可呈現極致的地域性。有些因品質好受歡迎的石材在原採石場已經開採殆盡，並且永遠的消失。當石材被開採，它會被切割成指定的尺寸並被打磨拋光，以顯示出它們原有材料的紋理。這兩種動作都需要大量的水源去冷卻鋸切刀片與打磨機具。

7.5

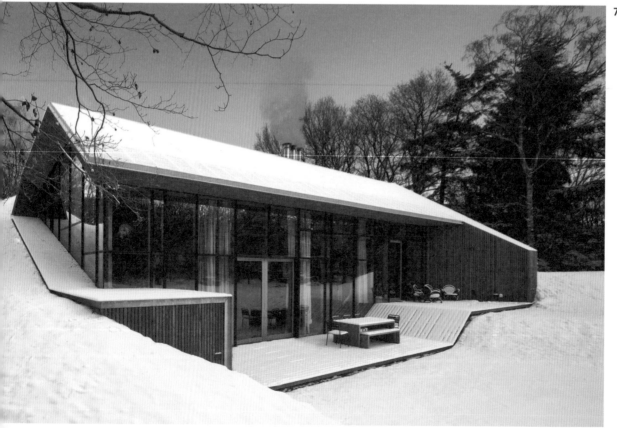

## 木材

——

　　許多硬木也因為它們的裝飾價值被找出來使用。某些需求度很高的木材被作為建造與裝飾目的之下很容易就絕種，並且它們大部分很難確定源頭所在。然而，設計方案確實應該要存在一種負責的態度來保證木材是在不斷地生長與收成；這樣的木材可以追蹤到市場中，以便保證從源頭到消費者的「監護鍊」不會被破壞。最廣泛被認可的是由森林監管委員會（Forest Stewardship Coucil）對木材的FSC標章。綠色和平組織（Greenpeace）的好木頭指南（The Good Wood Guide）提供了特定物種的狀態訊息，並建議一些瀕臨絕種木材的替代品，這些資訊都可以透過網路輕易地找到。

## 塑料

——

　　市面上出現的塑膠的製作原料（Plastics）大都來自於石油－另一種非永續性的資源。儘管我們已經處理了大量的塑膠製品，但回收的數量依然不斷提高，而使用再生塑膠的產品常常與原材料製造的產品難以分辨。儘管如此，許多設計師在有其它適宜的材料存在下，會避免選擇使用塑膠，但在某些狀況下，塑膠確實是最適合的材料－而這個選擇在於設計師自己。

## 其它材料

——

　　其它材料也會個別有自身的考量－經驗將會幫助設計師在蒐集材料時決定應該要注意到的事情，但需要事前做一些研究來確保與環境的相容性。

7.5

這個房子的設計使用的材料與環境相呼應；建築立面的木材由附近森林取得來建造，並且入口立面重新利用了廢料鋼板（第174頁可詳見整個方案）。

## 案例解析：
## 荷蘭The Dutch Mountain House

荷蘭山中小屋（The Dutch Mountain House）位於荷蘭鄉間地區，由年輕的荷蘭設計事務所Denieuwegeneratie為一個有年幼小孩的家庭所設計，而房子之中也收集了很多個人的收藏品。這個房子的設計靈感圍繞著山的概念，不管是山的內部或木構的頂棚，都連結著室內與室外－這樣的概念傳達出整個設計的進程。

Deieuwegeneratie設計的這個房子不只是個節能的房屋，更是個完全永續的設計案，不管是從能源使用、材料與其來源。這個設計提供了崁入式建造的空間彈性來允許未來整個家庭成員的成長與擴張。

在節能效率方面，大面積的玻璃立面使得陽光能夠溫暖整個混凝土外殼，並且熱質量（thermal mass）將保持房屋冬暖夏涼。木構的頂棚調節陽光，並且是周邊景觀中唯一可見的建築體。這個房屋開放的結構體允許自然光充滿所有的房間，並且還因此榮獲2012年國際日照獎（International Daylight Award）提名。

這個能源的概念含括了廣泛的系統，這些系統使用試驗過的科技，包括低溫背景供暖（low-temperature background heating），使用熱質能來穩定室內溫度以及在廁所中使用再利用水與回收水。另外，光電板（photovoltaic）產生足夠的能源來運作並且有餘電，供其它使用，比方說為電動車充電。

從這個面向來說，這個山體的概念帶出了實際的方法，為室內空間帶來能夠穩定室內環境與提供節能的殼。

**7.6**

這個廚房與用餐區是一個明亮與彈性的空間。如空氣般的流動感被偏白的木料所增強。在這裡，房間中永續的元素透過材料與大型木彈丸狀火爐營造出一個核心區。

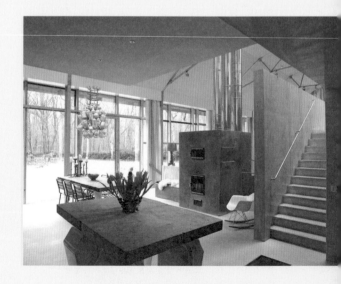

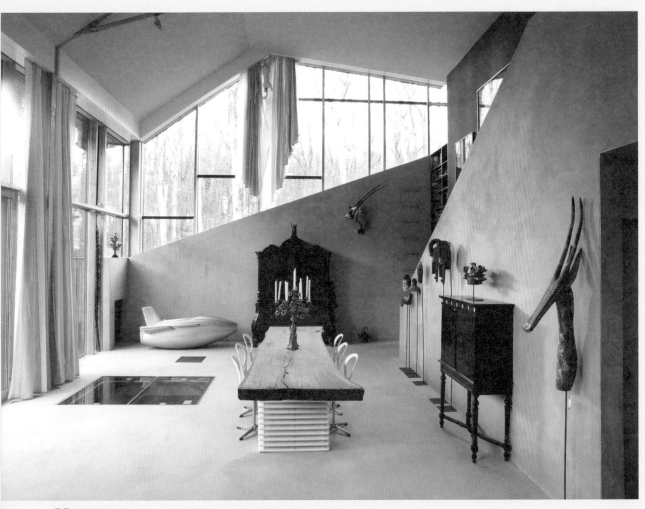

**7.7**

**7.7**

從這個客廳的室內設計中所收藏單品，反映出了居住者的興趣愛好。偏白的表面與大面積的窗戶確保了整個房間帶有明亮且好客的氛圍。

## 訪談：
# Denieuwegeneratie

Thomas Dieben 是一位荷蘭在地 Denieuwegeneratie設計事務所工作的年經設計師。荷蘭山中小屋是他們的第一個設計案。

**把部分建築埋在地下的決定是因為那是屬於永續的項目需求還是規劃法規？**

- 半覆土建築的中心思想是和環境脈絡相關的決定－我們不想破壞太多開放的森林地塊。法規雖不允許兩層樓的房子興建，但藉由將地面層降低半層的作法，我們可以容納兩層樓的空間，入口則設在最高的樓層。

**這真的是一個令人驚豔的設計案，因為它本身的條件，而傾向於往室內發展，這樣的做法似乎使空間縮減並且也不像以往傳統的「生態」意象。你背後運用的原理是什麼？**

- 室內創造了如同穴居般的開放空間，幾乎像是從封閉的殼中刻畫出許多彈性的房間、光線與材料，讓整間房子在未來若有調整需求也不會造成問題。他的空間概念依然可以從材料與有連結的細部被閱讀出來。外殼簡潔的覆上沒有粉刷的混凝土面；表層之下，裡頭的房間清晰地顯示輕質的木結構箱體並且其表面是由業主所挑選的不同材質。

**在某些面向上，室內空間似乎能傳達出業主性格，請問這是設計過程中一個重要的環節嗎？**

- 業主積極參與了室內空間的設計。Lucas，我們的

業主，是一位對非洲藝術與古董工藝品有研究的藝術史學家與收藏家。他獨特的品味反映出他的性格。我們所能設計的就是一個像空白帆布畫般的房屋來襯托那些鮮明性格的收藏。許多令人驚艷的室內玩笑，比如説書櫃出現在一個車體內，是來自居住者飛躍的想像力。

**你在這個設計案中對於材料的態度是什麼，尤其針對混凝土，這種通常聽起來不太環保的材料？**

- 混凝土作為一種材料擁有可觀的碳足跡（carbon footprint）。它在崁入式的環境中作為質量的能量優勢，其實是其它結構選項無可匹敵的。這是這個項目中值得被效仿討論的部分：什麼是我們重要的考量，能源還是材料？在這個情況下，能量贏了，能量的優勢是更長久持續的優勢。這部份很難，但很值得討論。這讓我們從正確的角度思考永續設計的複雜度。它強迫你，作為設計師要有堅定的立場：千萬不要嘗試一次解決所有問題。

**你對於永續性的整體態度是什麼？ 請問這是由能量效益、低碳足跡或回收來決定？**

- 我們嘗試在各層面上置入永續思考：環境脈絡、量體、方位座向、建築、材料、裝置與能源。
雖然一開始我們抱持著高科技的態度，最終我們卻選擇低科技的解決方式。我們在設計階段意識到，在永續設計中能源思考的優勢與想要使用建築式思考來面對： 彈性與脈絡性。

**7.8**

室內空間也同時是背景和對於業主收藏的回應。在這個單品中「車子因為它對於氣候所犯下的罪過被釘在牆上」並且被重覆利用成書櫃。

7.8

## 行動建議

**01.** 找出在你所居住的世界區域中，典型用於維持舒適的居家室內溫度能量使用的比例。

- 請問大部份的能源運用在冷卻或暖化空間呢？針對世界上不同的地區，這些地區間能源的使用又有何不同？

**02.** 找出有關被動式節能屋的標準。它們又是怎麼影響室內設計師的行為？

- 哪一種改造科技可以被輕易的實施，而哪一種又需要對建物結構本身更徹底改革才能實施？

**03.** 什麼是漂綠（Greenwash）？為什麼它對於一個設計師如此重要而需要對它有所瞭解呢？

# 溝通設計

你知道你對於所創造的設計案所付出的努力。你知道那些不同的元素如何被串聯在一起,並且你也親身參與設計案中的各個面向。你知道材料的使用與概念之間的關係。你理解如何讓你所提的解決方案成功。你知道所有聰明、創新與刺激的想法是如何融入在整個設計案中。但你的業主卻不知道。將大把的精力與時間揮霍在設計空間,包括研究、規劃與搜尋許多物件,下一個階段就是將那些努力的成果和業主分享。

這個章節關注不同的設計成果呈現方法,讓業主容易理解。這不只要求精確;如果你是要吸引業主目光,甚至最終將方案賣給業主,這就是關鍵。如果你所呈現的成果是易於讓人理解與吸引人的,那業主將會立刻買單。反過來說,所呈現的成果是不清晰並且簡報是不夠熟練的,那業主心中就會產生懷疑。也許有時會發生不理性或無法解釋的狀況,但只要有任何事情是阻礙業主用簡單的方式理解設計提案的話,想要賣出自己的設計將會是難上加難。

8.1

8.1

這張客廳的圖像是使用建模軟體Sketchup與修圖軟體Photoshop一起繪製而成。

## 說故事

——

業主需要被教育關於如何將想法與概念含括在設計中。不論透過實體、三維建構或視覺上的傳達，你都需要運用提案來讓業主了解你的想法與概念，最簡單的方式就是使用繪圖或模型來簡報。其中一個部分元素在設計過程當中已經在設計發展討論之中被大大地強調，那就是對於繪圖的需要，並且是大量需要，所以難道生產圖面與其它視覺傳達方式沒有被仔細掌控嗎？並不完全。

那些與簡報相符合的圖面會比那些過程發展中的容易浮上檯面，而它們會被精確的描繪出來但完成度並不一定需要達到高水準。這些圖面被使用於簡報成果上的圖片將會被仔細的修整與處理，讓它們的氛圍與簡報的呈現風格相符。哪一種圖面是你該使用的？那些足以顯示方案在最好的狀態與最能夠充分表達的圖面。需要多少圖面來做這件事呢？若是必要，越多越好。這是另一個重點：對於圖面的數量，沒有一個所謂會讓設計活起米的魔法數字。而是：每一個設計案將會需要去仔細考量出需要製造出哪些圖面。你也需要在設計案中提出材料樣品（真實的樣品，如果可以取得的話），這樣一來，這個設計簡報將有可能讓人看見並感受到未來設計案中的實際顏色與質感。

## 口頭簡報

——

透過一對一和業主討論設計想法是更會令設計者感到緊張的。這跟其它商業會談不一樣。這個理由是因為設計者通常會太過投入設計以致於牽扯進難以置信的私人工作情感。沒有人會喜歡看到工作受人貶損！尤其是所有被詳細考慮的過程都已經被濃縮到一個簡報中。然而，真實的情況是，如果圖面與材料對於這個簡報並未提供強烈的支持，那麼要讓業主理解並看到設計師所闡述設計案的優點會是很困難的。強調個人的連結可以被轉化成一種優勢。意思是設計師可展現出對於此案的熱情，塑造有說服力與信服的立場來讓業主接受。這樣的簡報方式，儘管如此，還是要被仔細的評斷，因為不是所有業主都會適應這種熱情或浮誇的簡報方式。

**推銷商品**

　　每個簡報在本質上就像是在推銷商品，而簡報的人應該要嘗試去採用每一種技術來完成推銷並提出令人信服的提案，儘管這是如何細微且明顯不重要的事。不管聽簡報的人（人群）是否是業主，或是決定哪個提案在下一個階段應該要發展並簡報給業主聽的設計者的高層，這都應用得上。這些技巧可以被總結整理來形成良好的印象，並且可以從準時赴會到穿著合宜都可以涵括。一個適切的表達風格也是很重要的。這應該要正式還是不正式呢？這可能很難去事先評斷，但依然應該被考量進去；這是個在最好評斷中所做出的決定。

　　所有這些以上提到的點都會造成影響，如果遇到簡報是設計競圖的一部分的話更為重要。一個需要設計師的公司與團體單位也許會舉辦競圖來試著產生一些數量的設計提案讓他們挑選。這可以是個「公開」競圖，其宣傳廣告會被放置在媒體上邀請有興趣的團隊報名；或可以是閉門式的，一些被選定的設計師受邀來提出他們的方案。競圖常需設計者自己付費，因此，並不保證能回收。所付出的努力會聚焦簡報。為了生產出能夠符合業主需求的設計解決方法，這相當重要。一定要小心的記下任何一個會影響你入圍的安排。

　　至關重要的是讓台下的聽眾對你的簡報保持興趣。想要達到這樣的效果，找個朋友或同事預演並尋求反饋建議是很重要的。當簡報的時間有限時，先用口頭概述整個設計案是適當的，並在業主接續審視時，再仰賴簡報版面來傳遞設計細節。如果遇到這樣的狀況，那版面的重要性將更為重要，它必須要能夠清楚、不含糊的解釋整個計畫方案。

　　口頭簡報可能要遵循相當嚴格的格式，配合著簡報人士在設計提案中一步步地推進，或他們可以更隨興地，在設計師與業主之間產生更多的對話。雖然設計者應該要盡可能的致力於以利用簡報版面徹底表達設計案全貌為目標，但在某些狀況下依然會需要更進一步的解釋。在這樣的情況下，設計師若能在溝通時用手繪來表達出想法的話，將會很有幫助。

## 簡報圖面

———

　　第三章關注技術性繪圖的使用，用來協助對於空間的理解與設計解決策略的推展。特別是平面、立面與剖面被當作描繪室內中水平與垂直空間計畫的主要方法。其它類型圖面對空間進行多樣角度的呈現，因此更真實也更多觀點。當我們決定哪些圖面需要被繪製來解釋方案時，一定要仔細注意到有哪些關鍵點是一定要被解釋的。在空間規劃時所繪製的既有圖面也許可以再次被用作簡報的圖面，或也有可能必須要創造出全新的圖面。

## 三維圖面

———

　　這裡還有另外兩種，在三向維度中用來展現空間與物件的基本圖面類型；第一種類型是利用幾何繪圖技法來創造偽三維效果。然而，因為它們忽略了我們在現實生活中的透視效果（foreshortening effects），看起來會有點失真。它們通常會被繪製用來描述從邊界外部朝內觀看的空間。垂直的線在圖面上代表高度，而寬度與深度也在其它固定的角度用線來代表。這一類圖面的統一名稱叫做「軸測圖」（axonometric），而最常見的兩種是「斜視圖」（plan oblique，當其寬度與深度是被由與水平線呈現45度角的線繪製）以及「等角透視圖」（isometric，當寬度與深度是被由與水平線呈現30度角的線繪製）。也許，有點令人感到疑惑，在室內設計的用語中，斜視圖也常常也意指為軸測圖，而等角透視圖則維持其原本的稱號。

　　在斜視圖或軸測圖中，平面上所有物件的形狀維持不變，而物件按實際高度繪製在畫面中被抬高。舉例來說，一張圓型桌子，其頂端會被繪製成一個圓形，這跟我們在現實生活中所看到的桌子有差距，造成整個圖面有一定程度上的不自然。儘管如此，它依然是一個很有幫助的繪圖方式，因為它讓我們在較短的時間內相對地快速生產出一個對空間或物件基本的三維詮釋。這種圖面提供給我們一種從高視角觀看整個主體空間，並且對於繪製相對較小的空間時很有幫助，典型的如房間或廚房。實際上這樣讓平面的視角保持不變的方式，讓一開始的圖面繪製相對快速。

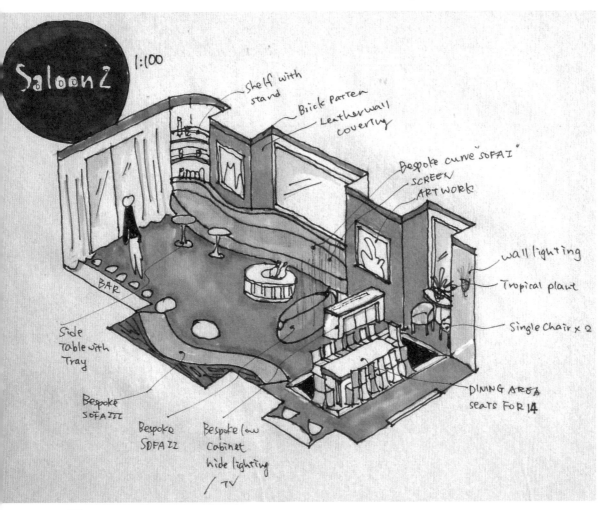

**8.2**

**5.4**

這個等角透視圖面是用來解釋一個在遊艇中的主甲板
層的沙龍。它雖在繪圖板上按比例繪製草稿，但之後
使用徒手描繪柔化線條並增加親切度。利用旁邊的註
解描述設計特色，圖上小人物增進對空間尺度理解。
整體圖面利用麥克筆大致上淡彩增加效果。

## 等角透視圖面

等角透視運用與水平面呈現30度的線條來描繪寬度與深度，所以它不能直接依賴現有的平面繪圖。一個新的等角透視平面部分需要被重新繪製，但這在現實中並不難。增添角度這個動作讓圖面看起來比斜視圖更自然，雖然圖面中依舊沒有使用到消點透視。

第二種類型的圖面是消點透視圖。創造消點透視圖可以透過一個很正式的幾何技法，在繪製圖版上利用手繪，雖然這樣的方法可以創造出很精采的圖面但繪製起來相當耗時。因此，許多設計師會使用速寫透視繪製技術來更快地創造較不正式的透視圖繪製，或者他們會依據拍攝實體模型的照片上加工，或是使用電腦三維建模軟體如SketchUp。

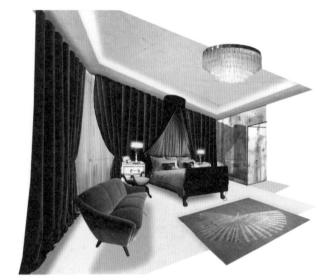

8.3

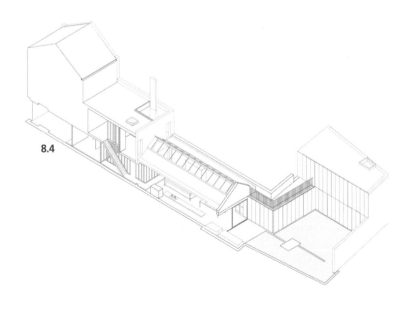

8.4

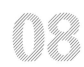
# 圖面處理方式

——

技術運用決定了圖面的基本模式，且適當的繪圖方法將會因為特定的成果需求被選出。然而，大多數圖面類型的觀感取決於繪圖工具（mark-making）的使用和繪圖者的個人風格。應該要透過嘗試與練習不同的媒介與技術，來熟悉各種可能性。

為完成的圖面仔細的渲染（添加色彩）將會在推銷設計方案的時候，增添進一步成效的可能性。任何技術都可以被適切運用，其中一個設計師會面臨的挑戰是要試著評斷，在簡報中要套用何種風格才最合適。以下含括了幾個風格選項。

**無渲染的線稿**

這些圖面專注於運用線條本身的品質與風格來傳達它們的訊息。直接從繪圖板上的鉛筆稿複製可以快速生產圖面。它們提供了設計師與業主之間，在工作過程中討論的基本形式來探討設計提案方向。這些圖面可能會讓人感覺有點冰冷與缺乏情感且帶有商業氣息。

使用專業繪圖筆繪製墨線的圖面會使人感覺到更具完成度，但其明顯的黑白對比會使整張圖面有點空洞。這樣的狀況，可以將墨線圖複製於彩色或帶有質感的紙材來處理，並透過徒手、不採用任何製圖工具來描繪線稿，或運用照片負片技術將黑線白底翻轉成白線黑底－這些方法都很有成效。徒手描繪圖面提供了令人滿意的成果。它會創造出比使用繪圖工具所繪製的線條更柔化的視覺感受，並且會讓簡報減少獨斷的觀感，更加具有對話性。當使用CAD軟體來製圖的時候，花點時間來調整代表不同空間部位的線條粗細，就像在透過手動挑選機械筆一樣。這樣做會避免圖面的成果看起來太過於貧脊乏味。

**8.3**

這個被建構與渲染效果良好的透視圖真實呈現出由Chalk Architecture建築師事務所設計的一間位於中國的樣品屋中的臥室。

**8.4**

這個沒有被渲染過、帶細節的線稿可以被運用來解釋動線、施工、場景與設計案中的其它面向。

## 渲染圖面

還有許多方法可以將陰影與色彩添加至圖面上。一般會用來渲染的媒介包括：彩色鉛筆、麥克筆、拼貼、混合媒材與水彩。每一種媒材都有自身特殊的質感，雖然每個人對於以上所有技術並不盡然熟悉，大部分的設計師還是會適當地運用二至三種作為渲染方式。圖面處理可以是全面或部分渲染。部分渲染很自然地會花費較少的時間來完成而且可以將焦點放在型態而不是完成度，同時仍可暗示出使用的材質。被渲染的區域可以清晰的定義，並且是正常的形狀與尺寸，或它們可以是較隨意自然且從渲染區域漸淡至無渲染區，無縫地交融在一起。

圖像編輯軟體是另外一種將色彩與質地增添至線圖的方法，這些線圖是由CAD軟體製作而成或掃描自手繪圖。有些軟體應用是利用CAD整組套裝來創造用來渲染三維模型。

## 陰影圖面

這是介於線稿與整體渲染圖面之間的一間中途之家，只有透過陰影表達空間型態，並沒有添加任何色彩表達。鉛筆或製圖筆可以用作點描或填充線（hatching），如此一來也能創造吸引人的效果。這個技術可以透過練習來產生令人信服的成果，但這確實能讓空間中的型態，在不需要其它額外的媒介下被傳達出來。只透過在線稿上添加一點陰影，是更簡單的選項，不需要再費時費力創造真實的陰影效果。話說回來，在繪圖前，需要先決定一個方位來假設光源的方向（舉例來說，從圖面左上方照下），而帶有均勻深度與寬度的陰影被增添在任一個與三維物件相鄰的邊界上，呈現與光源相反的方向上。

**8.5**

這張Chalk Architecture建築師事務所製作的圖面使用了多樣的渲染技術。利用簡單的Photoshop軟體色彩填充指令幫既有的手繪圖上色；做進一步的強調使用掃描數位影像，比方說乳牛的圖像還提供了一定程度的真實性。空間中視覺上的氛圍，在不渲染任何一個物件的情況下被創造出來，傳達出一個比較鬆散的畫面感。

**8.6a-8.6b**

這些帶有細節的立面呈現出由Chalk Architecture建築師事務所打造的咖啡廳概念。使用簡單的色調為畫面提供了深度與趣味，畫面中的家具與小人物為圖面提供了空間尺度的參考。

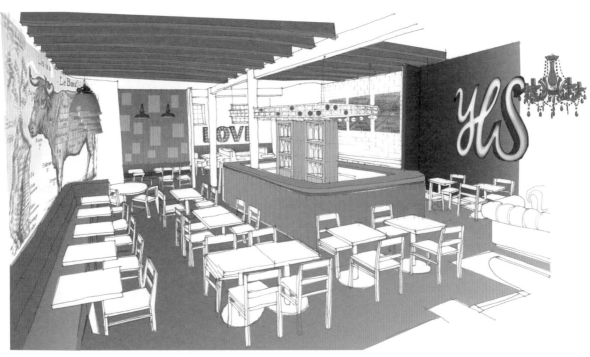

8.5

8.6a

8.6b

# CAD製圖

——

至少有一段時期，大部分的設計師使用電腦輔助繪圖，避免使用手繪。這在以下幾種原因下其實很合理；人們已習慣在生活中其它領域使用數位化工作，所以利用數位化工具來生產圖面其實是技術的延伸。它也允許圖面可以在短時間簡單的被更改，以及在替換圖面時免除製造麻煩的風險。然而，就像在第三章曾經提及的，這樣的做法會讓設計的品質面臨失去人與成品間（透過鉛筆和紙）交流的機會。很明顯的，這是比較主觀的個人見解，但兩種面向都可以採納，如果想要達成心目中最理想的樣子。不管你是用哪種方法完成繪圖的工作，大部分都認同的觀點是－手繪是學習設計流程、標準與傳統專業繪圖的最佳方式。

CAD繪圖軟體並不會自動的生產出在簡報上具有價值的漂亮圖面。事實上可能是相反的。CAD一貫制式的製圖法（尤其是二維圖面）會生產出精確但卻難以閱讀、詮釋並且枯燥乏味、無法令人滿意的圖面。

8.71

8.7e

**8.71-8.7e**

這一組圖像呈現出由CAD三維製圖功能裡渲染效果可以達到的範疇，從最基本的「線框稿」（wireframe）圖面到接近真實照片的渲染圖面。雖然有些渲染效果並不像其它一樣接近真實生活中的樣子，但它們本身也有自己的品質並且任何一種都可以是在某種特殊情況時最適宜的的渲染風格。

雖然在手繪中利用上墨與製圖筆上不同的筆觸，來區分出不同的線粗是標準的練習方法，但這樣的效果卻常常在使用CAD製圖時無法被重現。如此，使得CAD圖面變得比手繪更不清晰，是很不幸的，但它卻可以較直接的去幫不同物件設定線粗來賦予不同價值，這樣做，重新創造手繪圖的變化性。

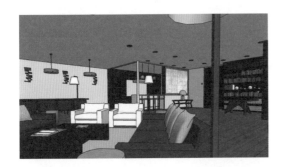

CAD程式對於透視圖面的製作是很有幫助的輔助工具，但不一定要使用於最終視覺成果上。它很輕易的可以移動畫面中任何一個視角來做快速的調整。粗略的，未經渲染的視覺效果可以被輸出並且用手重新描繪，讓圖面的準備進程變得更加彈性多樣化。

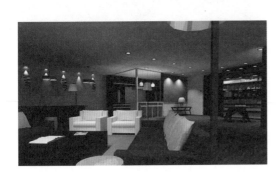

## 簡報版面

———

所有被仔細產出的簡報素材都需要被安排統整並且按照次序，由設計師傳達給觀賞者。它需要一個準備良好的系統來安排視覺、文字、平面圖與其它那些可以述說一個連貫且易懂的故事材料。這通常會透過使用簡報版或較大版面來完成這樣一個成果。所有對等的資訊可以被清楚的表現在單一的版面上，或也許可以適當的使用多重版面來闡述故事（在這本書的論述中，「版面」這個詞是用來形容任何以輸出形式展現在固定或彈性的媒介，或數位展示在電腦簡報上的任何圖面、影像與文字的組合）。

當你在口頭向業主作簡報的時候，你也許會需要另外呈現這一整套版面來輔助，並且很有可能在你簡報完之後，這些版面會單獨留下來讓業主自己再重新檢視；業主自身或其它沒有機會聽取簡報的人也許會需要從中輕易的吸收所有提案的材料。再次強調，清晰易懂是關鍵，任何在設計簡報敘事的過程中有資訊上的不一致、不協調或斷層都將會造成業主心中的質疑。甚至是當設計師在作完口頭簡報後，那些版面本身也需要能夠足以解釋設計提案。

8.8

8.9

**8.8**

這個非正式的廚房/用餐空間的材料版展示了可以解釋設計的關鍵樣品。置放在旁的圖像是經由手繪並在Photoshop軟體中渲染而成的。

**8.9**

簡報版面必須要能夠透過清晰與精準的方法來闡述設計的故事。必須要放許多心力在決定哪一些圖像需要被使用、那一些材料樣品應該被展示，以及在版面上如何安排這些物件。它們應該要被建構在最高的標準之上來呈現專業的形象。

## 建構簡報版面

———

版面可以由傳統的貼覆方法建構，讓個別獨立的影像、文字區塊、照片等被修飾與鑲嵌統整在版面上；或數位化貼覆方法，可以使用任何套裝軟體來完成。CAD製圖軟體，文字製作軟體、簡報程式（比方說Powerpoint）、影像編輯、頁面排版與桌面宣傳應用軟體都可以被用來將你的設計圖面、繪製圖像、文字解釋與供應者的產品影像集成，創造出數位化組合。這些數位化的影像可以被輸出在紙張上用來做最終的完成與安裝，或是用作在簡報檔頁面的影像。

遵循哪種方法最好呢？一如往常，這不會是個簡單的答案；這會取決你當下所面臨的情況。數位化影像可以很容易傳輸到任何地方，而且它有一種熟練自如、存在於當下的感覺而且很有吸引力。儘管如此，在簡報中，傳統的方法允許讓真實材料樣品擁有統整性。有些時候，對於親眼可以看見或觸摸真實材料的優勢是沒有任何方式能取代的。織品的樣本與完成面展現出層次與特性－它們能夠讓光的表現成為簡報中動態呈現的一部分，尤其當材料捕捉到光線和顏色的層次，亦或是表面的光澤，這些都是永遠無法由照片取代的。然而，它們潛伏著更高的交通運輸成本，並且容易在運送過程中遭到損毀。

圖面總是代表著詮釋而不是以經驗為依據的真相，但重要的是，必須要警覺到在版面上用來溝通的資訊將會涉及的後果。當業主除了簡報的材料之外沒有其它的東西可以輔助，那他們對於整個方案的理解就會完全仰賴簡報版面上所包含的內容。當這些在簡報中都展示完畢，那麼就可以進行到簽約文件的階段：材料版上出現的只是將來會大面積實踐在空間案件中的一小塊材料樣品。任何偏差或改變將會被仔細的記錄並且透過文字與業主溝通，而業主也需要被事先提醒，當要盡一切努力達成自然材料樣品的外觀時，還是無法保證和原材料版上出現的效果一模一樣。

簡報版則本身是很獨特、訂製的創作。建議每一個設計案對於它的使用方式與建構方式都要有所不同，並且如果目標是要把這個方案銷售出去，那麼它就要被編整在一個很高的標準之上。

當創造一個實體的材料版時，所有的切割與鑲嵌底座都需要高標準來對待，而就算是使用數位化工作，也一定要保證細膩與穩重的排版。花在準備材料版上的時間將會相對的反應出設計案的價值。業主不會對那些提供骯髒、毀損或隨意建構的材料版的設計師有信心，並且很有可能連帶否定他們的設計提案。

## 平面圖樣

——

　　仔細的運用平面圖樣－商標與其公司的顏色，比方說－可以更進一步強調簡報素材與遠離單調。這是另一個可以強化作品視覺外觀與影響力，以及增加可信度的機會。

　　商標符合高視覺品質是很重要的，而當要建立一個公司形象時，聘請一個平面設計師會是很有智慧的投資。明智的是，這樣做不只是建立單一個商標，而是建立一整套企業形象（corporate identity）。這可以應用在任何一個簡報素材中，並且對一貫的企業風格需求，將會驅動範本的創造作為文字處理的文件，並在必要的時候將會反過來加速設計案文件的產出。

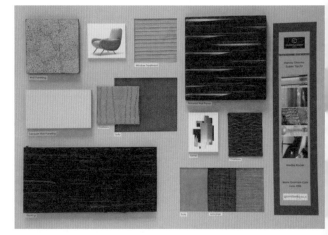

**8.10**

**8.10**

這個學生的材料版利用了一個標題區塊來將概念圖像囊括進來，並且它可以在整套簡報版中被輕易的重現，並為整體的工作創造一個制式的樣貌。

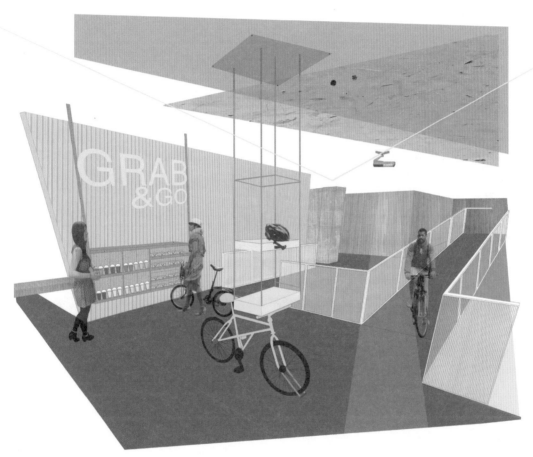

8.11

8.11

Sarah Nevinsg為她在英國曼徹斯特大學的畢業設計繪製了這
張圖。圖面擁有清晰的平面風格,透過使用強烈的顏色與字
體,傳達出不只是空間氛圍,並且還有空間中的圖像語言與
特性。她使用簡單的填色技巧來作圖,搭配上數位化人物與
其它物件影像。

## 思考點： 簡報版面

——

如果你要生產出引人注目、並且不只一張的簡報版面，有幾個面向你一定要仔細規劃。在決定使用任何一種方法與模式前，實體模型（mock-ups）將會幫助你釐清之後將會出現的問題。

**建構**：就像在其它地方所述，建構簡報版面可以使用傳統的「黏貼」技法，或是它可以在簡報版面上含括增添單張數位輸出的整合影像。

**尺寸**：當使用實體版面來工作時，雖然它們的尺寸需要視資訊量來決定，但運輸與展示上的需求應該也要被考慮進去。一般來說，簡報版面的尺寸會從最大的A1尺寸（23.4英吋X33.1英吋），到最小的A2（16.5英吋X23.4英吋）或甚至A3（11.7英吋X16.5英吋）的規格。有些設計競賽初選徵稿的需求會到A4規格（8.3英吋X11.7英吋）。

**方向**：橫式規格通常會比直式規格更適合，但是打破常規可以增加影響力。當我們使用多張版面時，比較有效率的方式是讓它們全部保持一樣的方向。如果任何一張版面在方向上或總體大小上需要更改時，可以透過保證一個共同一致的尺寸來保持強烈的視覺連結，比方說展示一連串的橫式A2版面（16.5英吋X23.4英吋），之後接續一個較小的直式A3版面（11.7英吋X16.5英吋），這將會保持整個簡報版面的流暢度。

**色彩**：版面的背景的色彩需要被仔細考慮，讓它在輔助其它素材的時候不會過於強烈而搶了風采。中性色彩可以扮演很好的角色，但是較搶眼的色彩可能會需要強烈的視覺效果來合理化與平衡一個強烈的版面色彩。

**排版**：在構圖中，眾多分開的部分之間維持相互關聯的方法是至關重要的。一個好的排版會容許目光游移在版面上，不會遺漏重要的資訊，並且不會因塞滿的資訊而造成閱讀不順暢。排版通常是攸關於要在版面上抽取掉哪些部分，如同要在版面上放置什麼一樣。大多數的構圖會因為仔細的使用虛空間（影像、文字或其它元素之間的間隔空間）而得到良好的效果。邊界所留的尺寸，只要有那麼一點，都會對整體版面的感覺產生影響。寬闊的邊界安排其實會讓版面上的內容看起來更珍貴。

**網格**：這是用來對齊用的，幫助排版上能更有條理。讓設計師在視覺上找到秩序，以及在版面上可以一目了然的呈現內容。印刷設計師使用網格，與對一本雜誌的排版做檢驗後，將會顯示出網格系統不一定是規律或對稱的安排，但是反而可以用來創造視覺韻律與趣味。

## 字體

———

在簡報成果中，字體會對於整體平面圖像的感覺造成主要的影響，而且它的使用通常會大幅度的改變版面的影響力。關於字體的話題討論是非常複雜且值得對其細節進行研究的，但對於它的可能性作出正確評價將會在你準備簡報的工作中產生幫助。當在猶豫該選取哪種字體才比較適合該方案的時候，概念可以再一次提供參考並且引導出方向。較不尋常的字體可以用於題目或大標題，大一點的字塊將會需要較簡單與清晰的字體，使它們變得清晰易讀。對於某些人而言，字體可以燃起強烈的熱情，而適當性會永遠是使用字體的關鍵。有時候需要放下個人喜好，來考慮到特殊字體的視覺品質評價。

當使用電腦時，一個特定的字體將只會顯示在有安裝該字體的電腦中。所以，當我們移轉資料到不同電腦時，很重要的是，一定要確保任何一個字體都有被安裝在下一台電腦上。如果事與願違，替代的字體就會出現在缺席的字體上，並且很有可能文字圖塊區的排版會被改變，更嚴重的是，會對於那些已經創造出的完整優異版面造成毀滅性的影響。當然，如果你把整個版面檔案轉換成圖片檔就不會發生這樣的事，所以這是轉移檔案到另一台電腦之前需要做的動作。但缺點是，在某些時候，不全然是，轉換成圖片檔會使整個排版失去彈性。

**8.12a**

**8.12b**

**8.12a-8.12b**

以上兩張圖片都是構成整個簡報版面的其中一部分。它們都是在CAD軟體內製作與渲染而成的。整個簡報版面是利用數位化的方式將不同來源的影像與文字統整編排，而它們都是透過技術的運用，將方案用清晰的方式表達出來。成果圖片檔可以任何期望的方式展示出來，並且如果必要的話，輕易的被傳送到其它位置。

## 模型

———

　　簡易的模型會有助於理解空間，這在第三章已經有提過。簡報的過程中，若模型是被仔細的建構過，就可以用來做為向業主解釋設計時使用。沒有添加材質或色彩的白色模型（簡稱白模或素模）將有助於聚焦在空間的三維品質，而上過材質的模型可以用來溝通裝飾計畫對該空間的影響。這些模型可以是實體或數位化的。

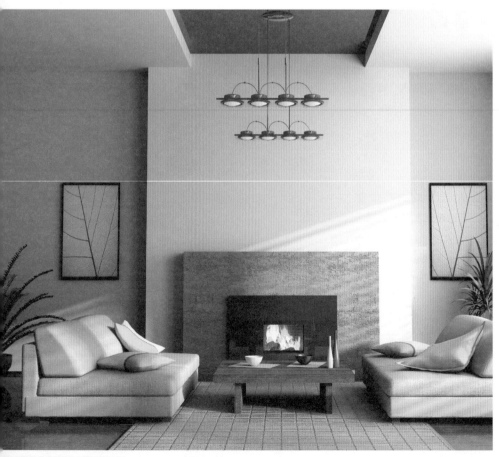

8.13

**8.13**

科技已經進步到可以讓數位化模型的3D渲染效果非常接近真實。渲染過的模型可以用來呈現給業主或是運用在簡報版面上。

## 多媒體簡報

———

數位技術給予了我們新的方式來簡報我們的工作，而多媒體簡報也容許我們創造出就算是設計師沒有在場，提供常見的口頭解釋也可以被觀看的簡報。普遍對於多媒體的定義是「一種以簡報為目的，可以將文字、影像、圖像、影片與聲音結合在統合套裝的應用軟體」。在現實中，這通常指的是使用軟體如PowerPoint（微軟）、Keynote（蘋果）或Impress（Openoffice開放辦公室軟體）來創造不同形式的簡報頁面輪播檔，雖然還是有其它選項存在（比方説動畫閃示簡報Flash presentations）。這三個安裝配備基本上大同小異，但也各有各的優點與特質。

這種類型的簡報還是會像符合標準的簡報一樣，使用許多相同的圖面，雖然它們會是以掃描檔或從CAD軟體製作導出的圖片檔。影片可以透過三維軟體建構並套用到一種「飛越」形式來觀看，或利用CAD軟體程式。雖是如此，在簡報截止日的壓力來臨前，還是要注意到軟體選擇的可靠度與電腦兼容性。

配音（Soundtracks），比方説音樂或口白，可以被添加在簡報輪播頁面上，而這也是合理直白的方式。再一次的強調，練習還是很重要的，因為製程需要花一點時間學習。在簡報軟體中，掌控聲音的能力可能是有限的，而編輯聲音檔案已經不可能在同一個軟體中達成。有該功能的免費聲音編輯軟體可以在網路上找到，可以容許設計師在錄製與編輯口白或音樂的功能之前把它們加進簡報中。

在準備簡報頁面前，花點時間去探詢專業製作的影片與簡報作品。用最有效率並且敏鋭的使用軟體的所有功能。動畫、頁面變換與效果要保持相對地簡單與慎重。嚴加控管的成套工具，用來製作簡單的頁面變換與動畫，會賦予簡報流暢度與選擇，不允許簡報流於庸俗與製造混亂，如同令人分心的動畫破壞了原本要創造的效果。

## 科技的進步

———

設計師經常是對科技的「早期採納者」；常常源自本能的，會對於數位化設備的功能感到好奇，包括可以傳達訊息給業主的新方式。當筆記型電腦可以持續一段時間作為靈活運用的平台來發展、運輸與呈現簡報時，由更平滑、輕巧與更有型的設備來驅動，展示先前所準備的簡報，意味著平板設備已經快速的在這個工作上證明受到青睞。

謹記一件重要的事，那就是你將會嘗試與你的業主溝通一些重要且具有潛力的複雜概念。當簡報給業主聽時，重要的是問自己一個問題：「我表達的夠清楚嗎？」如果簡報的清晰度因為螢幕的尺寸偏小而有失體面並受到影響的話，舉例來說，不管那個簡報設備是多麼的先進，這樣的結果對你所做的努力都不會是公平的。

輕巧簡便的平板設備會增進簡報的效率，這部分是無庸置疑的，但是前提是內容不可降低標準。隨時準備好改變簡報方式以便利用新科技的優勢；不要以為不投入時間或努力就可以改變與業主工作的方式。而且一如往常，當你有重要的簡報時，絕對沒有任何方式可以取代預先練習，除了練習，還是練習。

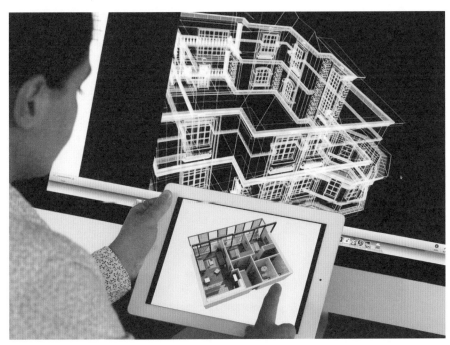

**8.14**

新的科技可以容許我
們使用更複雜的工具
來呈現與創造設計。
在這裡,一位設計者
使用iPad CAD應用軟
體來為新設計案建構
3D空間的佈局。你可
以清楚的看見房屋內
部的空間。

## 行動建議

**01. 在網路上搜尋一些設計師的作品集。**

- 方案本身會不言自明嗎?當它述説自己設計的故
事時,你有辦法理解嗎?

- 該位設計師有挑選出最適合的視覺圖像來解釋他
的想法嗎?

- 除了圖面與平面圖樣之外,設計師還使用了多少
文字量與註解? 它們被書寫的方式容易閱讀嗎?

- 你有辦法確定這裡頭的圖面都是藉由數位媒材創
造的嗎?或有些是透過手繪再轉進數位媒材製作?
製作的方式又是怎樣影響簡報的感受的呢?

# 參考書目

---

以下是我個人所挑選的具有啟發性與提供資訊的書目。由於學習室內設計並不只是學習過程（雖然那是其中一部分），應該還包含懷抱著足夠的熱情與關懷來創造有效且成功的空間。有些書本透過案例解析來描繪與解釋，有些是教科書，而有些是論文集。這些都能夠幫助你用批判的角度來看待設計與室內空間。

Bramston, David. Material Thoughts. Lausanne: AVA Publishing, 2009.

Brooker, Graeme and Sally Stone. Basics Interior Architecture: Context and Environment. Lausanne: AVA Publishing, 2008.

Brooker, Graeme and Sally Stone. Basics Interior Architecture: Form and Structure. Lausanne: AVA Publishing, 2008.

Brooker, Graeme and Sally Stone. ReReadings (Interior Architecture). London: RIBA Books, 2004.
Brown, Rachael and Lorraine Farrelly. Materials and Interior Design. London: Laurence King Publishing, 2012.

Ching, Francis and Corky Binggeli. Interior Design Illustrated, (3rd Edition). Chichester: John Wiley and Sons, 2012.

de Botton, Alain. The Architecture of Happiness. London: Penguin, 2007.

Elam, Kimberley. The Geometry of Design. New York: Princeton Architectural Press, 2001.

Farrelly, Lorraine. Basics Architecture: Construction + Materiality. Lausanne: AVA Publishing, 2009.

Farrelly, Lorraine. Basics Architecture: Representational Techniques. Lausanne: AVA Publishing, 2007.

Fletcher, Alan. The Art of Looking Sideways. London: Phaidon, 2007.

Gagg, Russell. Basics Interior Architecture: Texture + Materials. Lausanne: AVA Publishing, 2011.

Grimley, Chris and Mimi Love. Color, Space, and Style. Minneapolis: Rockport Publishers Inc., 2007.

Hudson, Jennifer. From Brief to Build. London: Laurence King Publishing, 2010.

Innes, Malcolm. Lighting for Interior Design. London: Laurence King Publishing, 2012.

Liddell, Howard. Eco-minimalism: The Antidote to Eco-bling. London: RIBA Publishing, 2008.

Locker, Pam. Basics Interior Design: Exhibition Design. Lausanne: AVA Publishing, 2010.

McCloud, Kevin. Colour Now. London: Quadrille, 2009.

Mesher, Lynne. Basics Interior Design: Retail Design. Lausanne: AVA Publishing, 2010.

Mitton, Maureen. Interior Design Visual Presentation, (3rd Edition). Chichester: John Wiley and Sons, 2008.

Moxon, Sian. Sustainability in Interior Design. London: Laurence King Publishing, 2012.

Paredes, Cristina. The New Apartment: Smart Living in Small Spaces. New York: Universe Publishing, 2007.

Plunkett, Drew. Construction and Detailing for Interior Design. London: Laurence King Publishing, 2010.

Plunkett, Drew. Drawing for Interior Design. London: Laurence King Publishing, 2009.

Riewoldt, Otto. New Hotel Design. London: Laurence King Publishing, 2006.

Ryder, Bethan. New Bar and Club Design. London: Laurence King Publishing, 2009.

Salvadori, Mario. Why Buildings Stand Up. London: W.W. Norton and Co., 1991.

Spankie, Ro. Basics Interior Architecture: Drawing out the Interior. Lausanne: AVA Publishing, 2009.

Storey, Sally. Lighting by Design. Hove: Pavilion Books, 2005.

Tanizaki, Junichiro. In Praise of Shadows. London: Vintage, 2001.

# 線上資源

————

## 線上雜誌

Archidesignclub
www.archidesignclub.com/en

Architizer
www.architizer.com

Architonic
www.architonic.com

Blueprint and FX magazine's online presence
www.designcurial.com/folksonomy/blueprint

Designboom
www.designboom.com/interiors

Detail
www.detail-online.com

Dezeen
www.dezeen.com

Frame
www.frameweb.com

Interior Design Magazine
www.interiordesign.net

## 室內設計部落格

Cribcandy
www.cribcandy.com

The Cool Hunter
www.thecoolhunter.co.uk

Cool Hunting
www.coolhunting.com

Design Milk
www.design-milk.com

Oblique Strategies; to help overcome designers block
www.joshharrison.net/oblique-strategies

Playing with color schemes
www.kuler.adobe.com/create/color-wheel

Remodelista
www.remodelista.com

Thoughts on retail design
www.retaildesignblog.net

**趨勢流行**

Trendland
www.trendland.com

**材料庫**

Materia
www.materia.nl

Materials Connexion
www.materialconnexion.com

SCIN
www.scin.co.uk/index.php

**永續性評估工具**

BREEAM
www.breeam.org/about.jsp?id=66

LEED
www.leed.net

**專業團體**

American Society of Interior Designers (ASID)
www.asid.org

British Institute of Interior Design
www.biid.org.uk

Chartered Society of Designers
www.csd.org.uk

Interior Design Educators Council
www.idec.org

The Design Institute of Australia
www.dia.org.au

The International Federation of Interior -Architects/Designers
www.ifiworld.org

# 索引

**205**

## 圖面版權

---

出版社要感謝以下人員對本書的貢獻：

p. 9 Guy Montagu-Pollock/Conran & Partners

pp 10–11 Project Orange

p. 15 Mark Humphrey

p. 17 Stephen Anderson

pp 18, 21 Simon Dodsworth

pp 22–4 Photography by Jim Stephenson

pp 26–7 Sanna Fisher-Payne/BDP

p. 31 Shutterstock.com

pp 32–3 Dani La Cava

p. 34 Natalie Tepper/Arcaid/Western Pennsylvania Conservancy

p. 39 Louise Melchior/Richard Davies/Brinkworth

p. 41 Natalia O'Carroll

p. 42 Project Orange

pp 43, 45–6 Hanna Paterson

pp 48–9, 51 Sanna Fisher-Payne/BDP

pp 52–4 Chae Pereira Architects

pp 56–7 Stephen Anderson

p. 59 KLC School of Design

p. 61 Bokic Bojan/Shutterstock.com

p. 63 Simon Dodsworth

p. 65 Project Orange

p. 66 Sarah Nevins snevins@blogspot.com

pp 68–9, 71 Chae Pereira Architects

pp 73–4 Darryl Sleath/Shutterstock.com

p. 75 Alan Weintraub/Arcaid

p. 77 Stephen Anderson

p. 79 Darryl Sleath/Shutterstock.com

p. 81 Yampi/Shutterstock.com (tl); Project Orange (tr); Ross Hailey/Fort Worth Star-Telegram/MCT via Getty Images (b)

p. 83 Lived In Images/Getty Images

p. 85 Nelson Design

pp 87, 89 Peter Sieger

pp 90–1 Project Orange

pp 92–3, 95 Sarah Tonge

p. 97 Stephen Anderson

p. 99 Based Upon

p. 101 Project Orange

p. 104 UIG via Getty Images

p. 107 Guy Montagu-Pollock/Conran & Partners

p. 108 Project Orange (l); Blacksheep (r)

p. 109 Amada Tuner/GAP Photos/Getty Images

pp 110–1 Sylvain Grandadem/age footstock/Getty Images

p. 112 Jonathan Tuckey Design

p. 115 MSL Interiors/Museum of London

p. 117 Paul Raeside/Conran & Partners

p. 119 Guy Montagu-Pollock/Conran & Partners

pp 120–1 Paul Bradbury/Getty Images

p. 123 Based Upon

p. 124 Based Upon (l); Manczurov/Shutterstock.com (r)

p. 125 Project Orange (t); KLC School of Design (b)

p. 126 UIG via Getty Images

p. 127 Project Orange

p. 129 De Agostini/Getty Images (l); ©Timorous Beasties (c); Suzi Hoodless (r)

p. 131 Based Upon

pp 132–3 Nelson Design

p. 134 Dan Duchars/GAP Photos/Getty Images

p. 137 Jonathan Tuckey Design

p. 139 www.caseymoore.com

p. 141 Nelson Design

p. 142 McCollin Bryan

p. 143 UIG via Getty Images

p. 145 Ingmar Kurth

p. 147 Jordi Miralles/Slade Architecture

p. 150 Blacksheep

p. 151 www.caseymoore.com

p. 152 ACM Interiors

p. 153 Project Orange

p. 155 Light IQ Ltd

p. 157 Light IQ Ltd (l); Kutlayev Dmitry/Shutterstock.com (c); UIG via Getty Images (r)

pp 159, 161 Jordi Miralles/Slade Architects

pp 162–3 Denieuwegeneratie

p. 165 AFP/Getty Images

p. 166 © ecospaints.com

p. 169 The Washington Post/Getty Images

pp 172–4 Denieuwegeneratie

pp 178–9 Max Coppoletta

p. 183 Mei-Chu Lin

p. 184 Chalk Architecture (t); Jonathan Tuckey Design (b)

p 187 Chalk Architecture

pp 188–9 Max Coppoletta

p. 190 Maya Gavin (t); KLC School of Design (b)

p. 192 KLC School of Design

p. 193 Sarah Nevins snevins@blogspot.com

p. 195 Megan Oliver and Karen Higgins at d-luxe

p. 196 Koksharov Dmitry/Shutterstock.com

p. 199 © Cyberstock/Alamy

# 致謝

平心而論，第二版的《室內設計基礎》比起第一版來說更是一個集體成就。在Bloomsbury出版社的Kate Duffy對出版計劃不斷地堅持努力，並且透過介紹Stephen Anderson進入團體，提供傑出的訪談與案例解析。我在書寫第一版的期望是盡可能透過這些資訊來啟發讀者，而這些後來增添的部分為本書增色不少；它們為剛入門的設計師提供了他們能夠發揮的可能性與可以努力的目標。

一路走來，很多人提供了支持，有時候是實務上，有時是道德上的，尤其要感謝的是Steven Separovich、Tina Norden和 Sarah Hazell。

就像任何其他的教科書一樣，這本書是關於傳遞知識給下一個世代，我很願意再一次將我在書中的部分奉獻給我自己的「下一代」：我的兩個男孩Chad 和 Zach。

Simon Dodsworth
賽門‧達茲沃斯

許多人幫助我撰寫這本書，最不可少的是Kate Duffy和Brendan O'Connell的支持與協助，以及Simon Dodsworth的鼓勵與合作。

我想要感謝那些在案例解析中所付出的時間與耐心的撰稿者；有太多人以致於無法一一提及，我希望我已合理對待他們的付出。

撰寫本書期間，我必須要感謝我朴茨茅斯大學的同事對我的支持，尤其是Lynne Mesher和Rachael Brown的協助與引導。

最後，我一定要感謝我的太太Lucy和小孩Chad和Finn對於我忙碌時候所付出的耐心與容忍。我將此書獻給他們。

Stephen Anderson
史提芬‧安德森